아는 만큼 보이고
보는 만큼 느낀다

1

아는 만큼 보이고 보는 만큼 느낀다 〈보정판〉 1권

초판 1쇄 발행일 2011년 5월 23일
보정판 1쇄 발행일 2018년 8월 10일

지은이 최영도
펴낸이 안병훈
편집자 김세중
디자인 김정환

펴낸곳 도서출판 기파랑
등록 2004년 12월 27일 제300-2004-204호
주소 서울시 종로구 대학로8가길 56(동숭동 1-49) 동숭빌딩 301호
전화 02)763-8996 편집부 02)3288-0077 영업마케팅부
팩스 02)763-8936
이메일 info@guiparang.com
홈페이지 www.guiparang.com

ISBN 978-89-6523-641-2 04600
　　　978-89-6523-639-9 04600(세트)

〈보정판〉

# 아는 만큼 보이고
# 보는 만큼 느낀다

최영도 변호사의 유럽 미술 산책

# 1

최 영 도 지음

기파랑

수청 보정 판는 내면서

2011년, 이책의 초판위의 출판되자 매우 기뻤다. 그러나 곧 후회하기 시작
10년간 다듬은

했다. 초판의 원고가 재교(再校)때까지 458쪽이 되어서 있는데 스스로 88페이지을 쪽을

덜이비어 370쪽으로 줄인 것이 맘에 걸렸기 때문이다. 인문서는 독자들이 부담
350쪽이 넘으면

은 느낄 것이라고 내 스스로 판단하고 내 피와 살같이 소중한 원고를 덜어 냈던

것이다. 그래서 기회가 있으면 보정판을 내야겠다고 명각 결심하고 있었다.
적적하며 곧

나의 여섯 번째 저작물인 『아잔타에서 석불사까지』가 출간된 직후, 보정판
2017년 11월     초판에서 덜어냈던 부분을 다시 본문으로 수정하고,

을 쓰기 시작했다. 잘린 버려진 갠러리 와 '바티칸 미술관'을 새로써 붙여

이제 '에르미타주, 상트페테르부크크'를 제외한 유럽의 8대형 미술관들은 거의 다
대충 완성하였다.  섭렵했다                  ?    님

그 즈음 큰 병을 얻어 망연 (茫然)한 가운데, 기타랑의 안병욱 사장이

출간을 결정해 충간박정자 골동부. 편집자 김미숙교수. 북 디자이너 김정환外의

노력과 外 내사무실의 이금다 실장이 원고를 정리해준 덕분에 이 미진한 책을
하나마

내게 되었다  독자 여러분의 가르침을 바란다

2018년  월  일

서울 강남의 어느병원 병실에서

정관헌(靜觀軒) 검산(兼山) 최영도

이 육필 서문을 끝으로 보정판을 탈고한 직후 저자 최영도 변호사는 유명을 달리했다. 보정판은 저자의 유작
이 되었다.

# 보정판을 내면서

20 11년, 10년간 다듬은 이 책의 초판이 출판되자 매우 기뻤다. 그러나 곧 후회하기 시작했다. 초판의 원고가 재교再校 때까지 458쪽이었는데, 스스로 88쪽 분량을 덜어내어 370쪽으로 줄인 것이 마음에 걸렸기 때문이다. 인문서는 350쪽이 넘으면 독자들이 부담을 느낄 것이라고 지레 판단하고 내 피와 살같이 소중한 원고를 덜어 낸 것이다. 그래서 기회가 있으면 보정판補正版을 내야겠다고 생각하고 있었다.

2017년 11월 나의 다섯 번째 저서 『아잔타에서 석불사까지』기파랑가 출간된 직후, 적적하여 곧 이 책 보정판을 쓰기 시작했다. 초판에서 덜어 낸 부분을 회복하고 수정하고, 런던 내셔널 갤러리와 바티칸 미술관을 새로 붙여, 이제 상트페테르부르크의 에르미타주예르미타시 박물관을 제외한 유럽의 대형 미술관들은 다 섭렵한 셈이 되었다.

탈고할 즈음 큰 병을 얻어 망연한 가운데, 기파랑의 안병훈 대표와 박정자 주간께서 출간을 결정해 주시고, 편집자 김세중 교수, 북디자이너 김정환 교수의 노력과 내 사무실의 이금녀 실장이 원고를 정리해 준 덕분에 미진하나마 책을 낼 수 있었다. 독자 여러분의 가르침을 바란다.

2018년  월  일
서울 강남의 어느 병원 병실에서
정관헌靜觀軒 겸산謙山 최영도

**사**람들은 왜 미술품에 매혹되는가? 그 속에 자연과 역사, 예술과 문화, 종교와 철학, 이상과 현실이 모두 함축되어 있기 때문이다.

1978년 나는 내 미술 편력에 큰 영향을 끼친 책 한 권을 만났다. 일본 도쿄대학교 교수 다카시나 슈지 高階秀爾가 쓴『명화를 보는 눈』오광수 옮김, 우일문화사, 1978이었다. 그 후 그 책은 나의 회화 감상 지침서처럼 되어 유럽에 갈 때마다 가지고 가서 여러 박물관과 미술관의 그림들을 감상했다.

그리고 미술사나 미술 감상에 관한 국내외 서적들을 탐독하며 소양을 넓혀 나갔다. 회화작품을 대할 때, 주제나 유파적 특징, 작품의 시대적·사회적 배경, 화가의 생애와 사상, 더 나아가 작품에 얽힌 에피소드까지 찾아가며 회화 탐구에 깊이 천착했다. 그러다 보니 보이지 않던 것이 점차 보이기 시작했고, 조금씩 느끼게도 되었다. 그러면서 '아는 만큼 보이고, 보는 만큼 느낀다'라는 사실을 깨닫게 되었다.

나는 지난 30여 년간 해외에 나갈 때마다 여행지의 박물관과 미술관에 대하여 미리 공부하고 중요한 미술품들을 골라 가급적 많이 보고 깊이 느껴 보려고 노력했다. 그리고 지금까지 루브르 박물관을 일곱 번, 오르세 미술관을 다섯 번, 우피치 미술관을 네 번, 프라도 미술관을 세 번 보는 행운을 누렸다.

수백 점, 수천 점씩 전시되어 있는 큰 미술관에서 다 보려고 욕심을 냈다가는 미술관을 나올 때 머릿속이 하얘져서 아무 것도 남지 않는다. 미술 감상은 양이 아니라 질이다. 아무리 큰 미술관이라 하더라도 20점 이내의 작

품만 선정하여 집중적으로 감상하는 것이 가장 좋은 방법이라고 생각한다. 그래서 이 책에서는 루브르에서 19점, 오르세에서 20점, 피티에서 8점, 우피치에서 16점, 프라도에서 16점만 선정하여 집중적으로 다루었다.

이제 일본 국립서양미술관, 파리 루브르·오르세·오랑주리·마르모탕 미술관, 피렌체 피티 미술관과 우피치 미술관, 마드리드 프라도 미술관 기행을 엮어서 여기 『아는 만큼 보이고, 보는 만큼 느낀다』부제 '유럽 미술관 산책'라는 다소 당돌한 제목으로 내놓게 되었다.

이 책을 쓰면서 다카시나 슈지, 이주헌, 노성두 등 국내외 전문가들의 저서와 일본 아사히朝日신문사의 『세계 명화 여행』전 4권 및 인터넷 등에서 인용 또는 참조한 곳이 여러 군데 있다. 그런 부분들은 주석을 달아 원전을 밝히려고 노력했으나, 혹시 주석이 누락된 부분이 있다면 원전의 저자들께서 널리 양해해 주시기 바란다. 정확하게 쓰려고 애를 썼지만 오류가 발견될 수도 있을 것이다. 많은 분들의 가르침을 바란다.

이 책을 펴내 주신 안병훈 사장님, 반민규 편집팀장님, 원고를 정리해 준 박인희 씨에게 감사드린다.

2011년 3월
지은이 최 영 도

# 차 례

## 1권

### 마쓰카타 컬렉션
일본 국립서양미술관

## 루브르 박물관
세계 최대 최고의 박물관

## 오르세 미술관
프랑스 국립근대미술관

## IV

### 파리 국립 로댕 미술관
애욕은 짧고 예술은 길다

## V

### 오랑주리 미술관
〈수련〉의, 〈수련〉을 위한

## VI

### 마르모탕 미술관
'기증의 선善순환'의 모범

## VII

### 피티 미술관
성모의 모델을 찾아

## VIII

### 우피치 미술관
르네상스 미술의 보물창고

## IX

### 프라도 미술관
세계 최고의 회화관

# X

## 런던 내셔널 갤러리
강국은 미술관도 강하다

# XI

## 바티칸 미술관
유럽 미술 여행의 종착역

# 마쓰카타 컬렉션

일본 국립서양미술관

KATA

# 일본인은 왜 서양 회화 수집에 열을 올리는가

"**조**박사, 이거 얼마까지 올라가겠심니꺼?"

"글쎄요. 그걸 제가 어떻게 알 수 있겠습니까? 사장님."

"일본에서는 전문가들이 한 6천만 불#까지는 무난히 올라갈 꺼라꼬 하는데, 지가 6천 백만 불까지는 한번 따라가 볼 작정임니더."

"…."

1990년 4월 어느 날 내 사무실에서 재일교포 사업가 A 사장76세과 나눈 대화다. 그는 1990년 3월호 『닛케이 아트』 잡지를 펴들고 크리스티 뉴욕 경매에 출품된 반 고흐의 〈의사 가셰의 초상〉001을 가리키며, 그 그림이 얼마까지 올라갈 것 같으냐고 물어 온 것이다. 그 잡지에는 다음과 같이 쓰여 있었다.

"고흐, 〈의사 가셰〉 1890, 캔버스 유채(油彩), 67×56cm, 예상 가격 4천만~5천만 달러. 5월 15일, 크리스티즈 뉴욕. 이 작품은 의사 가셰를 그린 고흐의 유명한 초상화다. 37세의 고흐가 죽음을 맞기 1개월 반쯤 전에 그린 것. 84년부터 뉴욕 메트로폴리탄 미술관에 기탁되어 있다가, 이번에 팔려고 내놓은 것이다."

BP社, 『にっけい あーと』 1990년 3월호, 132쪽

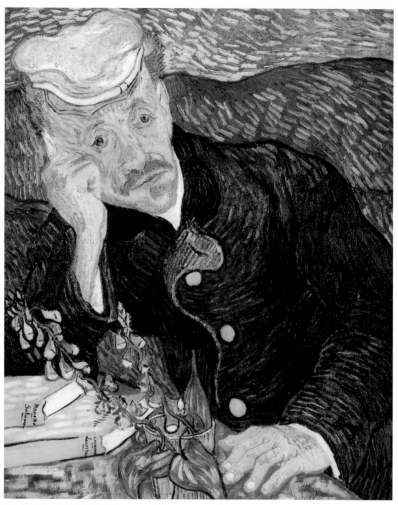

001 반 고흐, 〈의사 가셰의 초상〉, 1890, O/C, 67×56㎝, 스위스 개인

A 사장은 1989년 3월 소더비 런던 경매에서 파블로 피카소 Pablo Picasso, 1881~1973의 〈곡예사와 어린 알레퀸〉003 1905, 과슈/판지, 105×76㎝ 이라는 작품을 거금 3,480만 달러에 전화로 낙찰한 통 큰 미술품 컬렉터다. 그 그림은 나치에게

'퇴폐예술'*로 낙인찍혀 압수되고 1939년 나치가 실시한 루체른 경매에서 8만 스위스프랑에 낙찰된, 피카소 '청색시대'를 대표하는 걸작이다. 위 그림이 소더비 경매에 출품되었을 때, 한국의 일간신문들도 그 그림을 소개하고 경매가 끝난 후에는 어떤 익명의 일본인이 예상가를 훨씬 뛰어넘는 금액에 낙찰했다는 기사를 실었다. 그런데 그 후 A 사장이 서울에 와서 "최 박사, 그 피카소를 지가 사자비 소더비에서 샀심더"라고 해서 깜짝 놀랐다.

〈의사 가셰의 초상〉은 빈센트 반 고흐 Vincent Van Gogh, 1853~1890가 프랑스 북부 오베르쉬르와즈 Auvers-sur-Oise에서 자신을 치료하던 62세의 정신과 의사 폴 페르디낭 가셰 박사 Dr. Paul-Ferdinand Gachet, 1828~1909를 그린 초상화다. 그는 사망하기 8주 전인 1890년 6월 3일 이 그림을 그리기 시작하여 불과 2~3일 만에 완성했다. 이 그림은 반 고흐가 죽은 후, 1897년 파리 앙브루아즈 볼라르 Ambroise Vollard 화랑에서 알리스 루벤 Alice Ruben이라는 덴마크 여인에게 300프랑 미화 약 60달러에 팔려 나갔다. 그 후 여러 차례 주인이 바뀐 끝에 1911년 독일 프랑크푸르트 슈테델 Städel 미술관으로 들어갔다가, 1933년 전위적인 그림을 모두 '퇴폐예술'로 낙인찍은 나치의 문화 탄압 정책으로 이 그림이 사라질 위기에 처하자 미술관장 게오르크 슈바르첸스키가 미술관 내부에 숨겨 두었다. 1937년 공군원수이자 경제상이며 히틀러의 최측근인 헤르만 괴링 Hermann Wilhelm Göring, 1893~1946이 정보를 듣고 찾아와 압수했다. 그는 이 그림을 개인 소유로 가로채려 했으나 측근의 조언을 듣고 팔기로 했다.

● 1933년 나치는 자신들의 이상과 조화될 수 없는 예술을 모두 '퇴폐예술'로 낙인찍어 공공 수집품에서 솎아냈다. 표현주의, 다다이즘, 초현실주의, 입체주의, 야수주의, 공산주의자와 유대인 예술가들의 작품은 모두 퇴폐예술로 간주되어, 독일 내 100개 이상의 미술관에서 약 1,400명의 작가들의 작품 약 2만 점이 압수되었다. 낙인찍힌 예술가들은 박해를 받아 인접 국가로 탈출하거나 망명을 강요당했고 살해당하기도 했다. 그들의 작품은 전시나 판매가 금지되었고, 나치가 압수한 작품들은 소각되거나, 경매 또는 고전미술 거장들의 작품과 교환됐다. 뭉크, 놀데, 키르히너, 클레, 콜비츠(Käthe Kollwitz, 1867~1945), 코코슈카, 막스 에른스트, 마티스, 피카소, 반 고흐, 심지어는 렘브란트의 일부 작품까지 퇴폐예술로 간주되었다.

002 르누아르, 〈물랭 드 라 갈레트의 무도회〉, 1876, O/C, 78.7×113㎝, 개인 소장

유대계 독일 은행가 지크프리트 크라마르스키 Siegfried Kramarsky, 1893~1961 가 미화 5만 3,300달러에 샀다. 그는 이 그림의 열세 번째 주인이었으며, 1941년 전쟁을 피해 미국으로 도망갈 때 뉴욕으로 가지고 갔다. 크라마르스키의 유족들은 1984년부터 뉴욕 메트로폴리탄 미술관에 위탁하여 공개해 오다가 1990년 팔려고 내놨다. 뉴욕 크리스티가 매긴 추정가는 4천만~5천만 달러였다.•

그해 5월 15일 실시된 크리스티 뉴욕 경매에서 A 사장은 중도에 포기하고, 〈의사 가셰의 초상〉은 치열한 경쟁 끝에 일본 다이쇼와 大昭和 제지주식회사 명예회장 사이토 료헤이 齋藤隆平, 75세 에게 예상가의 거의 두 배쯤 되는 8,250만 달러 작품값 7,500만 달러에 중개수수료 10퍼센트가 포함된 가격 에 낙찰되었다. 그는 이틀 후 소더비 뉴욕 경매에서 르누아르의 대표작 〈물랭 드 라 갈레트의 무도회〉의 작은 버전002도 7,810만 달러에 낙찰했다.

---

• 이규현, 『세상에서 가장 비싸게 팔린 그림 100』(웅진씽크빅, 2011) 등 참조

화상들은 사이토가 그런 거금을 미술품에 투자한 것은 상속세를 낮추기 위한 수단이라고 추측했다. 일본 세무당국은 예술품의 기준시가를 시장가치보다 훨씬 낮게 평가하고 있기 때문이다.

기자들이 그렇게 많은 돈을 주고 산 그림들을 죽을 때 어떻게 할 것이냐고 묻자, 사이토는 서슴없이 "두 그림을 관 속에 넣어 나와 함께 불태워 달라"는 기상천외한 대답을 했다. 세상 사람들의 비난이 빗발치자, 그는 농담이었다고 어색하게 변명했다.

몇 달 후 세계경제가 어려워지고 특히 일본의 거품경제가 꺼지면서 세계 미술시장은 급격하게 곤두박질쳤다. 수천 점의 프랑스 회화를 사들인 일본인들이 파산하고 은행들은 융자에 대한 담보로 그림들을 압류했지만 그림의 시장가치는 거의 10분의 1까지 폭락한 상태였다. 1993년 사이토는 '빈센트'라는 이름의 골프장을 건설하기 위해 현지사縣知事에게 거액의 뇌물을 준 혐의로 기소되어 유죄판결을 받았다. 회사도 매년 적자를 내어 과감한 구조조정을 받았다. 그러는 사이 사이토가 사들인 두 점의 그림은 온도와 습도가 완벽하게 조절되는 도쿄의 한 특수창고에 비밀리에 보관되어 1996년 3월 사이토가 사망할 때까지 6년 동안 한 번도 공개되지 않았다. 사이토의 호기와 몰락은 맹목적이고 탐욕스러운 투기의 결과가 얼마나 허망한 것인지를 잘 보여 주는 좋은 사례였다.

1997년 봄 경매가 끝난 직후 『뉴욕 타임스』는 위의 〈물랭 드 라 갈레트의 무도회〉가 소더비를 통해 비밀리에 거래되었다고 보도했다. 그러나 〈의사 가셰의 초상〉에 대하여는 아무런 소식도 없었다.

그 후 1999년 7월 28일자 『조선일보』는 '984억 원짜리 고흐 그림… 세금 우려 태운 듯'이라는 제하에 "8,200만 달러, 984억 원짜리 반 고흐의 그림 〈가셰의 초상화〉가 분실된 것으로 보인다. 매입자가 엄청난 상속세를 우려하여 불태워 버리겠다고 공언했었는데, 지금까지 소재가 확인되지 않고 있

다"고 보도했다. 행방을 알 수 없던 그 그림은 그 후 사이토의 회사 운영자금을 빌리기 위해 은행에 담보로 잡혀 있다가 회사가 재정난으로 어려움에 처하자 다른 컬렉터에게 팔렸고, 또 한 차례 거래되어 지금은 어느 스위스 컬렉터의 손에 있는 것으로 알려졌다.●

1991년 여름쯤 A 사장이 도쿄에서 전화를 걸어 왔다.

"최 박사, 그 피카소 그림을 피카소 미술관에서 빌려 달라꼬 하는데 어찌하면 좋겠심니꺼?"

바르셀로나에 있는 피카소 미술관이 1992년 바르셀로나올림픽 개막에 앞서 '피카소 청색시대 특별전'을 개최하는데, 〈곡예사와 어린 알레퀸〉이 그 시기의 대표작이니 꼭 대여해 달라고 요청했다는 것이다.

"그렇다면 사장님께도 매우 영광스러운 일이니 충분한 보험에 들게 하고 대여하시지요."

"그럼 그렇게 해 보겠심더."

1992년 연초에 A 사장이 도쿄에서 다시 전화를 걸어 왔다.

"피카소 미술관이 지하고 지 내자를 초대해서 스페인에 가게 되었는데, 어디어디를 보고 오면 좋겠심니꺼?"

나는 1991년 10월에 여행한 에스파냐 일정표를 A 사장에게 보내면서 그중에서 마드리드의 레알 왕궁과 프라도 미술관, 산 로렌초 데 엘 에스코리알 수도원, 톨레도, 코르도바의 메스키타 사원, 세비야의 대성당과 알카사르 궁전, 그라나다의 알함브라 궁전, 바르셀로나의 안토니 가우디 Antoni Gaudi, 1852~1926 의 건축작품 들은 꼭 보고 오시라고 권했다.

---

● 이규현, 『세상에서 가장 비싸게 팔린 그림 100』

'피카소 1905·1906 특별전'은 바르셀로나 피카소 미술관에서 1992년 2월 5일부터 4월 19일까지 개최되었다. A 사장 내외는 에스파냐에서 극진한 대접을 받고 돌아와 "최 박사가 보라는 대로 스페인 구경을 잘 했심더"라면서, 그 특별전의 포스터로 찍은 〈곡예사와 어린 알레퀸〉[003] 한 장을 내게 선물했다.

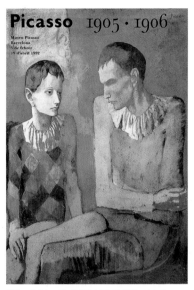

003 피카소, 〈곡예사와 어린 알레퀸〉 포스터

1985년 8월 나는 A 사장의 안내로 도쿄 마루노우치丸の内에 있는 이데미쓰出光 미술관을 관람했다. 그 미술관은 1966년 석유재벌 이데미쓰고산出光興産의 창업자 이데미쓰 사조出光佐三, 1885~1981가 1905년부터 수집한 미술품으로 설립되었다. 내가 갔을 때는 마침 개관 20주년 기념 '관장명품전館藏名品展'이 열리고 있었는데, 나를 깜짝 놀라게 한 것은 야수주의의 거장 조르주 루오Georges Rouault, 1871~1958의 그림들이었다. 검고 굵은 윤곽선과 두터운 마티에르로 힘차게 그린 그리스도의 얼굴 〈패션Passion〉1930~36, O/C, 41.0×31.5㎝과 연작 동판화 〈미제레레 Miserere〉1912 중 일부가 그 미술관 입구에 하찮은 것인 양 허술하게 걸려 있었다.

그런데 정작 더 크게 놀란 것은 도쿄 교바시京橋에 있는 브리지스톤Bridgestone 미술관에 갔을 때였다. 그 미술관은 브리지스톤타이어주식회사의 창업자 이시바시 쇼지로石橋正二郎, 1889~1976가 1952년에 개관했다. 1930년대부터 수집한 프랑스 인상주의 중심의 유럽 근대 회화와 로댕 이후의 유럽 근대 조각이 주류를 이루고 있었다. 루벤스·렘브란트·들라크루아로부터 코로·밀레, 쿠르

베·피사로·마네·드가·시슬레·세잔·모네, 르누아르·로트레크·고갱·반 고흐·르동·루소·시냐크·피에르 보나르Pierre Bonard, 1867~1947를 거쳐, 마티스·루오·반 동겐·피카소·조르주 브라크Georges Braque, 1882~1963·위트릴로·모딜리아니·로랑생·마르크 샤갈Marc Chagall, 1887~1985에 이르기까지 서양 회화 150여 점이 전시되어 있었다. 특히 르누아르가 자신의 최대 후원자였던 출판업자 조르주 샤르팡티에Georges Charpentier의 딸을 그린 〈앉아 있는 조르제트 샤르팡티에 양〉004이 전시실 중앙에 걸려 있었는데, 가장 최근에 입수된 작품이라는 설명이 붙어 있었다. 나는 너무 놀라서 벌어진 입이 다물어지지 않았다.

1980년대에 들어와 미술품 경매시장에서 유럽 인상주의 회화의 가격이 뛰기 시작했다. 1987년 5월 30일 일본 야스다安田 해상보험주식회사는 크리스티 런던 경매에서 영국의 수집가 체스터 비티Chester Beatty 가문이 수장해 오던 반 고흐의 〈해바라기〉0761889를 3,990만 달러에 낙찰하여 파문을 일으켰다. 이는 회화 공개경매 사상 최고의 가격이었다. 그 그림은 야스다가 회사 창립 100주년 기념으로 사들였는데, 그 회사가 설립되던 해 반 고흐가 생레미의 정신병원에서 그린 것이었다. 그리고 그 경매일은 공교롭게도 반 고흐 탄생 134주년이 되는 날이었다.

004 르누아르, 〈앉아 있는 조르제트 샤르팡티에 양〉, 1876, O/C, 98×70.5㎝, 도쿄 브리지스톤 미술관

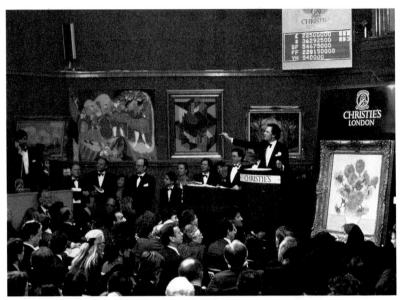

005 반 고흐의 〈해바라기〉 경매(크리스티 런던, 1987년 5월 30일)

이때부터 세계 미술시장은 미술품 거래를 치부의 수단으로 여기는 투기로 말미암아 '광란의 시절'로 돌입하게 된다. 같은 해 11월 오스트레일리아의 사업가 앨런 본드 Alan Bond는 소더비 뉴욕 경매에서 반 고흐의 〈붓꽃〉[006]을 5,390만 달러에 낙찰했다.• 그리고 1990년 5월 사이토가 앞의 〈의사 가셰의 초상〉을 8,250만 달러에 낙찰하여 반 고흐의 작품들이 연달아 세계 기록을 경신하였다.

위 세 점의 그림 중 두 점을 일본인이 낙찰하자, 미국 언론들은 1980년대에 번영을 구가해 온 일본인들이 바야흐로 세계의 부富를 아시아로 이동시키기 시작했다고 호들갑을 떨었다.

---

• 이 그림은 다시 1990년 뉴욕 소더비 경매에 출품되어 폴 게티 센터(Paul Getty Center)가 낙찰했다.

006 반 고흐, 〈붓꽃〉, 1889, O/C, 71.1×93㎝, 로스앤젤레스 폴 게티 센터

일본 사람들은 왜 서양의 미술작품, 특히 인상주의 회화 수집에 그토록 열을 올리는 것일까? 나는 그 해답을 도쿄 우에노上野에 있는 국립서양미술관에서 찾았다.

# 마쓰카타 컬렉션

나는 구노 다케시久野建 등이 저술한 『일본미술사』에서 도쿄에 '국립서양미술관'이 있다는 것을 읽고 일본에 웬 서양미술관이 있나 하고 의아해 하였다. 그러다가 1985년 8월 20일 A 사장의 안내로 우에노上野에 있는 도쿄국립박물관을 보고 나서 바로 그 아래 있는 국립서양미술관까지 관람하게 되었다.

미술관 앞마당에 들어서자, 야외전시장에 〈지옥의 문〉, 〈칼레의 시민들〉, 〈생각하는 사람〉, 〈아담〉, 〈이브〉 등 로댕의 대표작들이 전시되어 있었다. 나는 깜짝 놀라 내가 지금 파리 국립 로댕 미술관에 와 있는 것은 아닌가 하고 어리둥절했다. 미술관 내부 전시실에 들어가 밀레·쿠르베·피사로·마네·드가·모네·르누아르·세잔·시슬레·고갱·반 고흐 등의 회화 수백 점과 로댕·부르델·마이욜의 조각 수십 점이 전시되어 있는 것을 보고는 더 크게 놀라지 않을 수 없었다.

'아, 아니! 누가 언제 이렇게 많은 서양 미술품을 수집해 여기 갖다 놓았단 말인가?'

**007 프랑크 브랑귄, 〈마쓰카타 고지로의 초상〉**

나는 그 후 이 미술관의 설립 경위를 알아보다가, 마쓰카타라는 한 개인이 수집했다는 것을 알고 깜짝 놀랐다.

그 뒤 우연히 『세계명화여행 2世界名畵の旅 2』朝日新聞社, 1986 라는 책에서 '마쓰카타 컬렉션'에 관한 아주 재미있는 글을 읽게 되었다. 세상에 이렇게 극적이고 파란만장한 미술품 수집 이야기가 또 있을까. 위의 글과 『국립서양미술관 명작선』1998 등 몇 가지 문헌에 근거하여, 마쓰카타 컬렉션의 아주 드라마틱한 전말을 재구성해 보기로 한다.

1910년대 말에서 1920년대 초에 걸쳐 파리에 돌연 호방한 동양인 한 사람이 나타나 큰 파문을 일으키고 있었다. 마쓰카타 고지로007松方幸次郎, 1865~1950 라는 일본인이었다. 1865년 메이지 일왕의 원훈元勳이며 총리대신을 역임한 마쓰카타 마사요시松方正義의 3남으로 태어나, 당시 가와사키조선소川崎造船所 사장으로 재임 중인 사업가였다. 그는 제1차 세계대전 전후에 조선造船 붐을 타고 벌어들인 막대한 자금을 쥐고는, 신사복 정장에 실크햇을 쓰고 신사용

지팡이를 휘두르며 호기 있게 파리 화랑가를 휩쓸고 다녔다.

그는 큰 화랑에 들어가 많은 그림이 걸려 있는 벽을 지팡이로 빙 둘러 가리키고 나서 "이거 전부에 얼마인가?"라고 통 크게 흥정을 시작했다. 그렇게 화상들의 간담을 서늘케 하면서 프랑스 근대 회화를 싹쓸이했다. 그는 파리뿐만 아니라 런던과 유럽의 주요 도시들에서도 미술품을 사들였다. 그렇다고 해서 그가 마구잡이로 미술품을 사들인 것 같지는 않다. 그는 많은 전문가들의 조언을 들어 수집할 그림을 선택한 후, 눈독 들인 그림의 가격이 올라가지 않도록 살 생각도 없는 그림을 열심히 흥정하는 척하다가 끝내는 의중에 두었던 그림을 슬쩍 사 버리는 수법을 즐겨 썼다고 한다.

그 무렵 마쓰카타는 파리 교외 지베르니 Giverny에 있는 모네의 집에도 찾아가 그와 친교를 맺었다. 때마침 일본 문화에 경도 傾倒 되어 우키요에 浮世畵. 에도(江戶) 시대 말기에 유행한, 서민적 풍속을 그린 다색 목판화를 광적으로 수집하던 모네는 아끼던 자기 작품 18점을 우키요에와 교환했다.

마쓰카타는 장차 일본에 설립할 미술관을 '공락 共樂 미술관'이라 이름 짓고 부지를 선정하여 건물 설계도 의뢰했다. 1920년대 전반에는 유럽에서 수집한 미술품의 상당 부분을 일본으로 가져와 몇 차례 전시회를 개최해 큰 반향을 일으켰다.

그런데 일본 세관은 1925년 2월 일본에 도착한 미술품에 대해 고율의 관세를 부과했다. 그 전해에 일본 정부가 미술품을 사치품으로 보고 100퍼센트의 사치관세를 부과하기로 세율을 인상했기 때문이었다. 조국을 위해 정부를 대신해서 미술관을 세우겠다는 기개를 가졌던 마쓰카타는 고율의 관세에 격분하여, 일본 항구에 막 도착한 미술품들을 다시 프랑스로 돌려보냈다.

1927년 세계적인 대공황의 영향으로 일본에도 금융공황이 닥쳐와 가와사키조선소의 경영이 파탄되자, 마쓰카타는 사재를 털어 부채를 정리한 후 사장 자리에서 물러났다. 그리하여 마쓰카타의 미술품 수집은 겨우 10년 남짓하여 파국을 맞았고, 그의 미술관 건립 구상도 좌절되고 말았다.

마쓰카타가 그동안 수집한 서양 미술품은 그 정확한 수량이나 내용이 확실히 알려져 있지 않다. 다만 그가 당시 미술품 수집에 투입한 자금이 대략 3천만 엔 1986년 화폐가치로 약 450억 엔을 넘었을 것이라고 한다. 그가 수집한 '마쓰카타 컬렉션'은 서양의 회화, 조각, 공예 등 수천 점에 이르는 방대한 것으로, 회화만 해도 대략 1천 점이 넘는 사상 유례가 드문 거대한 컬렉션이었다. 이런 컬렉션이 마쓰카타 파산 후 거친 파도를 만나 다양한 운명에 처하게 된다.

마쓰카타 컬렉션은 일본으로 가져온 것, 런던에 갖다 둔 것, 파리에 보관한 것 등 세 가지로 분류된다. 일본으로 가져온 수백 점의 회화 등은 마쓰카타의 파산으로 부채를 정리하기 위해 거의 전부 은행으로 넘어갔고, 은행이 이를 매각한 탓에 제각각 흩어져 버리는 운명이 되었다. 그중 일부는 '이시바시 컬렉션'으로 들어가 1952년 브리지스톤 미술관이 개관되면서 일반에게 공개되었다. 그 밖에도 많은 서양 근대 회화작품들이 일본의 기업이나 미술애호가들의 손으로 넘어갔다. 런던에 보관되어 있던 수집품은 1939년 창고에 불이 나서 아깝게도 전부 소실되고 말았다. 남은 것은 마쓰카타가 고율의 관세에 격분해 프랑스로 돌려보낸 것을 비롯해 파리 국립 로댕 미술관에 보관시킨 것뿐이었다.

1939년 9월 1일 독일이 폴란드를 침공하여 제2차 세계대전이 발발하자 독일, 이탈리아와 3국동맹을 맺은 추축국樞軸國으로서 영국과 프랑스를 상대로 싸우게 된 일본은 주駐 프랑스 대사관을 철수하게 된다. 그때 마쓰카타는, 일본 해군대위로 주 프랑스 대사관에 근무하다가 프랑스 여인과 결혼한

후 퇴직하여 파리에 살고 있던 히오키 고사부로 日置紅三郎 라는 사람을 비서로 쓰고 있었다. 마쓰카타는 그에게 "전쟁이 끝나면 찾으러 올 테니 그동안 곤궁하면 몇 점 팔아서 비용으로 쓰라"고 하면서 수집품의 관리를 맡겼다.

동부전선에서 승리를 거둔 독일군은 전광석화같이 서부전선으로 진격, 마지노선을 우회하여 1940년 6월 14일 파리에 무혈 입성했다. 같은 해 7월 1일 히틀러는 점령지의 모든 박물관을 압류하라는 명령을 내렸다. 나치는 히틀러가 유년 시절을 보낸 오스트리아 린츠 Linz 에 세계 최대의 '총통 미술관'을 건립한다면서 '로젠베르크 전국특별참모부 Einsatzstab Reichsleiter Rosenberg, ERR'라는 전리품 몰수 특무기관을 만들었다. 곧이어 총통 친위대와 나치의 제2인자 괴링의 부하들이 점령지의 예술품 약탈에 나섰다. 1940년 9월 ERR 파리사무소는 알프레트 로젠베르크 Alfred P. Rosenberg, 1893~1946 의 지휘 아래 유서 깊은 대부호 로칠트 Rothschild, 로스차일드 가문의 미술품 4천여 점을 비롯하여 유대계 프랑스인들의 미술품 약 3만 점을 조직적으로 약탈했다.

위험을 감지한 히오키는 친지에게 도움을 청해 마쓰카타의 수집품을 파리 서쪽 약 70킬로미터 떨어진 아봉당 Abondant 이라는 시골로 운반했다. 그리고 마을에서 좀 떨어진 보리밭 가운데 있는 농가 2층 창고에 차곡차곡 쌓아 은닉했다. 그 마을에도 독일군이 들어와 있었지만 다행히 발각되지 않았다. 히오키는 그 쓸쓸한 마을에서 전쟁이 끝날 때까지 5년 동안 수집품을 지키면서 살았다. 그는 생활이 매우 곤궁했지만 한 점의 작품도 처분하지 않았다.

1945년 전쟁이 끝난 후 프랑스 정부는 마쓰카타 컬렉션을 적국의 자산이라는 이유로 몰수했다. 마쓰카타는 1950년 여든다섯 살에 파란 많은 일생을 마감했다. 마쓰카타 컬렉션은 1951년 9월 8일 샌프란시스코강화조약의 체결로 일단 프랑스 국유재산으로 편입되었다. 그러나 일본국 전권대사 요시

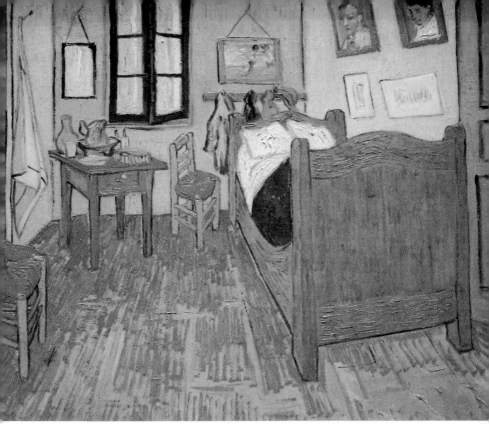

008 반 고흐, 〈아를의 침실〉, 1889, O/C, 56×74㎝, 오르세 미술관

다 시게루吉田茂는 프랑스 전권대사에게 마쓰카타 컬렉션을 돌려받고 싶다고 요청했다. 마쓰카타 컬렉션은 국제교섭의 무대에 올려져 그때부터 세상에 알려지기 시작했다.

프랑스는 마쓰카타의 유지를 실현하고자 하는 일본 측 관계자들과 여러 해에 걸쳐 절충을 거듭한 끝에 다음과 같은 까다로운 조건을 제시했다.

"그 수집품은 위대한 예술가들이 제작한 인류 공동의 문화유산이므로 전쟁으로 인해 모든 시설이 파괴된 일본에 그냥 보내 줄 수 없다. 그러므로 첫째, 그 미술품을 수장하고 전시함에 어울리는 미술관을 건립할 것, 둘째, 그 미술관은 프랑스 정부가 추천하는 건축가에게 설계를 위촉하고 프랑스 정부 관리가 감리토록 할 것."

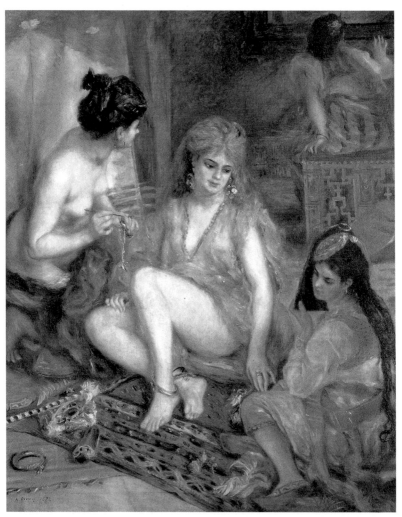

009 르누아르, 〈알제리아풍의 파리 여인들〉, 1872, O/C, 156×128.8㎝

일본 정부는 도쿄국립박물관, 도쿄예술대학, 도쿄도미술관 등이 모여 문화 벨트를 형성하고 있는 우에노공원 옆 부지를 제공하고 대대적인 모금 운동을 벌였다. 건물 설계는 20세기 최고의 건축가 중 한 사람이며 국제적으로 명성이 드높은 스위스 태생의 프랑스 건축가 르코르뷔지에 Le Corvusier, 1887~1965 에게 위촉했다.

미술관이 신축되고 마지막 교섭이 진행되던 중, 프랑스는 특별히 중요하다고 생각되는 작품들을 기증 대상에서 일방적으로 제외시켰다. 반 고흐의 〈아를의 침실〉008과 르누아르의 〈알제리아풍의 파리 여인들〉009을 비롯하여, 고갱 4점, 세잔 3점, 봉뱅 3점, 샤임 수틴 Chaïm Soutine, 1894~1947 2점, 쿠르베·마네·로트레크·귀스타브 모로 Gustave Moreau, 1826~98 ·피에르알베르 마르케 Pierre-Albert Marquet, 1875~1947 ·피카소 각 1점 등 도합 20점이었다. 모두 일본으로서도 단념할 수 없는 작품들이었다.

그 가운데서도 반 고흐의 〈아를의 침실〉이 초점이 되었다. 당시 일본의 문화재보호위원인 미술사가 야시로 유키오矢代幸雄 등이 프랑스로 건너가 〈아를의 침실〉은 자신이 파리 유학 시절 마쓰카타에게 적극 권유하여 구입하게 된 것이라고 밝히면서 잔류 리스트에서 빼 달라고 호소했다. 그러나 프랑스는 당시 자국 국립미술관에 반 고흐의 작품이 몇 점 안 되는 상태라서 돌려줄 수 없다며 끝내 양보하지 않았다. 그 대신 르누아르가 들라크루아의 〈알제의 여인들〉에서 모티프를 얻어서 그린 〈알제리아풍의 파리 여인들〉을 일본에 넘겨주기로 타결되었다.

드디어 프랑스 측에서는 호의적인 '기증', 일본 측에서는 '반환'이라고 부르는 이상한 형식으로 1959년 1월 마쓰카타 컬렉션은 약간의 작품을 제외하고 일본으로 인도되었다. 회화 196점, 소묘 80점, 판화 26점, 조각 63점, 도합 365점이었다.

# 일본 국립서양미술관의 탄생

O때 프랑스 정부가 돌려보낸 마쓰카타 컬렉션은 거의 바르비종파밀레, 사실주의쿠르베, 인상주의피사로·모네·르누아르·시슬레·드가, 후기인상주의반 고흐·고갱·세잔, 신인상주의시냐크, 상징주의샤반·외젠 카리에르(Eugéne Carriére, 1849~1904)·앙리 팡탱라투르(Henri Fantin-Latour, 1836~1904), 그리고 야수주의키스 반 동겐 (Kees Van Dongen, 1877~1968)·마르케 등의 작품이었다. 그들은 19세기 중엽의 사실주의로부터 제1차 세계대전 후 '에콜 드 파리'*에 이르기까지 프랑스 근대 미술의 주요한 흐름에 속하는 화가들이었다.

그중에는 밀레의 〈사계절〉 연작 중 〈봄 다프니스와 클로에〉을 비롯하여 쿠르베 7점, 모네 11점, 르누아르 3점, 고갱 3점, 피사로 3점, 퓌비 드 샤반의 유화, 드가의 파스텔화, 세잔과 시냐크의 수채화 등 중요한 작품들이 포함되어 있었다.

조각에서는 마쓰카타가 특히 애호한 로댕의 작품이 59점이나 된다. 이것은 파리 국립 로댕 미술관과 미국 필라델피아 로댕 미술관 다음가는, 세계에서 세 번째로 큰 로댕 컬렉션이었다. 필생의 대작인 〈지옥의 문〉을 비롯하여 〈청동시대〉, 〈설교하는 세례자 요한〉, 〈벨로나〉, 〈생각하는 사람〉,

---

● École de Paris: 1918년부터 1939년 제2차 세계대전이 일어나기 전까지 파리 몽마르트르와 몽파르나스를 중심으로 모여든 외국인 화가들

〈아담〉, 〈이브〉, 〈나는 아름답다〉, 〈아름다운 오미에르〉, 〈키스〉, 〈칼레의 시민들〉, 〈오르페우스〉 등 로댕의 주요 작품들이 거의 모두 망라되어 있었다.

일본은 마쓰카타 컬렉션 중 서양 미술품은 전부 국립서양미술관에 수장했다. 이 미술관은 1959년 4월에 설립되어 같은 해 6월 역사적인 일반 공개에 들어갔다. 이렇게 하여 마쓰카타 컬렉션은 그 일부가 프랑스에 남겨졌던 덕분에 살아남아 마쓰카타의 사후에 그가 염원하던 국민의 품에 안기게 되었다. 국립서양미술관은 부수적으로 동아시아에서 유일한 르코르뷔지에의 건축작품까지 미술관 건물로 갖게 되었다.

이 미술관은 1998년 3월 현재 회화 337점, 수채 소묘 129점, 판화 1,533점, 조각 92점, 기타 142점 등 총 2,233점의 수준 높은 서양 미술품을 수장하고 있는 대단한 미술관으로 성장했다.•

마쓰카타 컬렉션 중 최고의 작품으로 평가되는 것은 회화에서는 반 고흐의 〈아를의 침실〉이고, 조각에서는 로댕의 〈지옥의 문〉일 것이다.

프랑스 정부가 잔류 리스트에 넣어 일본에 반환하지 않은 〈아를의 침실〉008은 반 고흐가 1889년 캔버스에 유채로 그린 20호 미만 56×74cm의 작은 그림으로 지금 파리 오르세 미술관에 걸려 있다. 이 작품은 1986년 12월 국립 오르세 미술관이 개관될 때, 국립근대미술관인 죄드폼 Jeu de Paume 에 있던 다른 많은 작품들과 함께 새 미술관으로 옮겨졌다.

내가 일본의 국립서양미술관을 방문했을 때, 미술관은 〈아를의 침실〉의 사진을 넣은 브로셔를 만들어 '고흐전展'을 대대적으로 선전하고 있었다. 일본은 위 그림을 반환받지 못한 것이 못내 섭섭했던지, 1985년 10월 12일부

---

• 國立西洋美術館, 『國立西洋美術館名作選』(1998), 6쪽

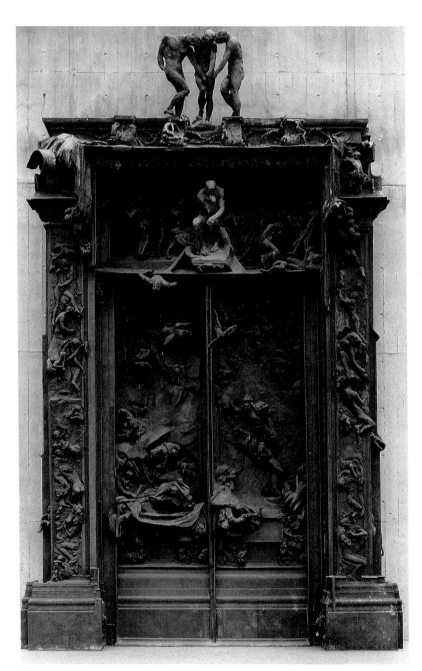

010 로댕, 〈지옥의 문〉, 1880~1917, 브론즈, 635×400×85㎝, 일본 국립서양미술관

터 12월 8일까지 국립서양미술관에서 '고흐전'을 개최할 때 〈아를의 침실〉을 오르세 미술관으로부터 대여받아 일본 국민들에게 보여 줬다.

마쓰카타가 맨 처음 로댕을 찾아갔을 때, 그는 파리 바렌가街에 있는 오텔 비롱Hôtel Biron의 1층을 아틀리에로 쓰고 있었다. 오텔 비롱은 가발제조업과 증권으로 큰 부자가 된 페랑 드 모라Peyrenc de Moras가 1728~31년에 건축한 로코코풍의 장려한 대저택이다. 1753년 비롱 원수Maréchal de Biron가 매입하여 이 건물에 그의 이름이 붙게 되었다. 1905년 한때 로댕의 문서 담당 비서로 일했던 체코 출신의 시인 라이너 마리아 릴케Rainer Maria Rilke, 1875~1926가 권유하여 로댕은 1908년부터 그 저택의 일부를 임차해 쓰게 되었다. 그런데 그곳 예배실 제단에 덩치 큰 물건이 방치되어 있는 것을 보고 마쓰카타가 묻자, 로댕은 의뢰받은 작품의 납기를 지키지 못하여 계약이 파기돼 소용없게 된 것이라고 했다. 그러나 그것이야말로 로댕 필생의 걸작 〈지옥의 문〉010이었다.

1880년 프랑스 정부는 로댕에게 센강변에 건립할 국립장식미술관 정면의 청동문을 제작해 달라고 주문했다. 그러나 계약 기한이 지나도 완성되지 못했고 1885년 장식미술관 건립 계획도 무산되어 석고형 그대로 오랫동안 방치돼 있었다. 아직도 허점이 많다고 로댕은 술회했지만, 사실 그것은 세계 조각사상 최고의 걸작이었다. 그러나 로댕의 생전에는 브론즈로 주조鑄造되지도 못했다.

로댕이 1917년 일흔일곱 살을 일기로 세상을 떠난 후, 1925년 마쓰카타가 제작비를 대어 〈지옥의 문〉을 브론즈로 두 점 떠내었다. 마쓰카타는 그중 제1 에디션을 구입했고, 제2 에디션은 파리 국립 로댕 미술관 마당에 세워졌다. 그런데 제1 에디션은 장기간 프랑스에 억류되어 있던 중 미국 필라델피아 로댕 미술관으로 이관됐고, 프랑스 정부가 마쓰카타 컬렉션을 반환

할 때에는 그 후에 주조된 제3 에디션을 일본으로 보냈다.

〈지옥의 문〉은 1997년까지 모두 일곱 점이 주조됐는데, 제4 에디션은 스위스 취리히 쿤스트하우스에, 제5 에디션은 미국 스탠퍼드대학에, 제6 에디션은 일본 시즈오카靜岡 현립미술관에, 마지막 제7 에디션은 1994년 삼성문화재단이 프랑스 정부로부터 구입하여 서울 플라토Plateau 미술관에서 전시하다가, 삼성 리움 미술관으로 이관되었다.

한편 마쓰카타 컬렉션에는 서양 미술품 외에 약 8천 점에 가까운 일본의 우키요에도 포함되어 있었다. 이 '우키요에 컬렉션'은 도쿠가와 바쿠후德川幕府 말기에서 메이지 시대에 걸쳐 대량으로 국외에 유출된 에도江戶 시대의 우수한 판화작품들이었다. 처음에는 일본인들이 우키요에의 예술적 가치를 잘 모른 채 상품의 가치를 높이기 위하여 유럽에 수출되는 도자기나 차의 포장지로 사용하여 수많은 우키요에가 유럽으로 흘러나갔다.

마쓰카타는 이러한 우키요에 컬렉션을 일본으로 되돌려오기 위해 1919년 유럽의 어떤 컬렉터로부터 그의 수집품을 일괄 구입했다. 이 우키요에 컬렉션은 현재 도쿄국립박물관에 수장되어 있다.

1853년 일본이 개항한 후, 파리만국박람회에 그들의 예술품이 출품되면서 일본 미술이 유럽에 적극적으로 소개되었다. 미지의 세계에서 온 이질적인 문화는 유럽에 일본 미술의 붐, 즉 자포니슴japonisme. 19세기 후반 유럽 미술에 끼친 일본 미술의 영향을 일으키는 계기가 되었다. 드가, 모네, 반 고흐, 고갱, 르누아르, 피사로 등 많은 화가들이 일본 문화의 영향을 받았다. 이국 취미에 빠진 많은 프랑스 예술가들은 우키요에 수집에 몰두했다. 특히 모네는 일본 판화 중독증에 걸려 유명한 우키요에 작가인 가쓰시카 호쿠사이葛飾北齋, 1760~1840 21점, 우마타로歌麿呂 37점, 우타가와 히로시게歌川廣重 49점 등 우수한 우키요에 작품을 무려 231점이나 수집했다고 한다.

# 에필로그

지금 이름만 들어도 가슴이 설레는 위대한 예술가들의 작품을 그렇게 많이 수집할 때 마쓰카타는 얼마나 행복했을까. 미술품 수집의 짜릿한 행복감은 그것을 경험해 보지 못한 사람은 결코 모른다. 20세기 세계 최고의 부자인 미국의 석유왕 폴 게티 John Paul Getty, 1892~1976 도 평생 온갖 취미와 도락을 섭렵한 끝에 마지막으로 미술품 수집에 흠뻑 빠졌다. 그리고 "인간이 누릴 수 있는 최고의 취미"라고 상찬하면서 캘리포니아 로스엔젤레스에 '폴 게티 센터'를 설립하고 1조 달러의 신탁을 기부했다.

1970년대 후반 그림 수집에 빠졌을 때 나는 참으로 행복했다. 화랑가를 순회하며 마음에 쏘옥 드는 그림을 발견했을 때의 그 짜릿한 기쁨, 집에 돌아와 작가의 이력, 작품세계, 그에 대한 평가, 그림의 품격과 장래성 등을 탐구하느라고 며칠 밤을 새우는 즐거운 고민, 그 그림을 사도 결코 후회하지 않겠다는 확신이 설 때까지 그 그림이 못 견디게 그립고 갖고 싶어 열병을 앓는 유쾌한 고통, 돈을 장만하여 사러 갈 때의 그 가슴 설렘, 사 가지고 돌아와 정말 좋아서 밤새도록 감상하느라고 잠 못 이루는 그 달콤한 피로감 등이 모두 행복한 순간이었다.

단 프랑크Dan Frank의 실록장편소설 『보엠Bohèmes』박철하 옮김, 이끌리오, 2000에
는, 20세기 초 파리의 골동상 술리에 영감이 가난한 화가들에게 직물을 팔
고 돈 대신 작품을 받아다가 르누아르나 로트레크의 그림을 곧장 보도歩
道의 고물 판매대에 진열해 놓고 팔았다는 이야기가 나온다. 또 1908년 여
류화상 베르트 베유는 작품 한 점당 위트릴로 10프랑5프랑이 미화 약 1달러, 라
울 뒤피Raoul Dufy, 1877~1953 30프랑, 앙리 마티스Henri Matisse, 1869~1954 60프랑,
툴루즈로트레크 600프랑, 피카소 30~50프랑씩에 구입해다가, 화랑 안에 줄
을 매고 마티스, 드랭, 뒤피, 위트릴로, 반 동겐, 마리 로랑생Marie Laurencin,
1883~1956, 피카소의 작품들을 집게로 집어 빨랫줄에 대롱대롱 매달아 놓고
팔았다고 한다. 그런 이야기를 읽으면서, 그 시절 그곳에 내가 있었으면 그
런 작품들을 마음껏 수집하면서 얼마나 행복했을까 하고 부러워했다.

그런데 마쓰카타가 수집을 시작한 1910년대 후반은 위『보엠』과 베유
의 시대에서 불과 10년도 지나지 않은 시기다. 아메데오 모딜리아니Amedeo
Modigliani, 1884~1920가 구걸하는 걸인처럼 카페를 돌아다니며 데생 한 장에 5
프랑씩 받았는데 잘 팔리지 않았고, 카페 테라스에 앉아 옆자리에 앉은 손
님들을 그려 주고 10프랑과 술 한 잔을 부탁하곤 했다고 한다. 모네나 피사
로 등의 작품도 한 점에 20프랑에서 40프랑 정도였다고 한다. 아마도 모네,
르누아르, 반 고흐, 고갱 같은 인상주의 대가들의 작품도 찾는 고객이 거의
없어 헐값에 팔았을 것이다. 그런 환경에서 돈에 구애받지 않고 그림을 1천
점 이상 수집할 수 있었던 마쓰카타는 얼마나 행복한 사나이인가.

마쓰카타가 유럽에서 구입하여 1920년대에 일본으로 가져온 서양 미술
품, 특히 인상주의 회화작품 수백 점이 그의 파산으로 인해 경매되어 일본
에 퍼지게 되면서, 일본인들은 일찍부터 이를 수집하고 애호하게 되었을 것
이다. 또 1959년 국립서양미술관이 개관되자 이 미술관에는 개관 초 10개월
간 무려 58만 명 이상의 관람객이 몰려들어 대성황을 이루었다. 이러한 서

양미술의 붐과 1970~80년대의 경이적인 경제적 번영에 힘입어 일본인들은 경쟁적으로 서양 회화 구입에 나섰을 것이다. 당시 일본에서는 서양의 명화를 수장하고 있다는 것이 대단한 사회적 명성으로 이어졌다고 한다. 일본인의 이러한 서양 회화 수집 열기는 마쓰카타에서 비롯되어 그가 씨앗을 뿌리고 물을 주고 비료까지 주었던 것이 아닐까?

나는 국립서양미술관을 비롯한 일본의 주요 박물관과 미술관을 두루 순례하고 나서, 한국과 일본의 미술관 소장품은 그 질과 양에서 전혀 차원이 다르구나 하며 한탄했다. 왜 한국에는 마쓰카타 같은 거인이 없었을까?

# 루브르 박물관

세계 최대 최고의 박물관

# 파리에의 초대

창 밖을 내다보니 아래는 온통 하얀 세상이다. 비행기는 지금 중국 신장新疆의 만년설 덮인 톈산天山산맥 위를 날아가고 있다. 1998년 12월 6일 일요일 오후, 나는 김포공항을 출발하여 지금 파리로 향해 날아가고 있다.

지난 11월 13일 주한 프랑스 대사관으로부터 전화가 걸려 왔다. 프랑스 정부가 '민주사회를 위한 변호사 모임 민변(民辯)' 회장인 나를 한국 NGO 인권단체의 대표로 1998년 12월 10일 파리에서 거행되는 세계인권선언 50주년 기념행사에 초청한다는 것이었다.

그리고 12월 2일 프랑스 대사관 부대사이며 정무참사관인 필립 오터에 씨와 문화과학담당관인 탈랑디에 씨가 나를 오찬에 초대했다. 우리는 점심식사를 하면서 파리에 갔다 오는 일정을 확정했다. 탈랑디에 씨는 식사 후 차를 마시면서,

"최 회장님은 이번에 파리에 가시면 행사에 참석하는 일 외에 무엇을 하실 예정입니까?"

"미술 감상이 취미니까 시간 나는 대로 미술관에 가 보려고 합니다."

"인상주의 그림도 좋아하십니까?"

"물론 아주 좋아합니다. 그래서 죄드폼과 오르세도 몇 번 가 봤습니다."

"그럼 마르모탕 미술관도 보신 적이 있습니까?"

"이름은 들었지만 아직 가 보지는 못했습니다."

"그럼 이번에 꼭 보고 오십시오. 클로드 모네의 좋은 그림이 아주 많이 있습니다."

파리 샤를드골공항에서 주최측이 내보낸 직원의 영접을 받고 호텔로 안내되어 행사일정표를 받아 보니, 중요한 행사는 거의 매일 오후 3시에 시작되는 것으로 예정되어 있었다. 나는 매일 아침부터 오후 2시경까지 파리의 중요한 미술관을 하나씩 보기로 마음먹었다. 그리고 그 이튿날부터 루브르, 오르세, 오랑주리, 마르모탕 미술관을 하루에 하나씩, 점심도 굶어 가며 혼자서 마음 내키는 대로 관람했다.

# 루브르 박물관 감상

16 82년 태양왕 루이 14세 Loui XIV, 재위 1643~1715 가 왕궁을 베르사유로 옮겨 가자, 루브르 궁전의 기능은 정치에서 예술로 바뀌었다. 1692년 이 건물에 프랑스 왕립회화조각아카데미가 들어서고, 1699년 아카데미 주도 아래 첫 번째 살롱전이 개최되었다. 프랑스대혁명 후 1795년 프랑스 제1공화국 국민공회는 루브르를 절대왕정의 궁전에서 국민들의 미술관으로 전환하여 '중앙예술박물관'이라는 이름으로 문을 열었다.

12월 7일 월요일 아침 일찍 메트로를 타고 루브르 박물관 Musée du Louvre 에 도착했다. 유리 피라미드 속으로 들어가 나폴레옹 내정을 거쳐 오전 9시 40분경 선두로 리슐리외 Richelieu 관에 입장했다.

　루브르는 건물의 총 면적이 약 20만 평방미터, 소장품은 약 37만여 점, 전시장의 길이가 약 20킬로미터나 된다. 런던의 영국박물관 British Museum, 뉴욕 메트로폴리탄 미술관, 상트페테르부르크의 에르미타주 Hermitage, 예르미타시 박물관과 더불어 세계 최대의 박물관 중 하나다. 루브르의 모든 유물을 자세히 보려면 일생 동안 보아도 다 보지 못한다고 한다. 또 연중 관람객이 끊이지 않아 2014년에만 920만여 명이 관람하여 세계 1위를 기록했다.

　그러나 루브르의 소장품은 런던의 영국박물관과 더불어 그 대부분이

제국주의 시절 식민지나 약소국가에서 약탈해 온 문화재다. 두 박물관은 심지어 고대 이집트인의 무덤을 파서 수백 구의 시신 미라들까지 훔쳐다 놓았다. 그러므로 '루브르는 과연 프랑스 박물관인가?', '거대한 약탈 문화재의 전시관이 아닌가?'라는 의문이 제기되는 것은 당연하다. 피해 당사국들은 끈질기게 자국 문화재의 반환을 요구하고 있지만, 프랑스와 영국은 계속 묵살하고 있다.

루브르의 소장품은 고대 이집트 유물관, 고대 오리엔트 유물관, 고대 그리스·에트루리아·로마 유물관, 회화관, 조각 전시관, 공예품 전시관, 그래픽 아트관 등 8개 전시관에 나뉘어 있다. 전시된 유물만 대충 보려고 해도 아마 1주일간 하루 종일 부지런히 뛰어다녀도 모자랄 것이다. 그래서 오늘은 단시간에 관람 효과를 극대화하기 위해 13세기부터 1848년 2월혁명 전까지의 회화 6천여 점을 전시하는 회화관만 보기로 했다. 에스컬레이터를 타고 리슐리외관 3층으로 올라가 먼저 14~17세기 프랑스 회화관으로 들어갔다.

이렇게 큰 미술관에서 제한된 시간 내에 전시품을 처음부터 끝까지 모두 다 감상한다는 것은 불가능한 일이다. 나는 계획 없이 모두 다 보려고 덤벼들었다가 미술관을 나올 때 머리 속이 하얘져서 아무것도 남지 않았던 경험이 있다. 미술 감상은 양이 아니라 질이다. 그러므로 아무리 큰 미술관이라 하더라도 걸작품으로 20점 내외만 선정하여 집중적으로 깊이 있게 감상하는 것이 가장 좋은 방법이라고 생각한다.

이날 내가 주의 깊게 보면서 수첩에 적어 가지고 나온 작품은 모두 51점이었다. 그 리스트 중에서 엄선한 21점에, 다른 기회에 여러 번 보았던 와토의 〈시테르섬으로의 출범〉 등 3점을 합쳐 모두 24점에 대해 나의 감상과 느낌, 평소 공부하며 알게 된 지식 등을 여기 정리해 보기로 한다.

# 카르통, 〈아비뇽의 피에타〉

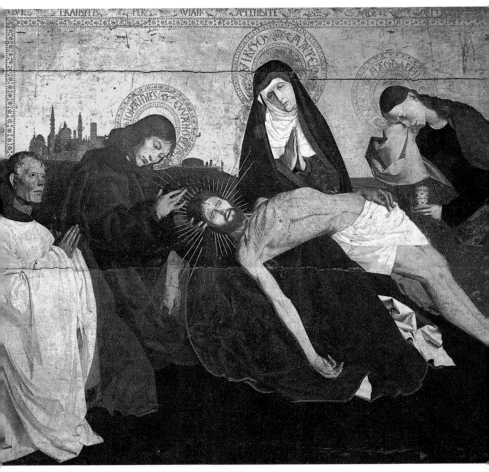

011 **카르통, 〈아비뇽의 피에타〉**, 1455, 템페라/P, 162×218㎝

자손이 부모보다 먼저 죽는 것을 참척懺慽이라고 한다. 실로 슬프고 참담하기 이를 데 없다는 뜻이다. 자식의 죽음보다 더 큰 슬픔이 없으니 사랑하는 아드님을 앞서 보낸 어머니의 슬픔이 얼마나 크셨을까.

'피에타 Pietá'란 이탈리아어로 '경건'이라는 뜻이다. 미술에서는 십자가에서 내려진 예수의 시신을 입관하기에 앞서 성모 마리아가 잠시 예수의 주검을 끌어안고 슬퍼하는 장면을 그린 경배화를 뜻한다. 피에타는 그 특유의 비장미로 인해 많은 예술가들이 작품의 주제로 삼았다.

이 그림011은 중세 국제고딕양식* 최고의 걸작임에도 불구하고 언제 누가 그린 것인지 확실하게 밝혀지지 않았었다. 1801년 비유뇌브레자비농 Villeneuve-lès-Avignon 수도원에서 발견되었기에 그냥 아비뇽 Avignon 파의 화가가 15세기 중엽에 그린 것으로 추정하고 있었다. 그러나 아주 오랜 논란 끝에 최근 앙게랑 카르통 Enguerrand Quarton, c.1410~1466, 일명 샤롱통(Charonton) 이 1455년에 그린 작품으로 확정지었다.

그림 속 인물들은 광대한 황금빛 하늘을 배경으로 상아 조각상처럼 윤곽이 뚜렷하고, 지평선에 아스라이 보이는 환상의 거리는 이슬람 사원풍이다. 형태는 성모를 정점으로 하는 피라미드 모양으로 구성되었고, 중앙에 그리스도의 수척한 유체遺體가 흐르는 듯한 긴 선을 그리며 성모에게 안겨 있다. 그리스도의 금빛 유체와 성모의 검은 옷이 아름다운 대조를 보이고 있다.** 왼쪽에서 성 요한이 그리스도의 머리에서 가시 면류관을 벗겨 내고 있고, 오른쪽에 막달라 마리아가 그리스도의 몸을 씻길 향료를 들고 서서 울고 있다. 아직 원근법과 명암법이 발달하기 전이므로 화면은 딱딱하고 평면적인 모습이다.

---

● **국제고딕양식**: 14세기 후반부터 15세기 초에 유럽 여러 지역의 미술이 국제적으로 교류하여 서로 영향을 주고받으면서 이룩한 우아하고 기품 있는 미술양식
●●카를로 루도비코 락키안티 외 엮음, 유준상 외 옮김, 『세계의 대미술관: 루브르』(탐구당 외, 1980), 77쪽 참조

# 루벤스의 메디시스 갤러리

012 **메디시스 갤러리**

메디시스 갤러리는 중국계 미국인 건축가 이오밍 페이 Ieoh Ming Pei(貝聿銘), 1917~ 가 자연광이 밝게 비쳐 들어오는 높은 곡면 천장으로 설계한 넓이 524평방미터 39.5m×13.26m 의 대형 갤러리다.012 그 안에 루벤스가 앙리 4세의 왕비 마리 드 메디시스 Marie de Médicis, 1573~1642의 생애를 그린 대형의 연작 그림 24점이 벽감 속에 장식되어 있다. 마리는 이탈리아 피렌체의 메디치 가문 출신으로 토스카나대공 프란체스코 1세와 신성로마제국 황제 페르디난트 1세의 딸 요한나 사이에서 태어난 마리 데 메디치다. 그녀는 1600년 막대한 지참금을 노린 프랑스 부르봉 왕조의 시조 앙리 4세 Henri IV, 재위 1589~1610와 정략결혼을 하여 그 이듬해 루이 13세를 낳았다.

마리는 1610년 남편이 신·구교 간의 갈등으로 인해 광신자에게 암살당하자, 어린 아들 루이 13세 Louis XIII, 재위 1610~1643의 섭정이 되어 막강한 권력을 휘둘렀다. 이탈리아인 콘치노 콘치니 Concino Concini, 1569~1617를 중용하여 실정 失政을 거듭하던 그녀는 1617년 아들에 의해 블루아 Blois 성에 유폐되어 있던 중 1619년 탈출하여 반란을 일으켰다가 진압되었다. 그 후에도 계속 국왕을 음해하고 1631년에는 프랑스 절대왕정의 기반을 다진 명재상 리슐리외 Armand-Jean du Plessis Richelieu, 1585~1642 추기경을 실각시키려다 실패했다. 그로

013 루벤스, 〈마리 드 메디시스의 초상〉, 1625, O/C, 274×144cm

인해 프랑스에서 추방되어 브뤼셀로 망명해 여러 나라를 떠돌다가 1642년 독일 쾰른에서 비참하게 객사했다.

권력의 화신으로 한 시대를 풍미한 여걸 마리[013]는 파리에 피렌체 건축양식을 본떠 뤽상부르 Luxembourg 궁전을 건축했다. 자신의 미모에 대한 자부심이 강했던 그녀는 자신을 찬양하는 테마로 그 궁전을 장식하고 싶어 했다.

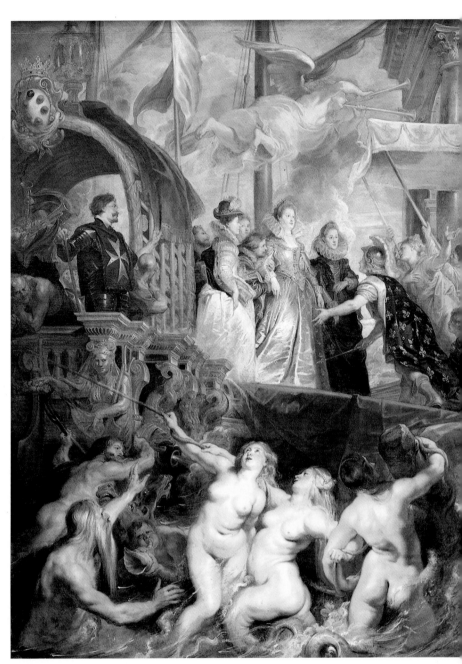

014 루벤스, 〈마리 드 메디시스의 마르세유 상륙〉, 1622~25, O/P, 394×295㎝

그래서 1621년 바로크Baroque* 회화의 거장인 플랑드르의 화가 루벤스를 초빙하여, 〈마리 드 메디시스의 생애〉라는 테마의 연작 그림을 주문했다. 루벤스는 〈마리의 탄생〉으로부터 교육, 결혼, 마르세유 상륙, 출산, 남편의 출정, 왕비의 대관식, 남편의 죽음, 섭정, 아들의 성년, 탈출, 화해, 〈진리의 승리〉에 이르기까지 모두 24점의 작품을 제작했다. 그는 모든 작품에 역사와 신화를 혼합하여 담아 냈는데, 놀랍게도 불과 4년이라는 짧은 기간에 위 작품들을 모두 완성했다.

작은 것이 약 600호, 큰 것은 1,200호 가량 되는 이 대작들은 뤽상브르 궁을 장식하고 있다가 1815년 루브르로 옮겨졌고, 1993년 리슐리외관에 마련된 새 메디치 갤러리에 설치되었다. 그중 〈마리 드 메디시스의 마르세유 상륙〉014이 대표적인 작품으로 꼽힌다.

1600년 10월 5일 피렌체 대성당에서 성대한 혼례식을 치른 마리가 긴 항해 끝에 마르세유에 도착한다. 그녀가 갑판에서 육지를 잇는 함교艦橋에 내려서자, 하늘에서는 소문의 여신 파마Fama가 쌍나팔을 불며 머리 위를 날고 아래서는 바다의 신 포세이돈이 그동안 마리의 항로를 지켜 온 아들 트리톤, 님프들과 함께 수면 위로 올라와 그녀의 도착을 환영하고 있다. 아마 루벤스가 아니었다면, 한 여인이 항해 끝에 상륙하는 단순한 주제를 가지고 역사적 사실에 신화적 요소까지 가미하여 이렇게 웅장하고 드라마틱한 화면을 그려 내지 못했을 것이다.

● 바로크 미술: 르네상스 이후 17세기에서 18세기에 걸쳐 유럽의 여러 가톨릭 국가에서 발전한 미술양식. 감동이 넘치는 극적인 조형, 강렬한 빛과 어둠의 대비, 화려하고 풍성한 색채, 역동적이고 남성적인 힘, 영웅적인 기상과 장중한 느낌을 추구한 예술사조. 카라바조, 루벤스, 렘브란트, 벨라스케스, 잔 로렌초 베르니니

페테르 파울 루벤스 Peter Paul Rubens, 1577~1640는 법률가였던 아버지가 정치적인 이유로 독일 베스트팔렌 Westfalen의 지겐 Siegen에 머물던 시절 그곳에서 태어났다. 그는 스물세 살 때 로마로 유학을 가서 8년간 티치아노와 카라바조 등의 이탈리아 르네상스 미술을 공부하면서, 베네치아파의 색채 기법에 플랑드르파의 전통을 배합하는 데 성공했다. 1608년 고향사람들의 환영을 받으며 안트베르펜 Antwerpen으로 돌아와 이듬해 플랑드르 총독 알브레흐트 Albrecht 대공의 궁정화가가 되었다. 대저택에 반 다이크 등 100여 명의 제자와 조수를 거느리고 대규모의 공방을 경영하면서, 격정적인 형태와 화려한 색채, 풍요롭고 관능적인 취향의 화풍으로 일세를 풍미했다.

루벤스는 루이 13세와 마리 드 메디시스, 에스파냐의 펠리페 4세, 영국의 찰스 1세 등 유럽 각국 최고권력자들의 총애를 받아 왕실과 귀족들이 주문하는 유명한 그림들을 독식하다시피 했다. 주문이 쇄도하는 그림들은 루벤스가 빠른 속도로 스케치하고 제자들에게 지시하여 완성한 다음, 루벤스가 마지막으로 몇 번 붓질하여 간단히 수정하면 바로 화면의 인물들은 생명력을 얻고 평범한 풍경은 낙원으로 둔갑했다고 한다. 루벤스는 거대하고 다채로운 화면을 손쉽게 구상하는 천부적 솜씨와 그 속에 모든 것을 역동적이고 생동감 넘치는 것으로 만드는 탁월한 재간을 가지고 있었다고 한다.* 그러나 나는 때때로 그의 지나치게 관능적이고 과장된 조형과 화려한 색채가 느끼하여 부담스러울 때가 있다.

그는 당당한 풍모, 세련된 매너, 인간적인 친화력, 고전에 대한 풍부한 식견, 6개 국어에 능통한 탁월한 어학 실력으로, 에스파냐와 영국 사이의 긴장관계를 중재하고 1630년 두 나라가 평화조약을 맺는 데 큰 공을 세워 외

---

* E. H. 곰브리치, 백승길 등 옮김, 『서양미술사』(예경, 1997), 401쪽

015 루벤스, 〈십자가에서 내려지는 그리스도〉, 1611~14, O/P, 421×311cm, 벨기에 안트베르펜 노트르담 대성당

교관으로도 중요한 업적을 남겼다. 1629년에는 에스파냐왕 펠리페 4세로부터, 1632년 영국왕 찰스 1세로부터 각각 기사 작위를 받아 귀족이 되었다.

바로크 미술의 최고봉의 한 사람인 루벤스는 평생 신화神畵, 역사화, 종교화를 많이 그렸는데, 그중 최고작은 어떤 그림일까?

벨기에 안트베르펜의 노트르담 대성당에 있는 세 폭 제단화Triptych의 중앙패널인 〈십자가에 올려지는 그리스도〉 1610, O/P, 460×340㎝와 〈십자가에서 내려지는 그리스도〉 015 1611~14를 꼽는 데 대체로 이론이 없을 것 같다.

위 작품들은 〈플랜더즈플랑드르의 개〉*라는 동화의 주인공 화가 지망의 소년 네로가 간절히 보기를 원하지만 관람료가 없어서 보지 못하다가 크리스마스 이브에 커튼이 열려 있어 보게 된다. 그리고는 "마리아님, 이제 전… 죽어도 여한이 없습니다"라며, 충견忠犬 파트라슈와 함께 차디찬 성당 바닥에서 얼어 죽는다.

수염을 기른 아리마태아Arimathea 사람 요셉이 창백한 그리스도의 주검을 흰 천으로 감싸 안고, 붉은 옷의 젊은 요한은 밑에서 받치고 있다. 발치에 금발의 막달라 마리아와 또 다른 마리아성모 마리아의 자매가 꿇어앉아 있고, 푸른 옷의 성모 마리아는 일어서서 팔을 뻗어 그리스도의 팔을 잡으려고 하고 있다.

---

● 영국 여류작가 마리 루이즈 드 라 라메(Marie Louise de la Ramée, 1839~1908), 필명 위다(Ouida)가 1872년에 발표한 동화

# 페르메이르, 〈레이스 뜨는 여인〉

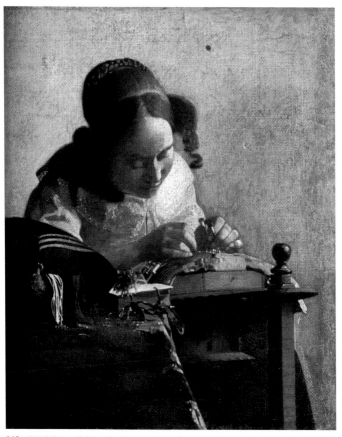

016 페르메이르, 〈레이스 뜨는 여인〉, c.1665, O/C, 24×21㎝

빛이 들어오는 실내에서 젊은 여인이 고개를 오른쪽으로 기울이고 레이스 뜨기에 몰두하고 있다. 화면은 부드러운 빛과 은은한 색채로 고요한 정적 속에 멈춰 있다. 페르메이르의 대부분의 작품들이 그렇듯 실내에서 단순한 일상의 일을 하는 사람을 그린 것이다. 말하자면 인물이 들어 있는 정물화다.

이렇게 특별할 것 없는 평범한 사람들의 일상을 다룬 단순한 그림들이 한번 보면 잊을 수 없는 불후의 명작이 된 이유는 무엇일까? 그것은 바로 질감, 색채 그리고 형태를 치밀하고 완벽하게 묘사하는 페르메이르의 정밀靜謐한 표현 기법에서 비롯된 것이다. 그의 걸작들을 그처럼 잊을 수 없게 만드는 것은 그가 바로 부드러움과 정확성을 불가사의하고 독특한 방법으로 결합시킨 데 있다.*

요하네스 페르메이르 Johannes Vermeer Van Delft, 1632~1675는 작업 속도가 매우 느려 1년에 고작 두어 점밖에 그리지 못했다. 그래서 작품 수가 적은 데다가 작품의 크기도 대부분 작다. 현재 남아 있는 그의 작품 중에서 진위 논란이 없는 그림은 유화 35점뿐이다.

그는 생애에 대해서도 많이 알려져 있지 않다. 네덜란드의 항구도시 델프트 Delft에서 태어나 그곳에서 평생 살다 죽었으며, 숙박업소와 화상畫商을 경영하던 부친의 가업을 이어받아 화상을 하면서 그림을 그려 높은 가격에 팔기도 했다고 한다. 그러나 열다섯 명 그중 네 명은 일찍 죽었다이나 되는 자녀를 부양하는 생활은 쉽지 않았을 것이다. 그는 생전에는 델프트 미술계에서 상당히 인정을 받는 화가였는데, 사후에 급격히 잊혀졌다.

그는 죽은 지 약 200년 후 테오필 토레뷔르거 Théophile Thoré-Bürger, 1807~1869라는 프랑스 비평가가 1866년에 발표한 논문에 의해 재발견되어 17세기 최고의 거장으로 역사에 다시 등장하게 되었다.

〈레이스 뜨는 여인〉만으로는 거장 페르메이르의 작품세계를 가늠할 수 없으므로, 다른 미술관에 있는 그의 대표작인 〈진주 귀고리를 한 소녀〉와 〈화가의 아틀리에〉, 두 점만 더 보고 가자.

---

• 곰브리치, 「서양미술사」, 430-33쪽 참조

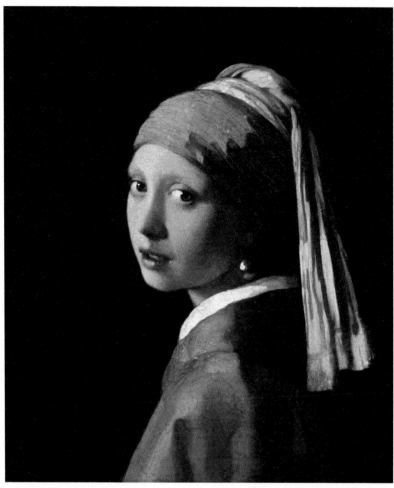

017 페르메이르, 〈진주 귀고리를 한 소녀〉, c.1665, O/C, 44.5×39㎝, 헤이그 마우리츠하위스 왕립미술관

〈진주 귀고리를 한 소녀〉[017] 헤이그 마우리츠하위스 왕립미술관의 원제 原題는 〈터번을
쓴 소녀〉다. 페르메이르의 작품 중 가장 유명하고 대중적인 인기가 높은 그
림이다.

푸른색과 노란색의 터키풍 터번을 두른 소녀가 고개를 살짝 돌려 어깨

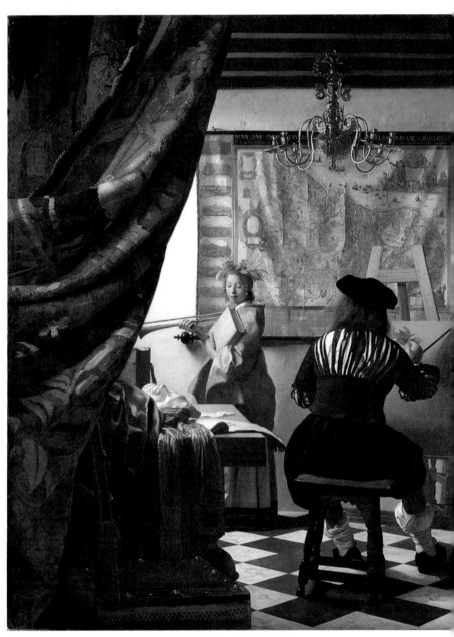

018 페르메이르, 〈화가의 아틀리에〉, c.1666, O/C, 120×100㎝, 빈 미술사박물관

너머로 화면 바깥을 바라보고 있다. 촉촉히 젖은 큰 눈망울, 뭔가 말하려는 듯 살짝 벌어져 있는 입술이 무척 관능적이다. 어두운 배경이 소녀의 얼굴을 더욱 두드러지게 하고, 하얀 옷깃이 진주 귀고리에 반사되어 반짝 빛난다. 이 그림을 소재로 1999년 미국 소설가 트레이시 슈발리에Tracy Chevalier는 소설을 썼고, 2003년 피터 웹Peter Webbe 감독은 스칼렛 요한슨Scarlett Johansson을 기용하여 영화를 만들었다. 그러나 그 줄거리는 역사적 사실과 너무 거리가 먼 허구여서 마음이 불편하다.

〈화가의 아틀리에〉018 빈 미술사박물관의 원제는 〈회화예술〉이다. 페르메이르가 미술시장에 내놓지 않고 죽을 때까지 가지고 있었을 만큼 애착을 보인 그의 최고작이다.

언제나처럼 왼쪽에서 햇빛이 들어오는 실내에서 화가가 돌아앉아 그림을 그리고 있다. 파란 옷을 입은 모델은 월계관을 쓰고, 오른손에는 큰 나팔을, 왼손에는 노란색 표지의 두꺼운 책을 들고, 살포시 시선을 내리깐 채 테이블 위에 놓인 물건들을 가만히 바라보고 있다. 이 물건들은 명성과 영광을 상징하는 우의상寓意像이다. 월계관은 명성이나 영광을 상징하며, 트렘펫은 그 명성이 널리 세상에 울려 퍼지는 것을, 책은 그것이 기록되어 후세에 전해진다는 것을 암시한다. 그 뒤쪽 벽에 걸린 지도는 한복판에 예리하게 접힌 자국이 있다. 네덜란드연방공화국으로 독립한 북부의 일곱 개주와 에스파냐의 지배하에 있는 남부 열 개주의 경계를 나타내는 것이라고 한다. 분단 네덜란드의 가슴 아픈 현실을 정면 벽에 걸어 놓은 것이다. 이 여인은 예술가들에게 영감을 불어넣는 역사의 뮤즈 클리오Clio이고, 화가는 지금 그런 알레고리가 들어 있는 역사를 그리고 있는 것이다.

한낮의 고요하고 차가운 빛은 두꺼운 커튼으로 가려진 왼쪽 창에서 비쳐 들고, 커튼이나 의자 등 전경의 사물은 역광을 받아 실루엣이 강조되고

있다. 천장에서 늘어뜨려진 호화로운 놋쇠 샹들리에에서 반짝이는 빛은 빛의 효과를 터득했고, 바닥의 마름모꼴 타일의 모양은 원근법적 공간을 생산하여 보는 사람에게 깊이감을 주는 데 크게 작용한다.•

페르메이르의 그 밖의 주요 작품으로는 〈우유를 따르는 여인〉c.1658, O/C, 45.5×41cm, 암스테르담 국립미술관, 〈물 그릇을 들고 있는 여인〉c.1662, O/C, 45.7×40.7cm, 뉴욕 메트로폴리탄 미술관, 〈편지를 읽는 푸른 옷의 여인〉c.1662~63, O/C, 46.5×39cm, 암스테르담 국립미술관, 〈저울을 들고 있는 여인〉1664, O/C, 39.7×35.5cm, 워싱턴DC 내셔널 갤러리, 〈델프트 풍경〉c.1665, O/C, 98.5×117.5cm, 헤이그 마우리츠하위스 왕립미술관 등이 있다.

● 다카시나 슈지, 오광수 옮김, 『명화를 보는 눈』(우일문화사, 1978), 116-26쪽; 노성두 『고전미술과 천번의 입맞춤』(동아일보사, 2002), 98-109쪽 참조

# 라투르, 〈목수 성 요셉〉

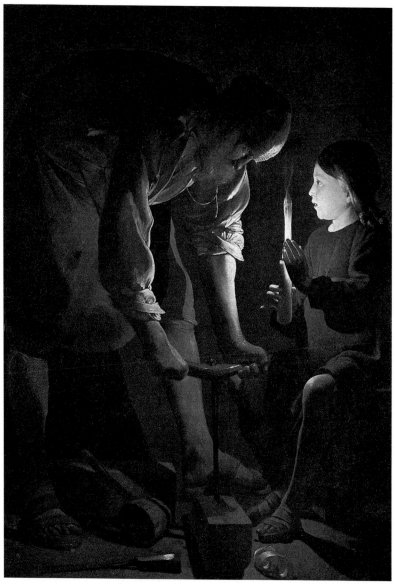

019 라투르, 〈목수 성 요셉〉, 1642, O/C, 132×98㎝

**목**수 성 요셉이 밤늦도록 목공작업을 하고 있는데, 어린 예수가 촛불을 밝혀 들고 아버지의 손길을 비추고 있다. 아들을 바라보는 아버지의 자애로운 눈길과 아버지를 바라보는 아들의 천진난만한 눈빛이 촛불을 가운데 두고 마주친다. 바람을 막으려고 촛불을 가린 어린 예수의 작은 손바닥에서 엷게 투영되는 빛이 절묘하다. 요셉이 구멍을 뚫고 있는 목재는 훗날 그리스도가 받을 십자가의 수난을 암시한다.

이 그림은 주인공들이 신이나 성자가 아닌 서민의 모습으로 그려져 있는 풍속화 형식이다. 하지만 그들의 모습에서 풍기는 종교적인 경건함이 화면 전체에 배어 있어 잔잔한 감동을 준다. 라투르는 이처럼 배경은 어둠 속에 묻어 두고 촛불의 빛을 이용하여 종교 상의 인물들을 그리는 이른바 '밤의 그림'을 그려 신비스럽고 고요한 감동을 자아냈다.

복잡한 사물과 배경을 과감하게 어둠 속으로 밀어넣어 단순화시킨 화면에 인간의 내면을 묘사한 라투르의 작품들은, 하나같이 색채감이 절제되어 마치 흑백에 가까운 느낌이 들고 화면 전체에 음울한 적막감이 감돌아 무겁게 느껴지는 것이 특징이다.

성 요셉의 주름투성이 얼굴은 카라바조의 〈의심하는 토마〉 1599, 포츠담 상수시를 닮았다. 광선에 의해 명암을 극단적으로 대비시켜 화면에 극적인 긴장감을 주는 것도 카라바조의 수법과 같다. 이런 카라바조의 영향은 라투르가 1612년경 로마 여행에서 터득한 것으로 보인다. 다만, 카라바조가 언제나 그림 바깥에 광원光源을 두었다면 라투르는 항상 그림 속에 광원을 배치했다. 라투르는 명암법을 위해 촛불을 많이 이용하여 '촛불의 화가'라고도 불린다.

그러면 라투르는 어떤 화가인가?

1915년 헤르만 포스Hermann Voss라는 독일의 미술사가가 "17세기 프랑스에 조르주 드 라투르라는 화가가 있었다"는 논문을 발표하기 전까지만 해도,

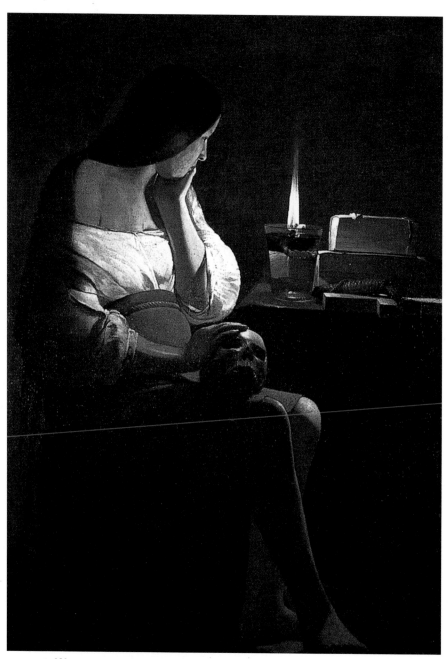

020 라투르, 〈작은 등불 앞의 마들렌〉, 1625, O/C, 128×94㎝

세상에서 그에 대해 아는 사람이 아무도 없었다. 그 후 찾아낸 라투르의 작품 12점으로 1934년 파리 오랑주리 미술관에서 전시회가 열렸을 때, 많은 사람들이 경탄했고 전 세계는 잊혔던 화가가 재발견되었다며 열광했다. 라투르는 삽시간에 '프랑스 17세기의 거장'으로 부활했다.

1914년 카미유 델프 부인은 라투르의 또 하나의 걸작 〈작은 등불 앞의 마들렌〉[020]을 350프랑에 샀다가, 라투르가 재평가된 후 1941년 팔 때에는 무려 구입가의 300배나 받았다.

머리를 길게 늘어뜨린 성녀 막달라 마리아가 조용히 타오르는 작은 기름 램프 앞에 앉아 왼손으로 턱을 괴고 오른손으로는 무릎에 놓인 해골을 어루만지며 깊은 상념에 빠져 있다.

기름 램프는 향유를 담았던 옥합을, 탁자 위 책 옆에 놓인 나무 십자가와 채찍은 예수의 수난과 희생을 각각 상징하고, 해골은 인간은 모두 죽을 운명이라는 것, 그러므로 언제나 '죽음을 잊지 말고 기억하라'는 메멘토 모리 memento mori 의 준엄한 교훈이다.

프랑스에서는 막달라 마리아를 '마들렌 Madeleine'이라고 부른다.

미술사가들은 라투르가 일생을 보낸 로랭 Lorrain 지방의 오래된 공중문서에서 그의 출생, 결혼, 사망 등의 기록을 찾아냈다.

조르주 드 라투르 Geoges de La Tour, 1593~1652 는 1593년 프랑스 동부 로랭 지방의 소도시 비크쉬르세유 Vic-sur-Seille 에서 제빵사의 아들로 태어났다. 스물네 살 때 로랭 공작의 회계사의 딸과 결혼하면서 부자가 되어 인근 뤼네빌 Lunéville 로 이사를 갔다. 라투르는 거기서 공작의 총애를 받으며 상당히 높이 평가받는 화가가 되었다. 1639년에는 단기간 파리에 체재하면서, 루

이 13세의 방에 〈성 세바스티앙〉을 그린 후 '왕의 화가'라는 칭호를 얻었다.

그에게서 그림을 배운 아들은 아버지가 죽은 후 화업 畫業을 중단하고 귀족의 칭호를 얻게 되었다. 라투르가 갑자기 잊혀지게 된 것은 화가는 귀족이 될 수 없었던 시대에 아들이 귀족의 신분에 걸맞지 않는 아버지의 기록을 고의로 없애고 역사에서 지워 버린 것 아닌가 의심된다고 한다.[•]

그러나 라투르는 공방이 번창하여 부를 축적하고 광대한 영지를 소유하고 영주와 같은 삶을 살게 되자, 재산을 지키기 위한 송사를 자주 일으켜 주민들과 다퉜다. 농민을 잡아다가 린치를 가하고 고리대금을 하며 채권을 난폭하게 추심하는 등, 작품의 신비한 명상성과는 어울리지 않는 거칠고 사나운 인간상을 보였다. 그런 반 反 민중적인 행위를 일삼은 탓에 라투르의 일가족은 1652년 1월 30일 몰살당했다는 설이 있다.

라투르의 작품은 전 세계를 통틀어 40여 점밖에 남아 있지 않은데, 루브르는 그중 일곱 점을 수장하고 있다.

---

• 朝日新聞社, 『世界名畵の旅 1』(1986), 58–65쪽

# 샤르댕, 〈식사 전 기도〉

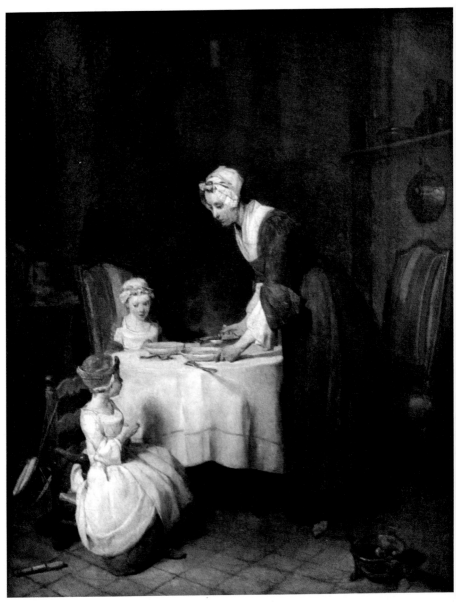

021  샤르댕, 〈식사 전 기도〉, 1740, O/C, 48.3×38.1cm

**장**─바티스트 시메옹 샤르댕 Jean-Baptiste-Siméon Chardin, 1699~1779은 18세기 화려하고 귀족적인 예술양식을 추구한 로코코 시대에 살면서, 평범하고 소박한 정물화와 실내화를 그리며 서민적인 아름다움을 추구한 가장 독창적인 화가였다.

그는 1724년부터 사람들이 평소에 눈길 한 번 주지 않던 평범한 것들, 부엌의 냄비와 술잔, 생선, 조류, 과일 등 정물을 주로 그렸고, 1733년부터는 인물이 포함된 장르화를 그렸다. 타락하고 방탕한 귀족과 대비되는 신흥 부르주아 계급의 근면과 절제를 상징하는, 정숙한 가정의 건강한 일상을 작은 화폭에 담았다. 장르화는 미술시장에서 인기리에 판매되었으며, 주요 고객은 시민계급뿐만 아니라 스웨덴 왕녀, 리히텐슈타인 왕자, 부유한 귀족들도 있었다.

〈식사 전 기도〉021는 평범한 중류 가정의 한 여인이 두 아이에게 식사 전 감사 기도를 가르치는 모습을 묘사한 우아한 작품이다. 조금 전까지 의자에 걸려 있는 북을 가지고 노는 데 정신이 팔려 있던 어린 딸에게 어머니가 신앙생활과 예의범절을 가르치는 교육적인 모습을 담고 있다.

이 작품은 루브르 박물관 초대 관장 도미니크 비방 드농 남작 Dominique Vivant Baron Denon, 1747~1825이 소유하고 있던 유명한 그림으로, 많은 모사작이 만들어졌으며, 작가 자신도 이 주제로 몇 개의 작품을 더 제작했고, 그중 한 점은 루이 15세에게 헌정되었다. 또한 높은 수요를 충족시키기 위해 동판화로 제작되어 많이 판매되었다.

중산층의 일상적인 모습을 주로 그린 요하네스 페르메이르는 샤르댕에게 영감의 원천이 되었다.

샤르댕의 주요 작품으로는 〈가오리〉1725~26, O/C, 114.5×146cm, 루브르 박물관, 〈시장에서 돌아오는 길〉1739, O/C, 47×38cm, 루브르 박물관 등이 있다.

# 와토, 〈시테르섬으로의 출범〉

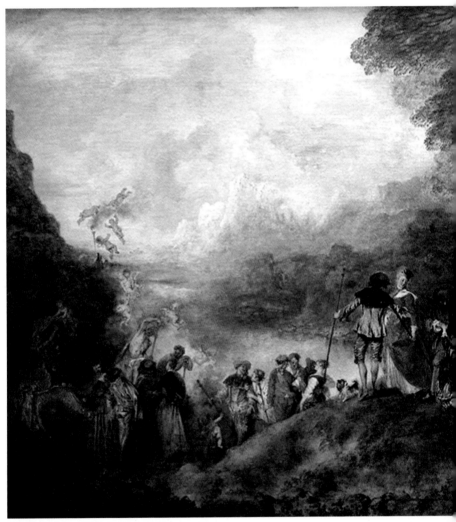

022 와토, 〈시테르섬으로의 출범〉, 1717, O/C, 127×192㎝

O 그림 앞에 서면 그림 속에서 모차르트의 〈아이네 클라이네 나흐트무지크〉 같은 감미로운 멜로디가 금방 울려 나올 것 같다. 그래서 처음 볼 때부터 화사하고 아름다운 이 그림을 매우 좋아했다. 나는 이 그림을 많은 선남선녀들이 모여서 서로 사랑을 속삭이고 흥겨워 하는 '사랑의 향연'을 그린 것으로 생각하고 있었다. 그러나 그런 게 아니었다.

시테르Cythère, 키테라(Kithera)는 동지중해에 있는 환상의 섬으로, 전설에 따르면 바닷물의 거품에서 태어난 사랑과 미의 여신 비너스가 표류해 와 닿은 곳이라고 한다. 그래서 아가씨들이 배를 타고 이 사랑의 섬으로 건너가기만 하면 비너스 상 앞에서 남편감을 찾아내 돌아온다는 것이다.

지금 〈시테르섬으로의 출범〉이라고 하는 제목에 의하면, 이 작품은 배를 타고 사랑의 섬 시테르를 향해 떠나는 광경을 그린 것으로 보아야 한다. 그러나 애당초 이 그림을 아카데미에 제출할 때 와토가 붙인 이름은 〈시테르섬 순례〉였다고 한다. 그러므로 이 화면은 지금 시테르섬을 향해 떠나려는 것이 아니라 현재 이곳이 시테르섬이라는 것이다. 화면 오른

쪽 끝에 장미꽃으로 장식된 비너스의 반신상이 서 있는 것은 바로 여기가 사랑의 섬 시테르임을 분명히 말해 주고 있다. 따라서 왼쪽 끝에 호화로운 배가 출범 준비를 하고 있는 것은, 선남선녀들이 사랑의 섬 시테르에서 서로 짝을 찾아 돌아가는 출범이라는 것이다.

이야기는 울창하게 숲이 우거진 오른쪽 언덕에서 바다가 있는 왼쪽으로 진행되어 간다.[022]

비너스 상 바로 앞 커다란 나무 그늘에서 한 남자가 여자에게 열심히 구애를 하고, 여자는 부채를 만지작거리고 수줍은 교태를 지으면서 조용히 고개를 끄덕이고 있다. 다음 장면에서 남자는 일어서서 두 손으로 여자의 손을 잡고 일으키려 하고, 여자는 그다지 적극적이진 않지만 남자의 권유를 거부하지도 않으며 막 일어서려는 눈치다. 그리고 다시 다음 장면에서는 둘 다 일어나서 남자는 여자의 허리를 끌어안고 떠나려 하고, 여자는 아직도 미련이 있는지 지금까지 앉아 있던 사랑의 보금자리를 뒤돌아보며 떠남을 아쉬워하는 듯하다.

여기서 무대는 바뀌어 중경中景으로 옮겨 간다. 두 사람의 모습에는 이미 망설임도 머뭇거림도 찾아 볼 수 없다. 두 사람은 즐거운 듯이 바싹 달라붙어 이따금 여자가 남자의 팔을 잡고 재촉까지 하면서, 화면 왼쪽에서 출범을 기다리는 배로 다가가 이제 막 타려고 한다.

조각가 로댕은 이 화면에 등장하는 여덟 쌍의 남녀는 열여섯 명의 각각 다른 사람이 아니라, 이처럼 남녀 한 쌍의 심리적인 움직임을 시간의 경과에 따라 순차적으로 묘사하여 사진을 겹쳐 현상하듯이 한 화면에 종합한 것이라고 해석했다고 한다.●

---

● 다카시나 슈지, 『명화를 보는 눈』, 130-31쪽 참조

장앙투안 와토 Jean-Antione Watteau, 1684~1721 는 북프랑스 발랑시엔 Valenciennes 에서 가난한 기와공의 아들로 태어나 제대로 교육받지 못하고 불우한 소년 시절을 보냈다. 그러나 열여덟 살 때 파리로 나와 그랑 오페라의 무대장식가 클로드 질로 Claude Gillot 에게 배우고, 스물네 살 때 뤽상부르 궁전의 메디치 미술관장 클로드 오드랑 Claude Audran 의 조수로 들어갔다. 그는 그 궁전에 있는 루벤스와 티치아노 등의 고전 작품에서 큰 감동을 받고 그 영향을 자신의 특유한 화풍으로 발전시켜, 화사하고 세련된 로코코 Rococo 미술**을 창시했다. 그는 곧 천재성을 인정받아 스물여덟 살 때 프랑스 왕립회화조각 아카데미*** 회원으로 추천받고 5년 후인 1717년 이 그림을 아카데미에 제출해 정회원이 되었다.

와토는 우아하고 관능적인 아름다움을 부드럽고 화려한 색채를 통해 표현하는 기법으로 행복한 삶, 달콤한 시와 낭만, 남녀의 사랑을 그려 '페트 갈랑트 fêtes galantes, 우아한 연회 의 화가'라 불리었다. 그러나 한편으로 그의 작품은 사랑이란 덧없고 허무한 유희에 불과하다는 쓸쓸한 메시지를 담고 있다.

와토는 이 그림을 그리고 나서 4년 후 서른일곱 살에 폐결핵으로 요절했다. 한평생 병약했던 그는 항상 죽음이 다가오는 것을 의식하고 살면서, 이 그림과 같이 우아하고 화려한 사랑의 세계를 그렸다. 그래서 그런지 그의 화려한 향연에는 언제나 그리운 사랑과 행복의 덧없음 같은 쓸쓸한 애상미 哀傷美 가 서려 있다.

---

●● **로코코 미술**: 17세기의 바로크 미술과 18세기 후반의 신고전주의 사이에 유행한 유럽의 미술양식. 경쾌하고 감미로운, 사치스럽고 향락적인, 섬세하고 우아한, 귀족적이고 여성스러운 감각적 관능의 세계를 추구한 예술사조. 와토, 부셰, 프라고나르, 샤르댕
●●● **왕립회화조각아카데미**: 1648년 설립된 왕립 미술학교. 1863년 에콜 데 보자르(École des Beaux-Arts) 국립미술학교로 개편

# 〈사모트라케의 니케〉

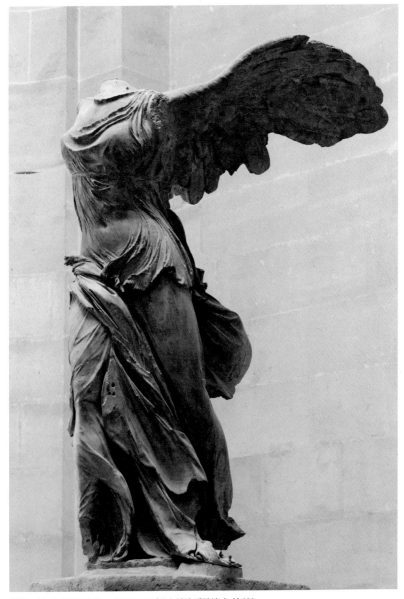

023 〈사모트라케의 니케〉, c.190 BCE, 파로스섬의 대리석, 높이 328㎝

오전 11시 30분경 쉴리 Sully 관 2층으로 내려왔다. 1층에서 2층으로 올라오는 층계 위의 중앙에 그 유명한 〈사모트라케의 니케〉[023] 상이 서 있다.

이 조각상은 1863년 프랑스 영사 샤를 드 샹푸아조 Charles de Champoiseau 가 에게해의 작은 섬 사모트라케 Samotrake 에서 카베이로이 Kabeiroi 성소를 발굴하다가 우연히 발견한 승리의 여신 니케 Nike, 나이키 상이다. 발굴 당시 118토막으로 부서진 파편을 루브르 복원실로 보내 복원했는데, 누구도 예상치 못한 아름다운 모습으로 그 자태를 드러냈다. 찾지 못한 오른쪽 날개는 왼쪽 날개를 본떠 석고로 만들어 붙였으나, 머리와 두 팔은 끝내 찾지 못했다. 1950년 엄지와 약지가 붙어 있는 오른손 토막이 발견되었다. 여신의 손은 무엇인가 가볍게 감싸고 있었는데, 아마도 승리의 나팔을 입에 대고 불고 있었던 것으로 추측된다고 한다.

기원전 190년 로도스 Rhódos 의 함대는 팜필리아 Pamphylia 의 시데 Side 앞 바다에서 셀레우코스제국 Seleukos* 의 안티오코스 3세 Antiokos Ⅲ, 재위 223~187 BCE 의 함대와 맞붙어 승리를 거두었다. 사모트라케를 점령하여 지중해 해상권을 장악하려는 셀레우코스와 이를 저지하려는 로마제국 사이에서 로도스가 로마를 등에 업고 대리전을 치른 것이다.

고고학자들은 로도스가 승전의 기념으로 이 여신상을 제작해 사모트라케에 건립한 사실과, 니케 여신상은 그 당시 전통적으로 뱃머리에 세워졌다는 사실 등을 밝혀냈다. 그래서 이 여신상의 날개와 옷자락은 파도를 가르며 나아가는 뱃머리에서 거센 바닷바람을 받아 뒤로 펄럭이고 있다.

---

● **셀레우코스제국**(312~64 BCE): 알렉산드로스 대왕의 부장(部將) 셀레우코스 1세가 건국하여 헬레니즘 문화를 계승한 나라. 제국의 최대 영토는 아나톨리아 중부와 메소포타미아, 페르시아와 투르크메니스탄 등 광대한 지역에 걸쳤다.

여신은 아주 얇은 키튼을 걸치고 오른발을 앞으로 내민 자세로 거센 바닷바람을 맞으며 우뚝 서 있다. 포말泡沫에 젖은 옷자락은 파르테논 신전의 신상들을 제작한 그리스 조각가 페이디아스Pheidias, 480?~430? BCE의 후기 '젖은 옷 양식'처럼 몸에 착 달라붙어 있다. 한껏 부풀어 오른 젖가슴과 탄력 있는 하체, 활짝 펼쳐 올린 커다란 두 날개는 눈부시게 아름답다. 이 여신은 최고급 석재인 파로스섬의 대리석으로 조각된 헬레니즘 말기의 대표적 작품으로 〈밀로의 비너스〉와 더불어 루브르에서 가장 아름답고 인기 있는 조각상이다.

이 조각상은 1883년 다뤼Daru 층계 위에 설치되었다. 그 층계 아래서 올려다보면, 마치 니케 여신이 두 날개를 힘차게 펄럭이며 지금 막 하늘로 비상하려는 것 같다. 이 여신상을 층계 위에 설치하여 아름다움을 극대화한 프랑스 사람들의 오묘한 안목에 다시 한 번 감탄하지 않을 수 없다.

그다음 드농Denon관 2층으로 들어갔다.

# 다비드, 〈나폴레옹 1세의 대관식〉

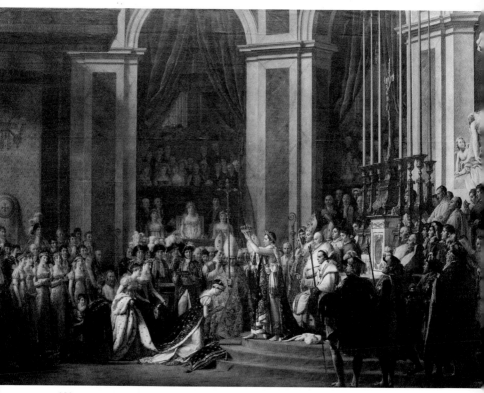

024 다비드, 〈나폴레옹 1세의 대관식〉, 1805~07, O/C, 621×979㎝

이 그림은 파올로 베로네제 Paolo Veronese, 1528~1588 의 〈가나의 결혼식〉 1562~63, 666×990㎝ 에 이어 루브르에서 두 번째로 큰 그림이다. 넓이가 무려 60.8평 방미터 약 18.4평 나 된다. 루브르의 '얼굴'이라 불리는 이 걸작 앞에 서면 우선 그 큰 규모에 기가 탁 질린다. 가까이 서면 화면이 눈에 다 들어오지도 않아 적당히 뒤로 물러나서 보아야 한다.

그다음 이 큰 화폭에 150여 명의 인물들을 짜임새 있게 등신대 等身大 로 그려 넣은 다비드의 창조적 구성력에 놀란다.

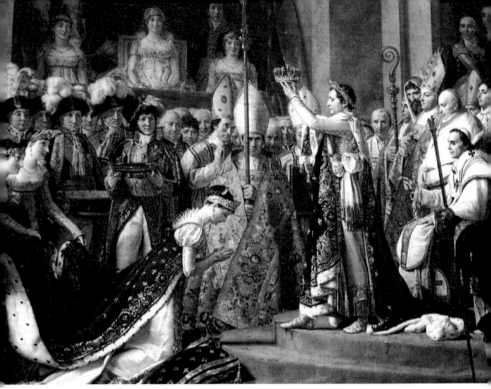

025 다비드, 〈나폴레옹 1세의 대관식〉(부분)

나폴레옹은 일반적인 왕관 대신 로마 황제들이 썼던 월계관을 쓰고 있다. 자기 자신을 로마 황제와 동일시한 것이다. 그는 성직자·귀족과 막료·군인들이 지켜보는 가운데, 황후 조제핀의 머리에 직접 황후의 관을 씌워 주려 하고 있다.025 다비드는 바로 그 순간을 포착하여 이 거대한 화폭에 재현했다. 150여 인물들의 시선을 일제히 나폴레옹 한 사람에게 집중시켜 극적인 효과를 더욱 높이고 있다.

원래 1804년 12월 2일 파리 노트르담 대성당에서 거행된 나폴레옹 1세 Napoléon Bonaparte I, 1769~1821, 재위 1804~1814의 대관식에서 황제의 관은 교황 비오 7세 Pius Ⅶ, 재위 1800~1823가 수여하기로 정해져 있었다. 한때 가톨릭 교회와 사이가 좋지 않았던 나폴레옹이 교황청에 대관식 주재를 제의했을 때, 교황은 나폴레옹을 발아래 무릎꿇게 하여 교회의 권위를 드높일 수 있는

절호의 기회라 생각하고 그 제의를 흔쾌히 수락했다. 그러나 막상 대관식장에서 교황이 관을 씌워 주려고 하자, 나폴레옹은 그 관을 두 손으로 받아들고 회중을 향해 돌아서서 스스로 자신의 머리에 월계관을 씌웠다. 나폴레옹의 이러한 행동은, 자신은 부패한 부르봉 왕조를 계승하는 것이 아니라, 프랑크 대제국을 건설한 샤를마뉴 대제 Charlemagne, 재위 768~814 를 계승하여 그 영광을 재현하겠다는 점을 강조하고, 황권은 교황권에 종속된 것이 아니라 독립된 것이라는 사실을 만천하에 천명하고자 한 것이었다. 그래서 체면이 무참하게 구겨진 교황은 눈을 아래로 내리깔고 난처한 표정을 짓고 참석자들도 아연실색하고 있다. 나는 이 그림을 볼 때마다, 막강한 권세 아래 오만이 절정에 달한 나폴레옹의 모습에서, 후일 워털루 패전과 세인트헬레나섬 유배를 떠올리며 씁쓸한 입맛을 다신다.

이 그림은 다비드가 대관식에 참석한 명사들의 얼굴을 하나하나 알아볼 수 있을 정도로 정확하게 묘사하면서 인물들의 성격과 심리적 반응까지도 생생하게 잡아낸 기록화의 백미다. 화면 중앙의 귀빈석 가운데 그려져 있는 나폴레옹의 어머니는 실제로 대관식에 참석하지는 않았다. 어머니 레티치아 라몰리노 Letizia Ramolino, 1750~1836 는 아들보다 여섯 살이나 많고 전 남편의 아들과 딸까지 딸려 있는 조제핀이 며느리로 탐탁지 않아 로마에 가서 돌아오지 않았다. 그러나 나폴레옹은 코르시카섬의 시골뜨기 출신이라는 열등의식을 불식하고 보나파르트 가문의 영광을 과시하고 싶어 가족들에게 좋은 옷을 입혀 그려 넣도록 했다. 또한 머쓱해진 교황의 자세도 무릎 위에 두고 있던 오른손을 들어 강복하는 모습으로 바꾸도록 지시했다. 나폴레옹은 살롱전*에 출품된 이 작품 앞에서 30여 분 동안 말없이 바라보기만 하

---

● **살롱전**(Salon展, Salon des Artistes François): 1661년경부터 프랑스 왕립회화조각아카데미가 매년 엄격한 심사를 거쳐 개최한 정부 주도의 미술가 전시회

다가, 긴 침묵 후 화가에게 최상의 경의를 표했다고 한다.

프랑스는 항상 나폴레옹의 영광을 재현해야 한다고 한다. 파리에서는 관광지이든 박물관이든 어느 곳에 가도 나폴레옹 일색이다. 그러나 나폴레옹이 누구인가? 쿠데타로 절대권력을 장악하여 황제에까지 오른 군사독재자이자 끊임없는 정복전쟁으로 전 유럽을 전쟁의 광풍으로 몰아넣은 침략자요 전쟁광 아니던가. 냉정하게 보면 잘한 일이라곤 행정제도 개혁과 『나폴레옹 법전』 편찬 정도. 아부키르 Abukir, 트라팔가르 Trafalgar 등 해전에서는 영국의 넬슨을 한 번도 이기지 못했고, 명운이 걸린 라이프치히 Leipzig, 워털루 Waterloo 등 큰 전투에서도 번번이 패배한 패장, 끝내 절해고도 絶海孤島로 유배 가서 죽은 패배자 아니던가. 그런데 프랑스 사람들은 정복전쟁으로 잠시 위세를 떨친 때만 그리워하면서, 그를 영웅으로 미화하고 그에게 도취돼 있다.

　프랑스대혁명은 역사적 사건과 관련된 영웅적 주제를 다룬 그림들을 등장시키는 계기가 되었다. 때마침 18세기 말 프랑스에서는 신고전주의 新古典主義(Neo-Classicism)\* 미술이 태동했는데, 이 유파의 지도자가 바로 다비드였다.

---

● **신고전주의**: 18세기 말에서 19세기 초에 걸쳐 유럽에서 형성되었던 미술양식. 18세기 중반 폼페이와 헤라쿨레눔 등지에서 고대 유적이 발굴된 후 그리스와 로마에 대한 동경에서 일어난 근대적 고전주의로, 여성적인 로코코 양식을 배제하고 영웅심과 용기를 찬양하는 남성적인 양식을 지향했다. 감정 대신에 사상을, 사치스런 여성 대신에 강하고 애국적인 남성을 주인공으로 선택하여, 엄격한 윤리적 미덕, 시민적 헌신, 영웅주의, 자기희생 정신을 중요시하면서 대상을 고대 로마의 조각처럼 명확하고 사실적으로 표현한 예술사조(Koich Kabayama, 『그림보다 아름다운 그림 이야기』, 혜윰, 2000, 33쪽 참조). 다비드, 앵그르

# 다비드, 〈호라티우스 형제의 맹세〉

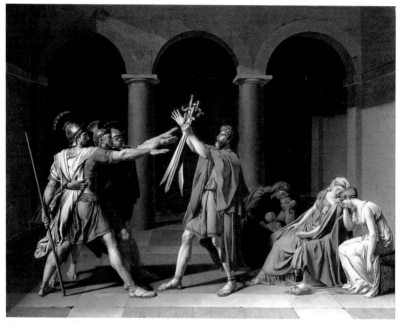

026 다비드, 〈호라티우스 형제의 맹세〉, 1784, O/C, 330×425㎝

크루이 다비드 Jacques-Louis David, 1748~1825 는 파리에서 태어나 초기 신고전주의의 대가 조제프 비앙 Joseph Vian, 1716~1809 의 화실에서 그림 수업을 받고, 열여덟 살 때 왕립회화조각아카데미에 입학했다. 스물여섯 살 때 '로마대상'●을 받고 그 이듬해 로마로 유학을 떠났다. 그는 로마에서 6년 동안 신고전주의 이론에 흥미를 갖고 고대 그리스·로마의 조각을 연구하여, 인체를 실감나게 묘사하는 수법을 배워 가지고 1780년 파리로 돌아왔다.

---

● **로마대상**(Grand Prix de Rome): 프랑스 왕립회화조각아카데미가 선발하여 로마의 아카데미 드 프랑스에 고전미술을 공부하러 가는 유학생에게 주는 장학금. 이 제도를 통해 프랑스는 이탈리아 중심의 고전·고대 미술을 수용하고 자국의 미술 수준을 높이 끌어올릴 수 있었다.

1785년 다비드는 극단적인 애국심을 고취하는 〈호라티우스 형제의 맹세〉026를 살롱전에 출품했다. 리비우스 Titus Livius, 59 BCE~17 CE 의 『로마 건국사』 중 한 에피소드를 주제로 그린 작품이다.

오랜 전쟁에 지친 고대 로마와 그 이웃의 도시 알바롱은 군대 전체가 전투를 하는 대신, 양쪽에서 각각 세 명씩의 대표를 선발해 결투를 벌여서 승부를 결정짓기로 했다. 로마 대표로는 호라티우스 Horatius 가家의 삼형제가 뽑혀 알바롱의 쿠리아티우스 Kuriatius 가의 삼형제와 대결하게 되었다. 그런데 그 전에 호라티우스 가의 딸 카밀라가 쿠리아티우스의 한 아들과 약혼해 시집가게 되어 있었다.

화면 왼쪽에서 호라티우스 삼형제가 조국을 위해 목숨을 걸고 싸울 것을 맹세하고, 각자 팔을 뻗어 늙은 아버지로부터 칼을 나눠 받으려 하고 있다. 오른쪽에서는 검은 옷을 입은 큰며느리가 두 아이를 달래고, 둘째 며느리는 기절한 것처럼 축 늘어져 있으며, 흰 옷을 입은 카밀라는 둘째 올케에 기대 앉아 슬퍼하고 있다.

호라티우스 삼형제는 출전하여 둘은 먼저 죽고 하나가 쿠리아티우스 삼형제를 죽이고 개선했다. 카밀라는 오빠에게 자신의 남편 될 사람을 죽인 것에 대해 항의했다. 오빠는 카밀라를 죽였고, 아버지는 그런 아들을 두둔했다. 나라에 충성하기 위해서는 형제애마저 희생하지 않으면 안 된다는 극단적인 애국심을 고취하는 에피소드다.

작품은 열광적인 반향을 일으켰고 그는 일약 유명인사가 되었다. "신고전주의의 신호탄이다", "다가올 혁명에 대한 예고다"라는 찬사를 받은 그 그림은 그 시대에 만연한 퇴폐적인 타락을 몰아내고 로마 공화정의 자기희생과 애국적인 도덕심으로 돌아가자는 선언으로 받아들여졌다.● 그 그림은

● Koich Kabayama, 『그림보다 아름다운 그림 이야기』, 40쪽

루이 16세 Louis XVI, 재위 1774~1792가 구입해 갔는데, 그로부터 4년 후 프랑스대혁명이 일어났다.

그 후 다비드는 역사 속의 애국적이고 영웅적인 주인공들을 주제로 그림을 그리면서 프랑스대혁명, 나폴레옹의 등장과 몰락이라는 격동의 시대를 살았다. 다비드는 혁명 초기에 로베스피에르 Maximilien Robespierre, 1758~1794가 이끄는 급진적인 자코뱅 Jacobins 당의 공안위원 14명 중 한 사람으로 프랑스대혁명에 적극 가담했다. 그는 1792년 국민공회 의원으로 선출되어 1793년 루이 16세의 단두대 처형에 찬성 표를 던지고, 그로 인해 견해가 다른 아내 마르그리트 페쿨과 이혼했다. 1794년에는 국민의회 의장에까지 취임했으나 같은 해 7월 로베스피에르가 단두대의 이슬로 사라지자 그도 두 번이나 체포되어 6개월간 투옥되는 고초를 겪었다. 그러나 나폴레옹이 등장한 후 1804년 수석궁정화가로 임명되어 프랑스 미술계의 최고 권력자로 군림했다. 좌익인 자코뱅주의자에서 갑자기 우익인 보나파르트주의자로 변신한 것이다. 1815년 나폴레옹이 몰락하고 왕정이 복고되자 브뤼셀로 망명하여, 왕정과의 화해를 끝내 거부한 채 망명지에서 파란만장한 생애를 마감했다.

# 다비드, 〈레카미에 부인의 초상〉

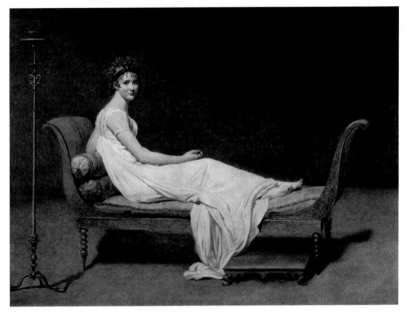

027  다비드, 〈레카미에 부인의 초상〉, 1800, O/C, 173×243㎝

O│그림은 비록 미완성이지만 초상화에 장기가 있던 다비드가 절정기
에 그린 최고의 초상화 중 하나다. 이 작품은 우아한 주인공의 의상
과 장의자와 램프 등 고전풍의 가구에서 신고전주의 양식의 전형을 보여 주
고 있다. 그런데 그리스풍의 하얀 슈미즈 가운 차림으로 장의자에 몸을 비
스듬히 기대고 앉아 있는 이 미인은 누구인가?

나는 이 여인과 프랑수아 부셰François Bouchet, 1703~1770가 그린 루이 15세의
총희寵姬 퐁파두르 부인028Mme. Ponpadour과 앵그르의 〈그랑 오달리스크〉,033 이
세 여인을 프랑스 회화의 3대 미인으로 꼽는다.

레카미에 부인Mme. Récamier의 처녀 시절 이름은 쥘리에트 베르나르Juliette

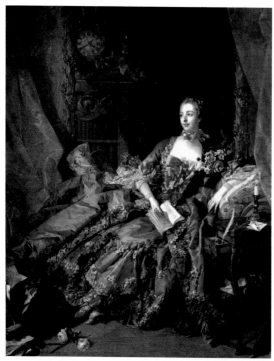

028 부셰, 〈퐁파두르 부인의 초상〉, 1758, O/C, 212×164㎝, 뮌헨 알테 피나코테크

Bernard. 1777년 리옹에서 공증인의 딸로 태어나 어린 시절을 수도원에서 보내고 1793년 리옹 출신의 은행가이자 어머니의 애인인 자크 레카미에Jacques Récamier와 결혼했다. 쥘리에트는 열다섯 살, 남편은 마흔두 살이었다. 두 사람이 결혼한 것은 루이 16세와 마리 앙투아네트가 처형되던 해였다. 부유한 은행가로서.내일의 운명을 점칠 수 없었던 레카미에는 만일의 경우에 대비하여 그녀와 결혼이라는 형식을 갖추었던 것 같다.

레카미에 부인은 남편의 재력 덕분에 파리에 살롱을 열고, 갑자기 사교계의 히로인으로 혜성과 같이 등장했다. 나폴레옹 시대 최고의 미인이며 '천사의 교태'를 지녔다고 극찬을 받은 요부妖婦인 그녀는 타고난 미모와 탁

월한 지성으로 프로이센의 왕자 아우구스트August, 나폴레옹 황제의 동생 뤼시앵 보나파르트Lucien Bonaparte, 작가 콩스탕Benjamin Constant과 샤토브리앙, 역사가 앙베르Anvers, 철학자 발랑슈Pierre-Simon Ballanche, 오스트리아의 외교관 메테르니히Klemens Metternich, 영국의 웰링턴 공작 웰즐리Arthur Wellesley, Duke of Wellington 등 수많은 남자들을 사랑의 포로로 만들었다. 그러나 1805년 나폴레옹 황제의 구애를 거절했다가 한때 파리에서 추방되는 수모를 당하기도 했다. 사랑을 거절당한 권력자의 보복이었다.

다비드가 이런 청초한 기품을 지닌 레카미에 부인의 얼굴과 자태를 이 화폭에 담을 때, 그녀의 나이는 스물세 살로서 가장 아름답고 화려할 때였다. 그러나 남자들의 숭배와 찬탄에만 익숙한 그녀가 수시로 변덕을 부리며 진득하게 모델 노릇을 참아 내지 못하자, 심기가 불편해진 다비드는 이 초상화를 미완성으로 남겼다.

다비드와 사이가 틀어진 레카미에 부인은 보란 듯이 다비드의 수제자인 프랑수아 제라르François Gerard, 1770~1837에게 초상화를 의뢰하여 훨씬 더 관능적인 〈레카미에 부인의 초상〉029을 그리도록 했다.

레카미에 부인은 1806년 여름 스위스 레만호반 코베에서 프로이센 왕자 아우구스트를 만나 사랑을 맺고 결혼 서약까지 했다. 그리고 남편에게 이혼을 요구했다가 거절당하자, 자살까지 생각할 정도로 고뇌했다. 그러나 결국 아우구스트를 단념하고 파리로 돌아왔다. 제라르가 그린 초상화는 그녀를 흠모하던 아우구스트에게 선물로 보내졌다.

레카미에 부인은 남편이 두 번째로 파산한 1819년 아베이 오부아에 문학 살롱을 열고, 그 후 30년간 그곳에서 간소하게 살았다. 그녀는 후반생을 낭만주의 작가이자 정치가이며 외교관인 프랑수아르네 드 샤토브리앙François-René de Chateaubriand, 1768~1848과 파리 교외 샹티이Chantilly의 녹음 짙은 숲속에서 사랑을 속삭이며 지냈다. 레카미에 부인은 만년에 이렇게 회고했다.

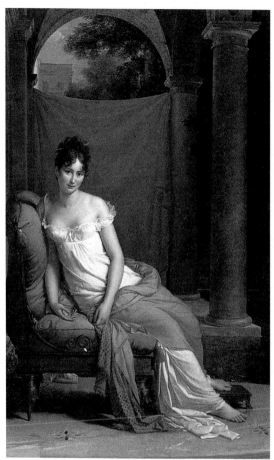

029 제라르, 〈레카미에 부인의 초상〉, 1805, O/C, 225×148㎝, 파리 카르나발레 미술관

　"코베에서의 2주간의 사랑과 아베이에서 샤토브리앙 씨와 지낸 처음 2년 간의 추억이 나의 생애에서 오직 아름다운 것이었다."

　1849년 파리에 콜레라가 크게 창궐했을 때, 그녀는 그해 5월 감염되어 71세로 생애를 마감했다.•

---

● 朝日新聞社, 『世界名畫の旅 1』, 66-77쪽 참조

# 앵그르, 〈발팽송의 목욕하는 여인〉

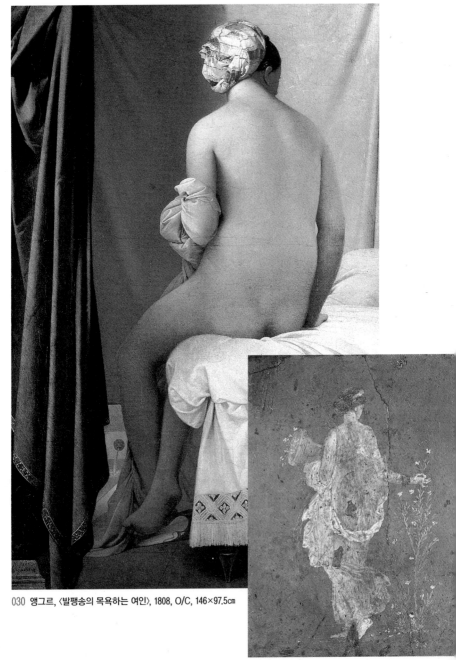

030 앵그르, 〈발팽송의 목욕하는 여인〉, 1808, O/C, 146×97.5cm

031 스타비아에 벽화, 〈꽃을 꺾고 있는 님프〉, 1세기, 템페라, 39×3○

부드럽게 등을 비추는 불빛 아래 수줍은 듯 돌아앉은 누드, 막 목욕을 하고 나온 싱그러운 몸매의 여인. 뒷모습이 아름답고 우아한 이 여인은 앵그르가 로마로 유학 간 지 2년 만인 스물여덟 살 때 그린 초기작이다. 작품을 구입한 수장가 발팽송Valpinson의 이름을 따서 그림의 제목이 붙여졌다.

나는 이 여인의 모습이 낯설지 않다. 기원 79년 스타비아에Stabiae에서 베수비우스 화산의 폭발로 화산재 밑에 매몰되었다가 발굴된 벽화 〈꽃을 꺾고 있는 님프〉[031] 나폴리 국립고고학박물관의 뒷모습과 거의 같았다. 앵그르는 위 벽화의 님프 모습을 이 그림에 차용한 것이 틀림없어 보인다.

앵그르는 평생 수백 명의 나부裸婦를 그렸지만, 돌아앉은 이 나부 상을 특히 선호하여 여러 번 그렸다. 그가 여든세 살 때 전 생애에 걸쳐 그려 온 나부를 집대성한 〈투르크 목욕탕〉[032]에도 55년 전에 그렸던 돌아앉은 나부를 전면 중앙의 가장 중요한 자리에 배치했다.

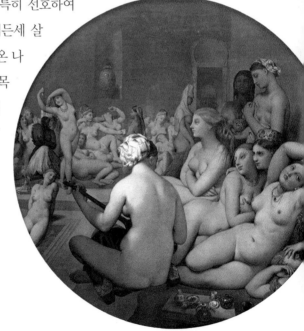

032 앵그르, 〈투르크 목욕탕〉, 1863, O/C, 지름 105㎝, 루브르 박물관

# 앵그르, 〈그랑 오달리스크〉

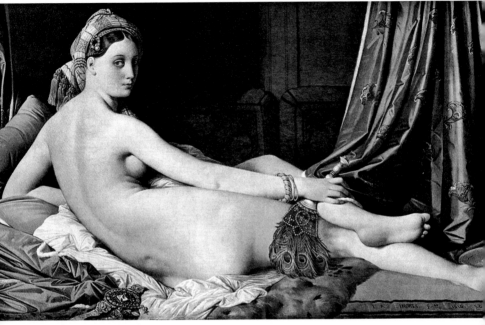

033 앵그르, 〈그랑 오달리스크〉, 1814, O/C, 91×162cm

**19**세기 전반 프랑스 미술계는 앵그르가 이끄는 '신고전파'와 들라크루아로 대표되는 '낭만파'로 나뉘어 대립하고 있었다.

장오귀스트도미니크 앵그르 Jean-Auguste-Dominique Ingres, 1780~1867는 프랑스 남서부 몽토방 Montauban에서 태어나 열여섯 살 때 파리로 나와서 다비드의 제자가 되었다. 열아홉 살에 파리의 국립미술학교에 입학했고 스물한 살에는 로마대상을 수상했다. 1806년부터 1824년까지 로마와 피렌체에 머물며 고전주의 Classicism● 회화와 르네상스 화풍을 연구했다. 1824년에

● **고전주의 미술**: 예술적 가치 판단의 규준을 고대 그리스와 로마에 두고, 조화와 규범 및 균형을 중시하고 완벽성과 이상주의를 추구한 미술사조. 푸생, 라투르

파리로 돌아와 이듬해 왕립아카데미 회원이 되었다. 1834년 파리의 국립 미술학교 교장과 1834~41년 로마의 아카데미 드 프랑스 원장을 역임하고, 1862년 상원의원에 피선되기도 했다.

앵그르는 다비드의 신고전주의 전통을 이어받아 19세기 전반기 보수파 화가들을 이끌며 탄탄대로의 인생을 영위했다. 그는 소묘 부분에서 미술사상 최고의 명수였다. 특히 사진처럼 정확하게 그리는 누드화와 초상화의 대가였다. 그는 신고전주의 화가이면서도 오리엔트의 이국적 정취를 좇아 1828년 투르크를 여행하고 낭만주의적 요소가 잘 나타난 〈그랑 오달리스크 Grande Odalisque〉, 〈투르크 목욕탕〉[032] 같은 그림들을 그렸다.

이 그림은 원래 나폴레옹의 여동생인 나폴리왕국의 여왕 카롤리네 뮈라의 주문에 의해 제작되었다. 19세기 초 프랑스에서 유행한 오리엔탈리즘의 풍조를 반영하여, 오스만 투르크 궁전의 오달리스크를 주인공으로 하고 투르크 담배와 향로 같은 동방의 풍물들을 배치했다. '오달리스크'란 투르크 궁정의 하렘에서 술탄 황제을 섬기는 후궁을 지칭하는 것이라 한다.

앵그르는 종종 인체의 해부학적 구조를 무시하기도 했는데, 이 그림에서도 여인의 허리를 기형적으로 길게 그려 논란을 야기했다. 그러나 이는 여체의 아름다움을 강조하고 관능적인 여성미를 돋보이게 하기 위해 그렇게 그린 것이었다. 등을 돌리고 누워서 돌아보는 뇌쇄적인 얼굴과 사실적인 나체의 묘사, 고대 그리스 조각같이 매끄러운 몸매, 그리고 은은하고 아름다운 색조는 가히 미술사상 최고의 누드화라고 할 만하다.

# 제리코, 〈메두사호의 뗏목〉

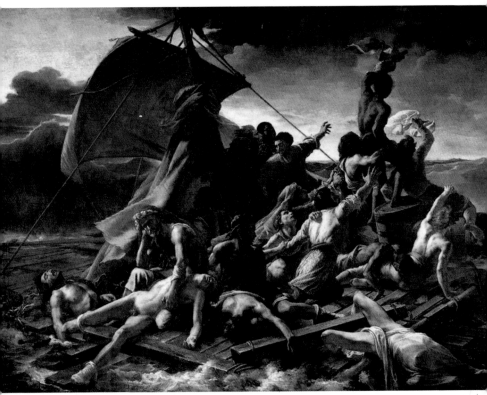

034 제리코, 〈메두사호의 뗏목〉, 1818~19, O/C, 491×716㎝

**서**른세 살에 요절한 천재가 스물여덟 살에 그린 이 대작 앞에 서면, 회화가 사실이나 사진보다 더 장엄하고 드라마틱할 수 있으며, 걸작은 작가의 나이와 상관없이 탄생할 수 있다는 생각이 든다.

이 그림은 1816년에 실제로 일어난 처참한 해난海難 사건을 테마로 제작되었다. 난파선의 뗏목을 타고 표류하던 생존자들이 멀리 수평선에 나타난 구

조선을 발견하고 기뻐 날뛰는 극적인 순간을 포착하여 묘사한 것이다. 수평선 위로 높이 솟은 사람을 정점으로 구성한 동적인 삼각형 구도, 복잡하게 얽힌 사람들의 격렬한 몸부림, 시네마스코프같이 넓은 화면 등이 관람자를 압도한다. 극적인 화면 구성과 강한 명암의 대비가 비참한 이야기를 더욱 박진감 있게 보여 준다.

시커먼 구름이 낀 하늘 아래 대양을 표류하는 뗏목이 강풍과 높은 파도에 시달리고 있다. 한 흑인 청년이 포도주 통을 밟고 올라서서 수평선 저 멀리 아스라이 보이는 구조선을 향해 붉은 천을 흔들며 환호하고 있다. 그의 오른쪽에 있는 남자도 자신들의 존재를 알리기 위해 흰 옷을 흔든다. 왼쪽에는 흥분한 사내가 수평선에 나타난 배를 가리키며 돛대 아래 모여 앉은 사람들에게 그 사실을 알리고 있다. 뗏목 중간에 앉아 있는 병자들도 기쁜 소식을 듣고 일어서려고 안간힘을 쓰지만 일어설 힘이 없다. 화면 앞쪽에는 이미 죽은 시체들이 널브러져 있고, 완전히 탈진하여 죽음의 문턱을 넘나드는 사람들이 파도를 타고 출렁이는 뗏목 위에 기대어 누워 있다. 화면 왼쪽 하단에서는 두 구의 시체 중 하나가 바다로 서서히 미끄러져 내려가고 있다. 수염을 기르고 턱을 괸 생존자는 아들의 시체를 끌어 잡고 넋을 잃은 채 한곳만 뚫어지게 응시하고 있다. 그는 지금 주변에서 무슨 일이 벌어지고 있는지 전혀 알아차리지 못하고 있다.

그러면 이 조난은 어떤 사건이었으며, 제리코는 왜 이런 그림을 그렸을까? 『세계명화여행 1』 등에 의하면 메두사호 조난 사건의 전말은 대략 다음과 같다.*

---

● 朝日新聞社, 『世界名畵の旅 1』, 96-99쪽; '아비규환의 세계: 메두사호의 뗏목', http://blog.naver.com/psyshin/ 90017026456 참조

나폴레옹이 몰락한 후 루이 18세의 왕정복고 정권은 영국으로부터 넘겨받은 아프리카 세네갈을 식민지로 경영하기로 했다. 이에 따라 총독·군대·행정관리·과학자·의사·기술자·정착민 들을 함대에 실어 세네갈로 보내기로 했다. 프랑스대혁명 당시 해군대위였던 망명 귀족 위그 뒤루아 드 쇼마레 Hughes Du Roy de Chaumareys가 부르봉 왕가의 인맥을 동원하여 관리에게 뇌물을 주고 함대사령관 자리를 매수했다. 세 개의 마스트를 갖추고 44문의 포를 장비한 왕실 해군 소속 프리기트함 메두사 Medusa, 그녀의 얼굴을 본 사람은 누구든지 돌이 되어 버린다는 그리스 신화의 마녀 호를 기함 旗艦으로 에코 Echo, 루아르 La Loire, 아르귀스 L'Argus 등 네 척으로 구성된 함대가 1816년 6월 17일 프랑스 서해안의 엑스섬에서 출범했다. 중령으로 진급한 쇼마레가 기함 상갑판에 서서 함대를 지휘했다. 그러나 오랜 망명 생활로 25년간이나 배를 탄 적이 없던 그는 점차 무능을 드러내 보이고, 함대는 사방으로 흩어지기 시작했다. 아직도 나폴레옹을 그리워하는 많은 장교들은 사령관에 대한 반발로 조언은커녕 실패할 때까지 두고 보자는 심사였다.

목적지인 생루이로 가려면 서아프리카 해안의 블랑곶 Cape Blanc을 통과하여 남하하면서 일시적으로 왼쪽으로 변침 變針해 대륙에 가까이 붙어 가야 한다. 그러나 쇼마레는 곶을 통과하지도 않고 변침했다. 결국 1816년 7월 2일 메두사호는 카르타고 시대 이래 난소 難所로 알려진 아르갱 Arguin 이라는 얕은 여울에 좌초되고 말았다. 배를 띄우기 위해 무거운 물건들을 바다에 던져 버리고 선체를 가볍게 했으나 부상 浮上하지 못했고, 여울로부터 배를 탈출시키려고 했으나 그것마저 실패했다. 7월 5일 아침, 기상이 급변하고 위기가 임박하자 쇼마레는 배를 포기하기로 결정했다. 400여 명의 승선자 중 쇼마레와 총독, 고급공무원 및 그의 가족과 고급장교 등 250여 명은 여섯 척의 구명정에 나눠 타고 육지로 향했다. 목재를 엮어 급조한 키도 노도 없는 길이 약 20미터, 폭 약 9미터의 큰 뗏목에는 육병 陸兵을 중

심으로 약간의 해군장교와 하급자 등 146명의 남자와 여자 한 명이 올라 탔다. 침몰하는 배와 운명을 같이해야 할 함장 쇼마레는 구명정에 그 뗏목을 묶어 해안으로 끌고 가다가 두려운 나머지 뗏목에 연결된 밧줄을 끊고 달아나 버렸다.

뗏목 위에서는 바닷물에 휩쓸릴 가능성이 적은 가운데 자리를 차지하려는 싸움이 벌어졌다. 가운데 자리는 총을 가진 장교, 의사와 기술자의 몫이었고 지위가 낮은 자들은 가장자리로 밀려났다. 첫날 밤에 바람이 일었다. 다음날 아침까지 뗏목 가장자리에 있던 20여 명이 파도에 쓸려 사라졌다. 표류 2일째, 공포에 질린 사람들은 가운데 자리를 차지하려고 폭동을 일으켰다. 결국 총성이 울려 퍼진 가운데 65명이 희생됐다. 표류 3일째, 음식과 식수가 떨어지자 죽은 사람이 생기기 무섭게 인육을 먹기 시작했다. 싸움, 살인, 발광, 자살, 병사, 익사 등으로 사람이 급속히 줄어들었다. 가난한 자와 약한 자들이 먼저 희생됐다.

선의船醫 앙리 사비니 Henri Savigny와 지리기사 알렉상드르 코레아르 Alexandre Corréard가 뗏목을 지휘했다. 사비니는 살 가망이 없는 사람들을 선별해 바다에 버리도록 하고 인육을 잘라서 육포를 만들게 했다. 파도가 밀려오고 열대의 태양이 작렬했다. 일주일이 지나자 28명만 살아남았다. 표류 13일째인 7월 17일, 한 사람이 수평선 위에 어른거리는 배를 발견했다. 동료함 아르귀스호였다. 절규와 신호! 제리코는 그 순간을 포착했다.

뗏목 위에는 피투성이 고깃덩어리가 널려 붙어 있었고 그 사이에서 굶주림과 타는 갈증, 파도와 태양에 무너진 열다섯 명의 사내가 꿈틀거리고 있었다. 그중 다섯 명은 이틀 뒤 숨지고 나머지 생존자들도 공포에 질렸던 충격을 이기지 못해 외상후스트레스장애에 시달렸다. 생존자 중 한 명인 사비니가 난파 당시의 상황을 글로 써서 발표하자, 프랑스 전체가 발칵 뒤집혔다.

테오도르 제리코 Théodore Géricault, 1791~1824 는 루앙 Rouen 의 유복한 집안에서 태어나 열일곱 살 때 파리의 카를 베르네 Carle Vernet, 1758~1836 문하에서 미술 수업을 받았다. 2년 뒤 아카데미파의 화가 피에르 게렝 Pierre Narsis Guérin, 1774~1833 의 제자가 되었고, 스물일곱 살 때 이탈리아에 유학했다. 그는 메두사호 해난 사건을 주제로 불멸의 기념비적 작품을 제작하겠다면서 머리를 깎고 아틀리에에 틀어박혔다. 8개월 동안 그가 만난 사람은 생존자 사비니와 코레아르뿐이었다.

프랑스 정부는 귀족 우선의 파행적 해군장교 임명 제도에서 비롯된 이 비참한 사건의 진상을 은폐하려고 했다. 그러나 제리코는 당시 상황을 완벽하게 재현하기로 결심했다. 그는 생존자들의 증언을 토대로 실물 크기와 똑같은 모양의 뗏목을 만들어 물에 띄워 실험을 하고, 시체안치소에 찾아가 시체들을 스케치한 후에 이 그림을 그렸다. 제리코는 이 그림을 통해 부정하고 부패한 사회와 무능하고 검증되지 않은 지휘관들이 137명의 무고한 생명을 어떻게 죽음으로 몰아갔는지를 신랄하게 고발했다.

루이 18세는 살롱에 출품된 이 그림을 보고 왕실에 대한 도전으로 여겨 제리코에게 불쾌한 기색을 드러냈다. 표류하던 중 굶주림을 못 이겨 동료의 인육을 먹고 생존했다는 추문은 이 그림에 대한 찬반 논쟁을 야기했고, 그로 인해 이 작품은 더욱 유명해졌다.

낭만주의 초기의 대표적 걸작인 이 그림은 1819년 살롱에 출품되었다. 제리코는 이 대작을 정부가 구입해 주기를 은근히 기대했다. 하지만 그림에 대한 평가는 가혹했고 정부의 반응은 싸늘했다. 실망한 제리코는 제작 비용을 회수하기 위해 이 그림을 런던과 더블린에서 1820년부터 2년간 공개 전시했으나 역시 팔리지 않았다. 제리코는 이 작품을 완성한 지 5년 후, 평소 즐기던 승마를 하다가 낙마하여 1824년 서른셋의 젊은 나이에 요절했다.

# 들라크루아, 〈사르다나팔로스의 죽음〉

035 들라크루아, 〈사르다나팔로스의 죽음〉, 1827, O/C, 395×495㎝

7│ 원전 7세기 아시리아의 마지막 왕 사르다나팔로스 Sardanapalus, 아슈르
│ 바니팔(Ashurbanipal), 668~627? BCE 는 사치스럽고 방탕한 생활을 하다가,
메디아·페르시아·바빌로니아 연합군과 반란을 일으킨 노예들에게 포위되
어 2년간 궁전에 갇혀 살았다. 마침내 적들이 자신의 호화로운 궁전에 난
입하려고 하자 환관과 궁전의 근위병들에게 명하여, 그가 사랑하던 처첩과
시종과 시녀들 그리고 총애하던 애마까지 자신의 침실에 모아 모조리 죽이
도록 했다. 보물은 한데 모아 불사르고 자신은 독배를 들면서 그 잔혹한 살

육의 향연을 지켜보다가, 자신이 사랑하던 모든 것과 함께 화염 속으로 사라졌다고 한다.

이 엽기적인 전설은 1821년 영국의 낭만주의 시인 바이런 경 Lord George Gordon Byron, 1788~1824에 의해 시극詩劇으로 쓰여 유럽에 널리 알려졌다. 들라크루아는 그 희곡에서 영감을 받아 환상적인 상상력을 동원하여 오리엔트의 이국적인 매혹과 격렬한 몸부림, 빛과 어두움의 극적인 대비, 강렬한 색채와 힘찬 붓놀림으로 그려 냈다. 1827년 이 그림이 살롱전에 입선하자 아카데미파의 평론가들은 끔찍하고 도발적인 이 그림에 대해 지나치게 과장되었다고 비난했다. 그러나 낭만주의 예술가들로부터는 높은 평가를 받았다.

한 험악하게 생긴 사내가 몸부림치며 크게 뒤틀린 풍만한 여인의 나신에 칼끝을 거칠게 들이댄다. 한 여인은 코끼리 머리로 장식된 붉은 융단 침대를 끌어안고 죽어 가고, 오른쪽 위에서는 다른 여인이 흑인의 칼에 막 찔리고 있다. 발가벗은 몸에 광선을 받아 금빛을 발하는 관능적인 미희들이 여기저기서 칼을 맞고 이미 죽었거나 꿈틀거리며 죽어 가고 있다. 선명한 주홍빛 침대 커버는 피바다를 연상케 한다. 흑인 노예는 곧 죽일, 왕의 애마를 방안으로 끌고 들어오고, 이상한 낌새를 눈치챈 말은 들어오지 않으려고 필사적으로 저항한다. 방바닥에는 값비싼 온갖 패물들이 어지럽게 흩어져 있다. 화면 전체에 생생한 역동성과 박진감이 넘쳐흐른다. 이 소름 끼치는 사태 앞에서, 왕은 한 팔을 머리에 괴고 침상에 기대 누워 영화榮華의 말로를 얼음처럼 차가운 시선으로 물끄러미 바라보고 있다.

# 들라크루아, 〈키오스섬에서의 학살〉

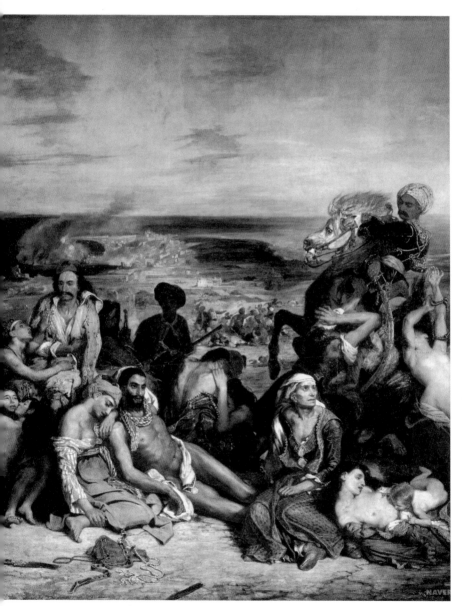

036 들라크루아, 〈키오스섬에서의 학살〉, 1824, O/C, 422×352㎝

오젠 들라크루아 Eugène Delacroix, 1798~1863 는 파리의 명문가에서 태어나, 열여섯 살 때 아카데미파 화가 피에르 게랭에게 그림을 배우고, 열여덟 살 때 파리의 국립미술학교에 입학했다. 그가 스물네 살 되던 1822년 4월 동쪽 에게해에 있는 키오스 Khios 섬이 식민 종주국인 오스만 투르크군에게 습격당했다. 당시 투르크에 대항하여 독립전쟁을 하고 있던 그리스 측에 가담했다는 이유였다. 투르크병들은 순식간에 민가를 불사르고 2만 2천여 도민들을 학살한 후 나머지 남녀들마저 노예로 팔아 버렸다. 유럽인들의 공분을 산 이 인종청소의 뉴스는 휴머니스트 들라크루아의 피를 끓게 했다. 그는 2년 후 〈키오스섬에서의 학살〉[036]을 그려서 살롱전에 출품해 그 잔혹한 만행을 고발했다.

전경에 포로로 잡혀 처형을 기다리는 주민들이 공포에 질려 떨고 있다. 부상당한 사람들은 힘없이 서로 기대어 앉아 있고, 사랑하는 사람들은 서로 부둥켜안고 있다. 젖을 찾는 아기는 금방 숨이 끊어진 엄마의 품을 파고든다. 노파는 텅 빈 눈동자로 허공을 쳐다보고, 젊은 아가씨는 말 탄 투르크 장교에게 난폭하게 끌려가고 있다. 배경에는 방화, 약탈, 처형의 장면이 이어져 있다.

들라크루아는 이 잔혹하고 무서운 사건을 적나라하게 그려 투르크의 만행을 고발했다. 그러나 이런 그림을 대해 본 적이 없는 당대의 미술애호가들은 욕설과 냉소를 퍼부었고, 고전주의자들은 "이건 키오스섬의 학살이 아니라 '회화의 학살'이다"라고까지 혹평했다. 그러나 이 그림은 낭만주의 회화운동의 본격적인 개시를 알리는 신호탄이 되었다.

프랑스 정부는 이 그림을 6천 프랑에 구입했다.

들라크루아는 프랑스 낭만주의 Romanticism* 회화의 창시자로, 당시 주류를 이루고 있던 앵그르 중심의 신고전주의에 대항하여 자유로운 발상과 선명한 색채로 인간적인 감동의 세계를 그렸다. 그는 대상의 정확한 묘사를 거부하고 빠르게 움직이는 동적인 형태와 불타는 듯한 색채, 눈에 띄는 붓놀림으로 사물의 실상을 그대로 그려 내 근대 회화의 선구자라는 평가를 받게 된다. 들라크루아는 〈사르다나팔로스의 죽음〉을 〈키오스섬에서의 학살〉에 이어 제2의 '회화의 학살'이라고 자평했다.

들라크루아는 당시 프랑스의 유명한 정치가이자 외교관인 샤를 탈레랑 Charles Maurice de Talleyrand, 1754~1838 의 사생아라고 알려져 있다.

---

● **낭만주의 미술**: 19세기 전반 유럽 여러 나라에 파급되었던 예술사조. 형식미에 치우친 신고전주의에 반발하여 생생한 인간의 감정과 직관을, 대상에 대한 객관적인 이해보다는 주관적 체험을, 지성보다는 감성을 더 소중하게 여기며 화려한 색채를 사용하여 격정적이고 정열적인 표현을 추구했다. 제리코, 들라크루아

# 들라크루아, 〈민중을 이끄는 자유의 여신〉

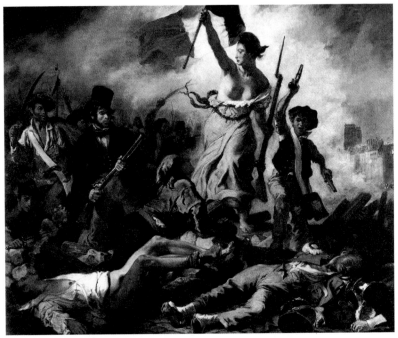

037 **들라크루아, 〈민중을 이끄는 자유의 여신〉, 1830, O/C, 260×325㎝**

O│그림 앞에 서면 나는 4·19, 5·18, 6·10 등 총탄이 난무하고 최루탄
연기 자욱한 거리에서 독재정권을 몰아내기 위해 치달았던 한국
의 민주화투쟁을 상기하며 그날의 감격과 비탄을 회상하지 않을 수 없다.

1830년 7월 28일, 그날 파리는 함성과 포성으로 뒤덮였다. 프랑스대혁명
후 다시 들어선 부르봉 왕정을 몰아내기 위해 프랑스 민중이 봉기한 저 유명
한 7월혁명의 '영광의 3일간', 그중 둘째 날이다. 풍자시인 바르비에Barbier가
말한 '위대한 민중, 성스러운 천민'의 봉기가 정열의 화가 들라크루아의 피
를 용솟음치게 했다. 멀리 포연 속으로 노트르담 대성당이 아스라이 보이

고 민중이 부르는 〈라 마르세예즈 La Marseillaise〉프랑스 국가의 합창이 그대로 이 화면 속에 녹아 들어 있다.* 그들은 3일간의 격렬한 시가전을 치른 끝에 부르봉 왕조의 마지막 왕 샤를 10세를 몰아내고 루이 필리프 Louis Philippe, 재위 1830~1848를 새로운 입헌군주로 옹립했다.**

거리를 뒤덮은 자욱한 초연 속에 선두에서 민중을 이끌고 나가는 반라半 裸의 여인은 자유를 상징하고 있다. 그녀는 대혁명 당시 혁명가들이 쓰던 프리지아 Phrygia 모자를 쓰고, 오른손에 자유·평등·박애를 상징하는 프랑스 혁명의 삼색 깃발을 쳐들고, 왼손에는 대검이 꽂힌 장총을 잡고 있다. 풍만한 가슴을 드러낸 채 맨발로 달리는 그녀는 마치 그리스 신화의 승리의 여신 니케를 연상케 한다. 화면 오른쪽에 나이 어린 소년 가브로슈가 쌍권총을 들고 환희의 함성을 지르며 따르고, 노동자풍의 혁명 전사들이 바리케이드를 쳐부수며 먼저 죽어 간 시민군과 왕당파 군인들의 시체를 넘고 넘어 전진하고 있다. 화면 왼쪽에 검은 정장에 실크햇을 쓰고 소총을 든 남자의 모습에 들라크루아는 자신의 자화상을 그려 넣었다. 7월혁명에 대한 그의 열정과 낭만적 요소가 엿보이는 대목이다.

1831년 이 그림이 살롱에 출품되었을 때, 할 일 없는 자들은 들라크루아가 여인의 겨드랑이에 난 털까지 그렸다고 시비를 걸어 왔다. 고전주의 예술에서는 누드를 그리되 머리카락 외의 체모는 표현하지 않는 것이 전통이었기 때문이다. 이 그림은 7월혁명에 의해 '시민왕'으로 등극한 루이 필리프가 3천 프랑에 구입했고, 그 이듬해 들라크루아에게는 레종도뇌르 훈장 Légion d'honneur, 1802년 나폴레옹이 제정한 프랑스공화국 최고의 훈장이 수여됐다.

---

● 河出書房新社, 『世界美術全集』 제8권(1967), 108쪽 참조
●●프랑스혁명으로 집권한 나폴레옹이 몰락한 후, 루이 16세의 동생 루이 18세(재위 1814~1824)가 왕위에 오르고, 1824년 그가 죽자 다시 루이 16세의 막내동생 샤를 10세(재위 1824~1830)가 왕위에 올랐다. 그는 출판의 자유를 탄압하고 의회를 해산하고 선거권을 제한하는 등 절대주의 왕정을 펴서, 민중들 사이에서는 다시 혁명 전의 구체제(앙시앵레짐ancien régime)가 부활할지도 모른다는 공포가 번졌다. 마침내 1830년 7월 27일 봉기하여, 3일간의 시가전을 치른 끝에 샤를 10세를 몰아내고 루이 필리프를 옹립했다.

# 들라크루아, 〈알제의 여인들〉

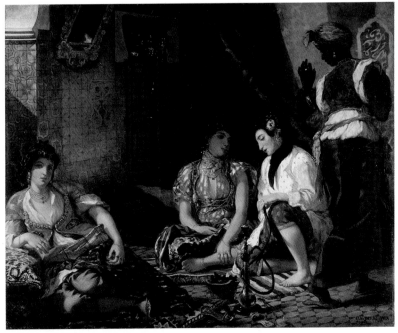

038 들라크루아, 〈알제의 여인들〉, 1834, O/C, 180×229㎝

○│슬람의 전통 문양으로 호화롭게 장식된 방 안으로 오후의 햇빛이
비쳐 들어오는 가운데, 세 사람의 여인이 각기 다채로운 의상과 장
신구를 걸치고 요염한 자태로 앉아 있다. 왼쪽의 풍만한 여인은 화려한 쿠
션에 기대어 거의 드러눕듯 편한 자세로 있고, 가운데 여인은 정면을 향해
책상다리를 하고 있으며, 오른쪽 여인은 왼쪽 무릎을 세우고 옆면으로 앉
아 물담배 파이프를 쥐고 있다. 그리고 맨 오른쪽 끝에 흑인 하녀가 일을 끝
내고 이제 막 방에서 나가려고 하는 참이다.

이 화면에는 남자들과 격리되어 오로지 남편 한 사람만을 기다리며 갇혀 지내야만 하는 유한有閑한 여인들의 나른한 권태와 관능이 배어 있고, 농염한 이국 정취가 자욱하게 피어나고 있다. 관람자의 눈높이에 맞추어 비교적 낮게 걸려 있는 이 그림 앞에 서 있으면, 여인들이 두런두런 말하는 소리가 들려올 것 같고, 금세 자리를 털고 일어나 화면 밖으로 걸어 나올 듯하다.

루이 필리프 정부는 모로코의 술탄과 우호관계를 맺기 위해 샤를 드 모르네Charles de Mornay 백작을 대사로 정부 사절단을 파견키로 했다. 이때 들라크루아는 기록화를 담당하는 수행원으로 참가하여 1832년 1월부터 같은 해 7월까지 약 반년간 모로코, 알제리와 탕헤르Tanger까지 여행했다. 그는 그 여행에서 얻은 것이 많았다. 남국의 밝은 태양은 빛나는 색채의 매력과 빛의 법칙을 가르쳐 주었고, 자연의 풍물은 원시적인 생명력의 왕성함을 보여주었다.

동방의 호사스러운 관능미의 세계를 동경하고 있던 들라크루아는 귀국 도중 알제Alger 항구에서 우연히 어떤 선주의 하렘을 볼 기회가 있었다. 그는 숙소로 돌아와 방금 보고 온 하렘의 풍경을 서둘러 스케치해 두었다가, 귀국 후 이 그림을 완성했다. 그런데 왼쪽의 여인은 알제의 여인이 아니라 알제에서 가져온 크로키를 바탕으로, 귀국 후 사귀던 파리의 여인 엘리제 블랑슈Elysée Blanche를 모델로 하여 그린 것이라고 한다.● 이 그림은 19세기 낭만주의 회화 중 가장 걸작으로 꼽힌다.

1834년 프랑스 정부는 살롱에 출품된 이 그림을 3천 프랑에 사들였다.

● 다카시나 슈지, 『명화를 보는 눈』, 155쪽

# 레오나르도 다 빈치, 〈모나리자〉

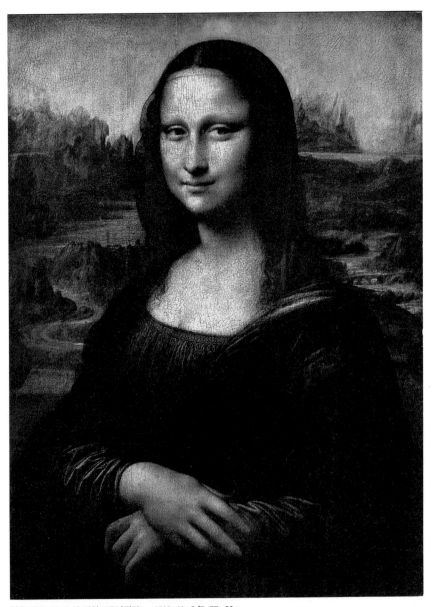

039 레오나르도 다 빈치, 〈모나리자〉, c.1503~10, O/P, 77×53㎝

〈**모**나리자〉. 세계에서 가장 유명한 그림. 77×53센티미터의 포플러 나무판에 그려진 20호 미만의 이 작은 그림 앞에는 언제나 수많은 인파가 바글거린다. 그래서 방탄 처리된 유리 진열장 속에 갇혀 있는 이 여인을 보려면, 키 작은 사람은 발끝으로 서서 사람들의 어깨 너머로 보아야 한다. 아마추어가 보아도 가냘픈 눈꺼풀의 떨림이라든가 가지런히 모은 손의 표정까지 느껴지는 이 그림은, 칭찬이든 비난이든 세상 사람들의 입에 가장 많이 오르내리는 화제의 작품이며 누가 뭐래도 세계 최고의 명화 중 하나임에 틀림없다.

세상에 레오나르도 다 빈치라는 화가는 모르더라도 〈모나리자〉라는 그림을 모르는 사람은 드물 것이다. 2000년 한 여론조사 기관이 이탈리아에서 실시한 조사에서 '세계에서 가장 유명한 그림은 무엇이라고 생각하느냐'라는 질문에 응답자의 85.8퍼센트가 〈모나리자〉라 대답했고, 2위는 반 고흐의 〈해바라기〉 3.6퍼센트, 3위는 보티첼리의 〈봄〉 2.1퍼센트, 4위는 뭉크의 〈절규〉 2.01퍼센트였다고 한다.•

〈모나리자 Mona Lisa〉라는 제목의 이 그림을 이탈리아에서는 〈라 조콘다 La Gioconda〉, 프랑스에서는 〈라 조콩드 La Joconde〉라고 한다. 그 이유는 이탈리아의 미술사가 조르조 바사리 Giorgio Vasari, 1511~1574가 『르네상스 미술가 열전』1550에서 "레오나르도는 프란체스코 델 조콘도를 위해 그의 아내 모나리자의 초상화를 그리게 되었다"라고 썼기 때문이라고 한다.

'모나리자'는 마돈나 Madonna, 유부녀의 이름 앞에 붙이는 경칭 '부인'의 준말인 '모나 Mona'와 엘리자베타 Elisabetta를 줄인 '리자 Lisa'로서 '리자 부인'이라는 뜻이다. 피렌체의 부유한 비단 상인 프란체스코 델 조콘도 Francesco del Giocondo의 젊은

---

• 도널드 새순, 윤길순 옮김, 『모나리자』(해냄, 2003), 49쪽

부인 리자 게라르디니 Lisa Gherardini 를 일컫는 것이라고 한다.

리자는 1479년 피렌체 근처 키안티 Chianti 지방의 영주였던 몰락한 귀족 안톤 게라르디니 Anton Gherardini 의 딸로 태어났다. 열여섯 살이 되던 1495년, 열아홉 살이나 연상이며 두 번째 아내와 사별한 조콘도에게 세 번째 아내로 시집을 갔다. 레오나르도가 1503년 리자의 초상화를 그리기 시작했을 때 그녀는 스물네 살이었다. 2남 1녀의 세 아이를 낳은 후였는데, 그중 딸은 1499년에 죽고 둘째 아들 안드레아는 1502년 12월에 태어났으니 아이를 출산한 지 얼마 안 된 때였다.

그런데 〈모나리자〉는 눈은 부어 있고 눈썹도 없으며 뺨은 너무 살이 찌고 이마는 넓어, 요즘 기준에 따르면 미인도 아니고 섹시하지도 않다고 한다.

그럼에도 불구하고 이 그림은 무엇 때문에 그렇게 유명하게 되었을까? 그것은 〈모나리자〉의 '미소' 때문이라고 한다. 〈모나리자〉는 몸의 4분의 3만 보이도록 옆으로 앉아 엷은 베일을 쓴 얼굴만 정면을 바라보며, 입술 양쪽 끝을 살짝 올려서 알 듯 말 듯한 신비스러운 미소를 머금고 있다. 그녀의 표정은 살아 있는 듯 섬세하고 생생하여 마치 영혼이 깃든 것처럼 보인다. 바자리의 기술에 따르면, 조콘다 부인이 음악을 매우 좋아하여 아름다운 음악을 들으면 이같이 신비스러운 표정을 짓기 때문에 레오나르도는 이 초상화를 제작하는 동안 그 미묘한 표정을 붙잡아 두기 위해 가수와 악사, 광대를 불러 그녀를 즐겁게 해 주었다고 한다.

〈모나리자〉를 이렇게 유명하게 만든 데에는 바자리, 고티에, 페이터라는 세 사람의 비평가가 매우 큰 역할을 했다.

조르조 바자리는 『르네상스 미술가 열전』에 "이 여인은 붓으로 그린 게 아니라 진짜 살아 있는 사람을 보는 듯하다. … 목에서 맥이 뛰고 있는 것을 느낄 수 있다. … 얼굴 표정에서 사랑스런 미소가 피어난다. 이 미소는

인간의 미소라기보다는 천상의 미소라고 할 만큼 매력적이다"라고 썼다.

프랑스의 저명한 시인이자 비평가인 테오필 고티에 Théophile Gautier, 1811~ 1872는 1855년 모나리자를 "풀리지 않는 수수께끼 같은 미소를 짓고 있는 아름다운 여인"이라 하면서 "보랏빛 그림자를 드리우며 살짝 치켜 올라간 입술은 부드럽고 자비하지만 어떤 범접할 수 없는 우월감으로 관객을 압도한다. 그 표정 앞에서 우리는 마치 공작부인과 마주친 어린이처럼 어쩔 줄 모르고 머뭇거릴 수밖에 없다"라고 했다.

한편 영국의 예술평론가 월터 페이터 Walter Pater, 1839~1894는 『르네상스 미술과 시에 관한 연구』1893에서 "그녀의 아름다움은 내면에서 우러나온 신기한 생각과 환상적인 꿈, 세밀한 정열이 세포마다 차곡차곡 쌓여 살로 만들어진 아름다움이다"라고 했다.

레오나르도는 베로키오의 공방에 들어가 도제 수업을 받으면서 그때 모사한 베로키오의 소묘에서 '여인의 미소'에 깊은 인상을 받았다. 그래서 그는 평생 그 주제를 추구하며 '미소 짓는 여인'을 그리게 된다. 레오나르도는 물체의 윤곽을 명확하게 그리지 않고 마치 엷은 안개에 싸인 것처럼 희미하게 사라지도록 하여 사물의 경계선을 허물어 버리는 스푸마토 sfumato, 이탈리아어로 '흐릿한'이란 뜻 기법을 창안했다. 또한 거의 전적으로 빛과 그림자, 색조의 명암 배분만으로 형체에 입체감을 주는 키아로스쿠로 chiaroscuro, 이탈리아어로 '명암'이라는 뜻 기법도 창안했다. 그리고 물체가 멀어질수록 더욱 푸르러지고 윤곽이 희미해져 작품 속의 공간이 뒤로 물러나는 듯한 환상이 들게 하는 '대기원근법 大氣遠近法'을 발전시켰다.

**레오나르도 다 빈치** Leonardo da Vinci, 1452~1519는 1452년 피렌체 남서쪽 빈치 마을에서 지주이자 공증인인 세르 피에로 다 빈치 Ser Piero da Vinci와 가난한 농부의 딸인 카타리나 Catarina 사이에서 사생아로 태어났다. 그 후 그의 아버지가 부잣집 규수와 결혼하는 바람에 그는 적모 嫡母 밑에서 자랐다.

레오나르도는 열네 살 때인 1466년 피렌체로 나가 화가이자 당시 최고의 조각가인 안드레아 델 베로키오 Andrea del Verrocchio, 1435~1488의 공방에 견습생으로 들어가 여러 가지 회화 기법을 배웠다. 열여덟 살 때 스승과 제자들이 협동하여 제작한 〈세례를 받는 예수〉1470~75, 피렌체 우피치 미술관의 화면 왼쪽에 천사와 풍경을 그려 탁월한 기량을 드러냈다. 이를 본 스승은 제자의 재능을 인정하여 그림은 레오나르도에게 맡기고 자신은 전문 분야인 조각에만 전념했다.

레오나르도는 공방 시절 〈수태고지〉158 1472~75를 제작하고 그 후 〈동방박사의 경배〉159 1481~82, 이상 피렌체 우피치 미술관를 그리던 중 1482년 밀라노 대공 로도비코 스포르차 Lodovico Sforza, 재위 1480~1499, 별칭 일 모로(Il Moro), '무어 사람'의 초빙을 받고 밀라노로 가게 된다. 거기서 대공의 전속화가로 1499년까지 17년간 활동하였다. 그 시기에 〈암굴의 성모〉045 1483~86와, 시인이자 대공의 연인인 체칠리아 갈레라니 Cecila Gallerani를 그린 〈흰 담비를 안은 여인〉040 c.1490과 불후의 걸작 〈최후의 만찬〉041 1495~98을 그렸다. 〈최후의 만찬〉을 그릴 때 새벽에 작업장에 와서 해질 때까지 잠시도 붓을 놓지 않고 먹고 마시는 것도 잊은 채 그림만 그리다가, 어떤 때는 팔짱을 끼고 매일 몇 시간씩 그림을 뚫어지게 바라보면서 붓질 한 번 하지 않고 사나흘을 보내기 일쑤였다고 한다.

1499년 레오나르도는 밀라노가 프랑스군에게 점령당하고 루도비코 대공이 몰락하자, 피렌체로 돌아와 1506년까지 머물렀다. 1503년 〈모나리자〉의 제작에 착수하고 1506년 재차 프랑스 치하의 밀라노에 초빙되어 루이 12세의 궁정화가로 지내면서, 1510년 〈모나리자〉와 필적할 만한 걸작이며 그의 예술의 정점이라 할 〈성 안나와 성모자〉043를 완성했다.

040 레오나르도 다 빈치, 〈흰 담비를 안은 여인〉, c.1490, 오일과 템페라/P, 54.8×40.3㎝, 크라쿠프 차르토리치 미술관

041 레오나르도 다 빈치, 〈최후의 만찬〉(부분), 1495~98, 템페라/회반죽, 전폭 460×880㎝, 밀라노 산타 마리아 델레 그라치아 교

　　1513년 교황 레오 10세의 동생 네무르 공 줄리아노 데 메디치의 초청을 받아 바티칸궁에 3년간 머물렀으나, 작품 의뢰가 없어 이렇다 할 작품을 남기지 못했다.

　　1516년 레오나르도는 프랑수아 1세재위 1515~1547의 초청으로 프랑스 앙부아즈Amboise 성에 있는 클루Cloux로 가장 충실한 제자 프란체스코 멜치Francesco Melzi, 1491~1570와 함께 이주했다. 왕의 수석화가로 봉사하면서 평생 연구한 여러 분야의 방대한 자료에 의거해 수기 5천여 장을 정리하다가, 1519년 5월 2일 "나는 나에게 주어진 시간을 허비했다"고 한탄하며 세상을 떠났다.

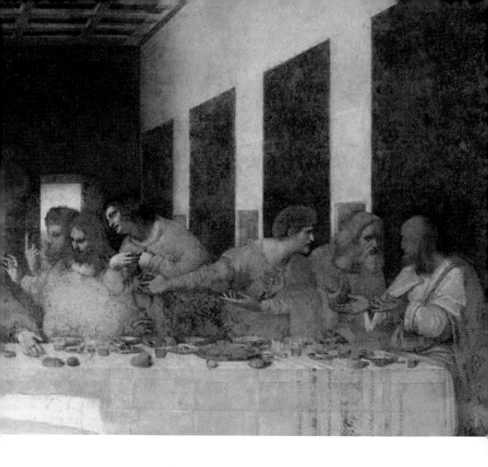

레오나르도는 어려서부터 총명하고 호기심이 많아 미술뿐만 아니라 과학에도 재능이 있어, 수학·물리·해부·식물·천문·지리·지질·수리 水理 ·발명·토목·건축·도시계획·기계·기술·무기·군사학, 심지어 음악과 사상에 이르기까지 다방면에 천재적인 재능을 보였다. 같은 시대 사람들은 몇 세기 앞서 태어난 이 '만능의 천재'를 이해하지 못했다. 그러나 수백 년이 지난 훗날 '인류사상 가장 위대한 천재의 한 사람'으로 찬사를 받게 된다.

레오나르도는 미켈란젤로나 라파엘로처럼 평생 든든한 후원자를 만나지 못하여 더 많은 예술적 업적을 쌓을 기회를 갖지 못한 불행한 예술가다. 그리하여 그가 남긴 회화작품의 수는 극히 적어 현존하는 그림 가운데 그의

작품으로 확인된 것은 17점에 불과하며, 그중 약 절반은 미완성으로 그쳤다. 그럼에도 불구하고 그가 창안한 '스푸마토', '키아로스쿠로', '대기원근법' 등의 획기적인 회화 기법은 완벽한 회화 표현을 가능케 해 주었다. 15세기 르네상스 미술*을 완성한 그의 발자취는 미술사상 매우 크다고 하지 않을 수 없다.

레오나르도는 남의 아내의 초상화인 〈모나리자〉를 다 그린 다음에도 주문자인 조콘도에게 인도하지 않고 밀라노, 로마, 프랑스로 옮겨 다닐 때마다 가지고 다니며 죽을 때까지 간직했다. 왜 그랬을까?

〈모나리자〉의 제작 연대는 정확히 알 수 없다. 1503~06년에 이 그림의 대부분을 그렸으나 완성치 못하고 한참 후에 드문드문 작업을 계속했으며, 색칠은 아마 1506~10년 사이에 했을 것이라고 한다. 이렇게 오래 제작하는 동안 그는 작품에 점점 깊이 빠져들어 가, 리자의 원래 특징을 자기 머릿속에 있던 이상적인 여인상으로 고쳐, 이제 그것은 더 이상 리자의 초상화라 할 수 없는, 레오나르도가 창조한 이미지가 되어 버렸기에 그것을 조콘도에게 인도할 수 없었을 것이라고 한다. 한편 레오나르도가 아직 완성되지 않았다고 생각했기 때문에 인도하지 않았다는 주장도 있다.

프랑스는 레오나르도가 죽은 후 〈모나리자〉를 1만 2천 프랑에 구입하여, 곧바로 퐁텐블로Fontainebleau성 프랑수아 1세의 목욕탕 휴게실에 갖다 걸었다.

---

● **르네상스 미술**: 15~16세기에 신(神) 중심의 중세 기독교 미술에서 벗어나 인간 중심의 문화를 이룩하려고 한 혁신적인 미술양식. 보티첼리, 레오나르도 다 빈치, 미켈란젤로, 라파엘로, 티치아노, 코레조, 뒤러

그런데 세계에서 으뜸가는 이 명화가 도난당해 세상이 발칵 뒤집히는 사건이 있었다. 〈모나리자〉는 1911년 8월 21일 도난당했다. 루브르 박물관의 정기휴일인 월요일 이른 아침, 루브르에서 일하던 빈첸초 페루자Vincenzo Perugia, 27세라는 이탈리아인 벽화공이 살롱 카레Salon Carré에 걸려 있던 〈모나리자〉를 액자에서 꺼내 셔츠에 둘둘 말아 감춰 가지고 유유히 박물관 문을 통해 걸어 나갔다. 충격에 빠진 루브르는 일주일 동안 휴관하고 신문들은 〈모나리자〉에 대해 연일 대서특필하며 고액의 현상금까지 내걸었다. 일주일 후 루브르가 다시 개관하자 파리 시민들은 마치 대중의 사랑을 받던 유명인사가 세상을 떠나기라도 한 듯 박물관에 찾아와 애도의 뜻을 표했다.

〈모나리자〉는 2년 이상 루브르 근처 페루자의 누추한 하숙집 난로 밑에 숨겨져 있었다. 1913년 11월 29일 피렌체의 고미술상 카를로알프레도 게리는 발신인이 '레오나르도'라고 서명된 편지를 받았다. 외국인이 훔쳐간 이탈리아의 보물을 비용 보전 차원에서 50만 리라만 받고 이탈리아에 되돌려주고 싶다고 쓰여 있었다. 게리는 우피치 미술관장 조반니 포지와 상의한 후 그림을 보고 싶다는 답장을 보냈다. 같은 해 12월 10일 페루자는 〈모나리자〉를 붉은 벨벳에 싸서 나무 상자에 넣어 가지고 피렌체행 3등열차에 올랐다. 그는 12월 12일 피렌체에 도착해 빈첸초 레오나르도라는 가명으로 여장을 푼 후 게리를 불러 〈모나리자〉를 보여 줬다. 게리와 포지는 그걸 좀 더 자세히 조사해야겠다는 구실로 우피치로 가져다가 면밀하게 감정했고, 진품으로 확인되자 경찰에 연락했다. 페루자는 호텔에서 체포됐다. 그때 그는 파리로 돌아갈 차비조차 없는 빈털터리였다.

〈모나리자〉는 피렌체의 우피치, 로마의 보르게세Borghese, 밀라노의 브레라Brera 미술관에서 순회전시를 했다. 국왕 비토리오 에마누엘레 3세를 비롯한 이탈리아인들의 반응은 거의 광적인 것이었다. 1914년 1월 4일 〈모나

리자〉는 루브르로 무사히 귀환했다. 이 그림은 도난 사건으로 더욱더 유명해졌다.

이탈리아에서 열린 재판에서 페루자는 자신의 범죄를 정당화하기 위해 "레오나르도의 걸작을 사랑하는 조국에 반환하기 위해 가져왔다"며 이탈리아 이민자에 대한 프랑스인의 차별에 분통을 터뜨려서, 일약 이탈리아의 영웅으로 부상했다. 그를 경애하는 무명인사들은 감옥에 갇힌 그에게 매일 고급 요리와 담배를 들여보내 주었다. 그러나 범행 전에 유럽에서 손꼽히는 고미술품 관계자들과 미국 백만장자들의 이름을 적어 두었던 쪽지가 발견되어 증거물로 제시되자, 기부는 끊어지고 그는 점차 잊혀 갔다. 검사는 징역 3년을 구형했으나, 1심에서 징역 1년 15일을 선고받고, 2심에서는 7월로 감형되었다. 이미 7개월 이상 수감되어 있던 그는 즉시 석방되었다.

지금 전 세계에는 16세기에서 18세기 말까지 모사한 〈모나리자〉가 60여 점 있다고 한다. 루브르 박물관 측은 소장품의 모사를 허용하고 있지만, 만일을 염려해 사이즈를 원본과 다르게 그리도록 하고 있다. 그런데 모사품 수장자들 중에는 자신이 가지고 있는 〈모나리자〉가 진짜이고 루브르의 것이 가짜라고 믿는 사람들도 적지 않다고 한다. 루브르의 〈모나리자〉가 원본이라는 근거 중의 하나는, 도난 전에 촬영한 세부 사진과 페루자가 소지하고 있던 〈모나리자〉는 약 50만 개의 크라클뤼르craquelure, 고화(古畵)의 표면에 생기는 미세한 균열가 일치했다는 것이다.

1956년 12월 30일 〈모나리자〉는 볼리비아인 우고 운가사 빌레가스42세라고 하는 미치광이한테 돌로 얻어맞고 팔꿈치가 약간 긁히는 상처를 입었다. 범행 동기는 어처구니없게도 노숙자인 그가 경찰서 유치장일망정 따뜻한 곳에서 하룻밤을 지내고 싶었다는 것이었다. 그 후 〈모나리자〉는 방탄 유리장 속에 유폐되는 신세가 되었다.

〈모나리자〉는 프랑스를 위해 외교관의 역할도 톡톡히 해냈다.

드골의 프랑스 제5공화국은 미국과의 냉랭한 관계를 해소하기 위한 책략으로 1963년에 〈모나리자〉를 미국에 '특사'로 파견했다. 프랑스 문화부장관 앙드레 말로의 아이디어였다. 프랑스는 만일의 추락사고를 염려해 비행기로 보내지 않고, 배가 침몰되더라도 물 위에 뜰 수 있도록 특별히 고안된 방수 상자에 넣어 대형 쾌속선에 실어 보냈다. 천문학적인 보험금과 국가원수급의 엄중한 경호를 받으며 워싱턴에 도착한 〈모나리자〉는 워싱턴 내셔널 갤러리와 뉴욕 메트로폴리탄 미술관에서 전시되었다.

1974년에는 일본 국립 도쿄 박물관과 소련 모스크바 푸슈킨 미술관에서도 전시되었는데, 가는 곳마다 관중 동원의 신기록을 수립했다.

# 라파엘로, 〈아름다운 정원사인 성모〉

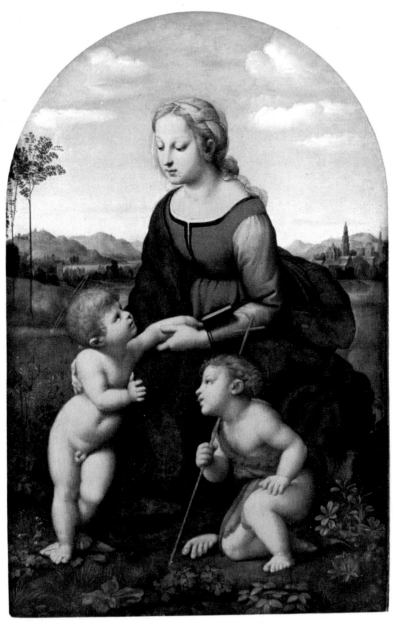

042 **라파엘로**, 〈아름다운 정원사인 성모〉, 1507, O/C, 122×80㎝

O│그림은 라파엘로의 성모상 중 가장 대표적인 작품의 하나로 레오
나르도의 피라미드 구도와 스푸마토 기법을 아주 훌륭하게 소화
하고 있다.

젊고 아름다운 성모 마리아는 우아하고 맑고 깨끗하다. 세례자 요한은
동경 어린 눈길로 아기 예수를 바라보고, 그 시선은 다시 성모에게 이어
지며, 성모의 그윽한 시선은 다시 아기 예수에게로 돌아온다. 이렇게 시선
이 이루는 삼각형은 상쾌하고 조화롭다. 왼손에 지혜와 교양의 상징인 「솔
로몬의 지혜서」를 들고 오른손으로 아들의 등을 떠받치는 어머니의 따뜻
한 손길이 자애롭다. 빛나는 색채는 선명한 공간을 장식하고, 그 공간 속
에서 인물들은 장식 없는 소박한 의상으로 감싸여 뚜렷한 형태를 만들고
있다.

'아름다운 정원사'라는 명칭은 풀과 꽃들이 많이 있는 이 작품의 평화스
러운 풍경에서 유래한 것이라고 한다.

# 레오나르도 다 빈치, 〈성 안나와 성모자〉

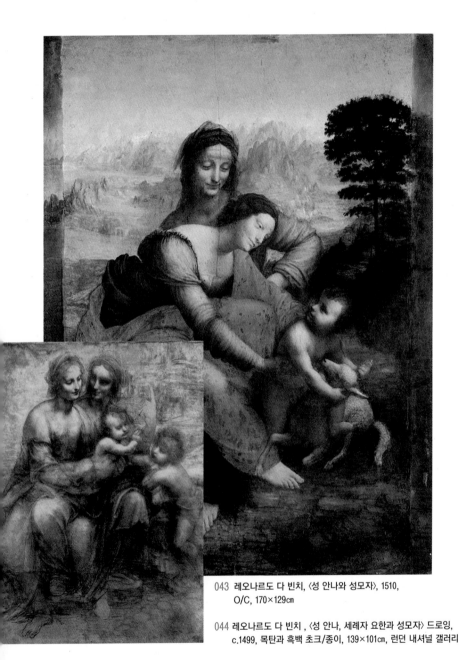

043 레오나르도 다 빈치, 〈성 안나와 성모자〉, 1510,
　　 O/C, 170×129㎝

044 레오나르도 다 빈치 , 〈성 안나, 세례자 요한과 성모자〉 드로잉,
　　 c.1499, 목탄과 흑백 초크/종이, 139×101㎝, 런던 내셔널 갤러리

19<sup></sup>79년 이 그림을 처음 보기 며칠 전에 런던 내셔널 갤러리에서 이 그림의 밑그림인 〈성 안나, 세례자 요한과 성모자〉드로잉<sup>044, 214</sup> 일명 '벌링턴 하우스 카툰'을 보았다. 나는 아무리 레오나르도라고 하더라도 인물상을 어찌 이처럼 생생하게 잘 그릴 수 있었을까 하고 감탄하면서, 성 안나와 성모의 입가에 나타난 조용하고 신비스러운 미소에 매료되어 자꾸 뒤돌아보며 발걸음이 떨어지지 않았다.

그런데 루브르에 있는 〈성 안나와 성모자〉<sup>043</sup>에서는 성 안나는 그대로 미소 짓고 있는데, 성모는 전혀 웃지 않고 어딘지 모르게 슬픈 표정까지 짓고 있다. 이 그림에서 아기 예수와 놀고 있는 어린양은 희생의 상징으로 장차 십자가에 못박히는 예수의 수난을 암시하고 있다. 그런 비극적 운명을 알고 있는 성모는 아들을 구하려고 팔을 길게 뻗으며 슬픈 표정을 짓고 있는 것이다. 레오나르도는 1500년경 〈성 안나, 세례자 요한과 성모자〉의 드로잉에 그렸던 성모의 미소를 1506년에 〈모나리자〉에서 완성하고, 오랫동안 숙고를 거듭한 끝에 1510년경에 그린 이 작품에서는 그 미소를 거두어 버렸다.

레오나르도의 초기 구상은 위 드로잉에서 보는 바와 같이 성 안나와 성모가 나란히 앉아 있는 수평적인 모습이었다. 그러나 종국에는 성모를 무릎에 앉히고 성모와 아기 예수를 자애롭게 내려다보고 있는 성 안나를 정점으로 피라미드형의 안정된 구도에 도달했다.

이 작품은 레오나르도가 삼각형의 안정된 구도, 탁월하게 사용된 스푸마토 기법, 달빛을 받고 있는 듯한 창백한 배경을 신비롭고 환상적인 색채로 표현한 기법, 원근법과 명암법 등 15세기의 새로운 회화 기법을 총동원한 최후의 걸작이다. 이는 〈모나리자〉와는 또 다른 레오나르도 예술의 정점이다.

대단한 완벽주의자였던 레오나르도는 작품이 만족스럽지 않으면 내놓기를 거부했기 때문에, 그의 많은 작품이 그렇듯 이 작품도 성모의 옷 주름 등이 미완성인 채 프랑스로 건너갔다.

# 레오나르도 다 빈치, 〈암굴의 성모〉<sup>파리본</sup>

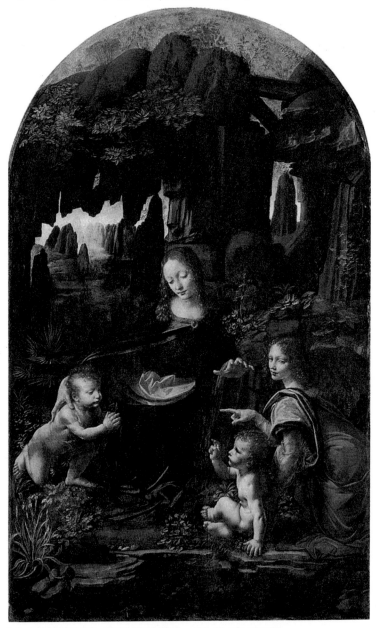

045 레오나르도 다 빈치, 〈암굴의 성모〉(파리본), c.1483~86, O/P, 198×123㎝

O│ 그림은 레오나르도가 1483년 콘셉시오네 Conceptione, 성모무염시태 교단
   으로부터 밀라노 산 프란체스코 그란데 교회의 제단화로 주문받아
1486년에 완성했다.

흐릿한 바위와 산을 배경으로 여러 인물을 이등변삼각형으로 배치한 구
도는 입체적으로 깊어서 한층 더 안정되고 깊은 맛을 보여 준다. 성모 마리
아는 왼쪽의 세례자 요한을 감싸 안고, 세례자 요한은 한쪽 무릎을 꿇고 두
손을 모아 맞은편의 아기 예수에게 경배를 드리고, 오른쪽의 아기 예수는
오른손을 들어 그를 축복하고 있다. 성모는 자애로운 얼굴과 몸짓으로 아
기 예수와 세례자 요한의 만남을 지켜보고, 빨간 망토를 걸친 천사 우리엘
은 오른손을 들어 요한을 가리키고 있다.

레오나르도는 이 그림에서 명암의 처리 방식, 형체의 입체감을 표현하는
법, 대기를 묘사하여 거리를 암시하는 수법 등 여러 가지 혁신적인 기법을
구사하여 레오나르도 예술의 진수를 보여 주고 있다. 그는 인물들의 윤곽
을 선으로 그리지 않고 부드러운 색조의 '스푸마토'로 표현해 신비스러운 분
위기를 자아낸다. 또한 배경의 갈라진 바위틈을 통해 동굴 안으로 스며든
광선이 인물들을 비추어 어둠 속에서 형태가 드러나며 얼굴에 입체감을 주
도록 했다. 이는 레오나르도가 오랫동안 빛의 작용과 효과에 대한 연구를
거듭하여 터득한 '키아로스쿠로' 기법을 구사하여 최고의 표현 효과를 거둔
것이다. 그뿐만 아니라 그는 대기의 광학적 성질을 민감하게 포착하여 가까
운 바위굴은 따뜻하고 짙은 갈색 위주로 처리하고, 갈라진 바위틈으로 보이
는 원경은 멀어질수록 색조가 점차 차갑고 푸른색으로 변해 가는 이른바
'대기원근법'으로 처리하여 그림에 최대한의 깊이를 주었다.

이 작품은 아기 예수와 세례자 요한의 위치와 역할이 바뀐 듯하다는 이
유로 퇴짜 맞아 성당에 들어가지 못하고, 후에 레오나르도에게서 직접 프랑
스 왕 프랑수아 1세의 손으로 넘어갔다.

훗날 성당과의 화해가 이루어지자 1493년 레오나르도는 같은 주제로 자신이 밑그림을 그리고 제자 암브로조 데 프레디스Ambroso de Predis, 1455~1509가 대부분을 그린 제2의 〈암굴의 성모〉215 1503~06, 런던 내셔널 갤러리를 성당으로 들여보냈다. 그 그림은 18세기 말 성당에서 반출되어 1880년 런던 내셔널 갤러리로 들어갔는데, 런던 소장본은 루브르 소장본에 비해 완성도가 떨어진다.

세계의 유명 미술관들은 레오나르도의 작품 한 점을 수장하는 것이 소망이라고 한다. 그런데 이 제5실에는 위에서 본 〈성 안나와 성모자〉, 〈암굴의 성모〉 외에도, 〈세례자 요한〉1508~13, 〈아름다운 금세공사의 아내〉1495~99, 〈바쿠스〉c.1506 등 레오나르도의 걸작들이 별로 중요한 것도 아닌 것처럼 벽에 아래위로 다닥다닥 붙어 있다. 그런데도 관람객들은 제6호실의 〈모나리자〉 앞에만 구름처럼 모여들어 바글바글하고, 이 방은 언제나 아주 한산하기 짝이 없다. 그래서 나는 루브르에 올 때마다 이 방에서 〈모나리자〉보다 어쩌면 더 걸작이라고 생각되는 〈성 안나와 성모자〉 등 레오나르도의 작품들을 오랜 시간 독점하며, 속으로 '바보 같은 사람들, 여기 이렇게 좋은 것을 놔두고…'라면서 횡재한 사람처럼 흐뭇해 한다.

# 라파엘로, 〈발다사레 카스틸리오네의 초상〉

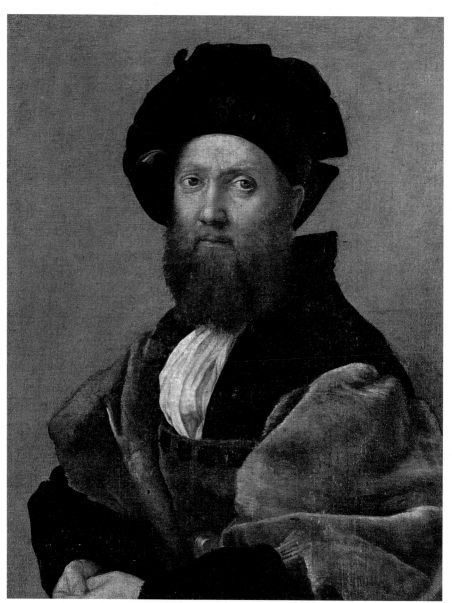

046 라파엘로, 〈발다사레 카스틸리오네의 초상〉, 1515~16, O/P, 82×67㎝

品 있고 고상하며 은근한 멋을 풍기는 이 초상화의 모델은 발다사레 카스틸리오네Baldassare Castiglione, 1478~1529라는 라파엘로의 친구이며 유명한 인문주의자다. 그는 밀라노, 만토바, 우르비노의 궁정에서 고위직으로 봉직한 작가 겸 외교관으로서, 당시 이상적인 궁정인의 예의범절을 논한 유럽 상류사회의 교양서『정신론廷臣論, Il Cortegiano』1528의 저자로 알려져 있다.

모피와 벨벳에 싸여 피라미드와 마름모꼴의 복합적인 형태로 그려진 이 인물상은 교양 있고 고상하며 예지에 차 있는 모습이다. 하지만 예사롭지 않은 눈빛과 의지가 굳은 입술로 인해 주인공의 올곧은 내면이 잘 나타나 있다. 그런데 한편으로는 왠지 초조하고 그늘진 면도 있어 보인다.

라파엘로는 르네상스 고전주의가 추구해야 할 가장 이상적인 인간의 모습을 이 작품에서 구현하고 있다. 이 작품은 선과 색조의 명암 사이에 완벽한 조화를 드러내고, 수수한 색채는 회색과 금빛 색조의 완벽한 균형을 이루고 있다.

이 그림은 1609년까지 만토바공국의 후작 곤차가Gonzaga의 궁정에 수장되어 있다가, 그 후 1639년 암스테르담에 홀연히 나타나 경매에 부쳐졌다. 이를 본 렘브란트가 몹시 감격하여 바로 데생하여 베꼈고, 그 후 그의 자화상과 초상화에 커다란 영향을 끼쳤다고 한다. 이 그림은 그 후 쥘 마자랭Jules Mazarin, 1602~1661 추기경의 컬렉션으로 들어갔다. 마자랭 추기경은 '태양왕' 루이 14세의 섭정인 모후의 보좌역으로 절대왕정을 수립하고 막후 실력자로 군림한 명재상이자 미술품 대수집가였다. 1661년 그가 사망하자 루이 14세는 이 그림을 구입하여 국왕의 서재를 아름답게 장식하다가 루브르로 보냈다.

# ⟨밀로의 비너스⟩

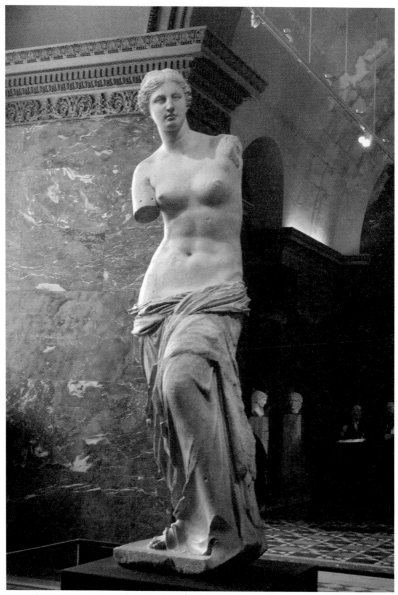

047 ⟨밀로의 비너스⟩, 2세기 후반 BCE 헬레니즘 말기, 파로스섬의 대리석, 높이 202㎝

루브르 박물관에서 관람객이 가장 많이 몰려 바글대는 곳은 회화와 조각을 각각 상징적으로 대표하는 〈모나리자〉와, 이 〈밀로의 비너스〉 앞이다.

이 여인은 두 팔이 모두 떨어져 나가고 허리를 가볍게 비튼 완벽한 S라인 몸매에, 벗겨져 흘러내리는 부드러운 천으로 하반신만 감싸인 반라의 모습이다. 아주 벌거벗은 것보다 천으로 살짝 가려진 모습이 차라리 더 유혹적이다. 아름다운 얼굴, 아담한 젖가슴, 관능적인 아랫배와 풍만한 엉덩이, 부드럽고 균형 잡힌 신체의 비례로 인해 우리의 경탄을 자아낸다. 이 조각상은 기품 있고 이상적인 여성미의 전형이며, 어느 각도에서 보아도 완벽하게 아름다워 주시점主視點이 없는 작품으로 알려져 있다.

그런데 세계에서 가장 유명한 비너스인 이 조각상이 사실은 정말로 비너스를 조형한 것인지 확실치 않다는 것이다. 발굴 당시 뚜렷한 근거도 없이 비너스라 부른 것이 지금까지도 그냥 그렇게 불리고 있는 것이라고 한다. 두 팔이 없어진 까닭에 실제 모습은 어땠을까에 관해 많은 연구자들의 다양한 주장이 제기됐으나, 아직까지 명확하게 증명된 바는 없다. 단지 오른손은 왼쪽 다리께로 내려지고 왼손은 팔을 앞으로 내밀어 제쳐진 손바닥에 트로이의 왕자 파리스에게 줄 사과를 들고 있었을 것으로 추정되고 있다. 그러나 팔을 복원하면 신비로움이 깨질 것 같아 큐레이터들은 복원하지 않고 지금의 상태로 놔두어 관람객들이 상상력을 자아내도록 했다고 한다.

〈밀로Milo의 비너스〉는 1820년 4월 8일 에게해 키클라데스Kykládes 제도의 작은 섬 멜로스Mélos에서 발굴되었다. 요르고스 켄트로타스Yorgos Kentrotas라는 농부가 밭의 경계에 돌담을 쌓으려고 고대 극장 폐허에서 돌덩이를 찾다가 상반신만 땅 위로 솟아나온 이 석상을 다시 묻고 있었다. 그때 지중해 연안을 항해하던 우편선의 승무원인 프랑스 해군사관후보생 올리비에 부티

에가 그것을 보고 농부를 꼬드겨 땅속에서 완전히 파내도록 했다고 한다.

신장 202센티미터, 가슴둘레 121센티미터, 허리둘레 97센티미터, 엉덩이 둘레 129센티미터, 몸무게 약 900킬로그램의 완벽한 이 여인상은 기원전 2세기 후반 헬레니즘 시대 말기에 파로스 Páros 섬의 대리석으로 제작된 것이다. 기원전 4세기, 페이디아스 이후 그리스 최고의 조각가인 플락시텔레스 Praxiteles, 370~330 BCE 무렵에 활약의 원형에 기원을 둔 것일 거라고 한다.

그리스의 식민 종주국인 오스만 투르크의 고관과 자국의 문화재를 지키려고 저항하는 그리스인들, 프랑스의 외교관이 이 작품을 서로 차지하려고 다퉜다. 권모술수와 막후 협상이 진행되다가 마침내 프랑스 전함이 동원되는 외교적 군사적 압력이 가해진 끝에, 투르크 주재 프랑스 대사 리비에르 후작 Marquis de Rivière 이 약간의 돈을 주고 빼앗아 루이 18세에게 헌납하고 왕은 이를 루브르 박물관에 보냈다고 한다.•

입장한 지 4시간 40분 만인 오후 2시 10분경 드농관 2층에서 내려와 밖으로 나왔다.

주최 측은 그날 밤 세계 각국의 인권지도자와 활동가들을 유람선 바토 파리지앵에 초대하여 만찬을 베풀었다. 밤의 센강을 미끄러져 가는 배 위에서 감미로운 바이올린의 선율과 샹송을 들으며 맛있는 프랑스 요리를 즐겼다. 에디트 피아프 Edit Piaf 가 불러 귀에 익은 샹송 〈장밋빛 인생 La vie en rose〉이 그토록 로맨틱하고 환상적일 수 없었다. 그날의 만찬은 낮의 루브르를 만끽한 감동과 함께 영원히 잊지 못할 추억이 되었다.

• 니콜라스 포웰, 강주현 옮김, 『'모나리자'는 원래 목욕탕에 걸려 있었다』(동아일보사, 2000), 137-38쪽 참조

# 오르세 미술관

프랑스 국립근대미술관

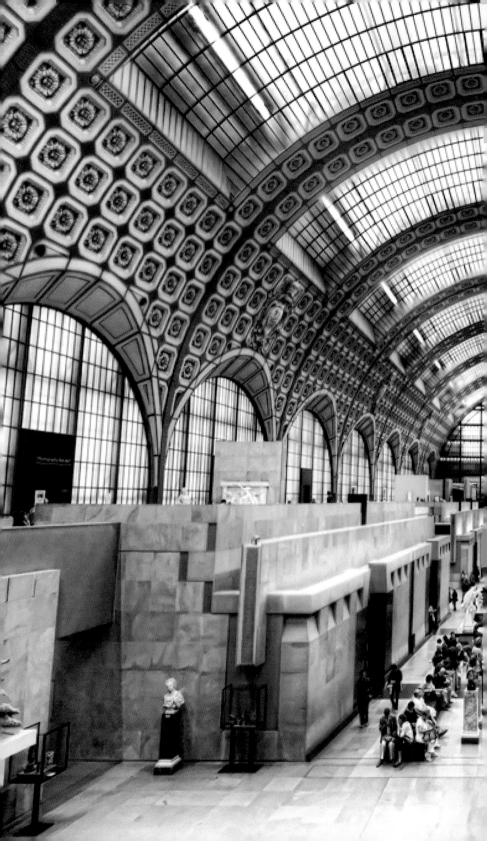

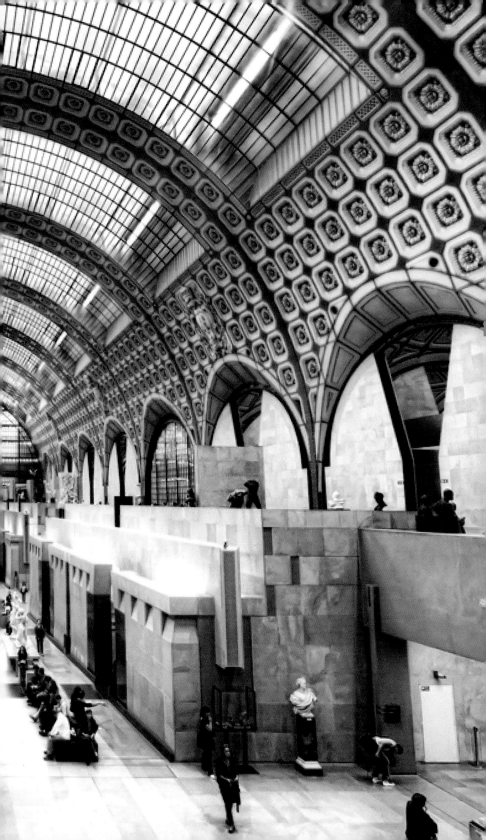

# 오르세 미술관 개관

12월 8일 화요일 아침 일찍 오르세 미술관Musée d'Orsay으로 달려가 세계 각국에서 몰려온 관광객들의 장사진 끝에 줄을 섰다. 루브르는 분위기가 장중한 데 비해 오르세는 근대의 사실주의자연주의, 인상주의, 후기인상주의, 신인상주의, 상징주의 미술로 주제가 친근하고 화사하여, 매년 700여만 명의 관람객을 불러 모아 항상 인파로 바글거린다.

1973년 조르주 퐁피두 대통령은, 1900년 파리만국박람회 당시 철도역사驛舍로 건축하여 사용하다가 1939년부터 폐역으로 방치되어 있던 건물을 국가 기념물로 지정하고 미술관으로 개조하기로 결정했다. 그 후 프랑수아 미테랑 대통령은 이탈리아 건축가 가에 아울렌티Gae Aulenti를 기용하여 그 건물을 미술관 용도로 개조했다. 그리고 죄드폼Jeu de Paume 국립미술관 등의 인상주의 회화를 비롯한 19세기의 시각예술작품들을 옮겨다가 1986년 12월 9일 오르세 미술관을 개관했다. 규모는 약 4만 5천 평방미터, 전시 작품만 4천여 점이다. 이 미술관은 1848년 2월혁명에서 1914년 제1차 세계대전 발발 전까지 프랑스 미술의 진수를 보여 주는 곳으로, 시기적으로는 루브르 박물관과 퐁피두 예술문화센터의 현대미술관을 이어 주는 프랑스 국립근대미술관이다. 차례를 기다려 오전 10시 20분경에 겨우 입장했다.

# 오르세 미술관 감상

나는 지금까지 죄드폼을 두 번, 오르세를 세 번, 이렇게 프랑스 국립 근대미술관을 모두 다섯 번 보았다. 오르세에는 좋아하는 명화들이 너무 많아 그중에서 몇 점을 선정한다는 것은 매우 어려운 일이다. 여기서는 지면 관계 상 각 미술사조의 유파별로 대표적인 작가 14명과 그들의 대표적인 작품 24점만 선정했다. 그리고 나 스스로 프랑스 근대미술사를 다시 한 번 공부하는 심정으로 나의 감상과 지식을 엮어서, 그들의 생애와 작품에 대해 정리해 본다.

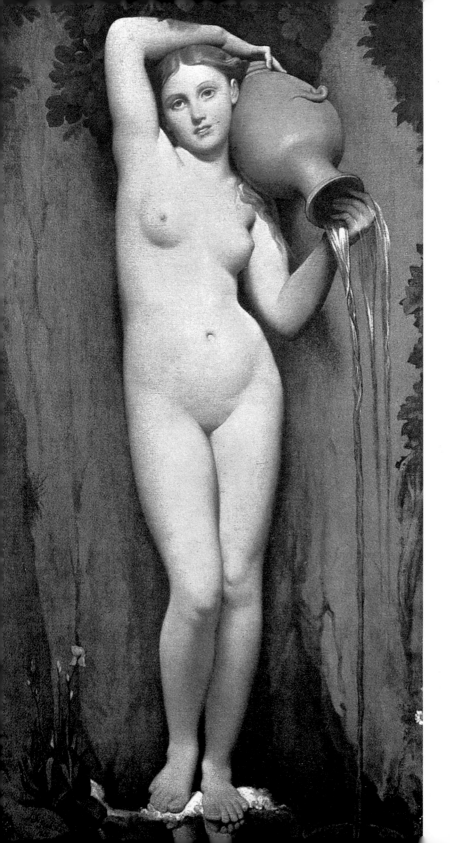

# 앵그르, 〈샘〉

**샘**의 요정인 아름다운 소녀가 물항아리를 거꾸로 들고 서서 물을 쏟고 있다. 그 맑은 물은 자연의 근원의 상징이다.

이 작품은 S자형 포즈의 부드러운 곡선, 완벽한 신체 비례, 여체의 이상적인 아름다움을 구현한 신고전주의의 거장 앵그르 Ingres, 1780~1867 만년의 걸작이다.

육감적이지만 색정적이지 않다.

048 앵그르, 〈샘〉, 1856, O/C, 163×80㎝

# 쿠르베, 〈오르낭에서의 매장〉

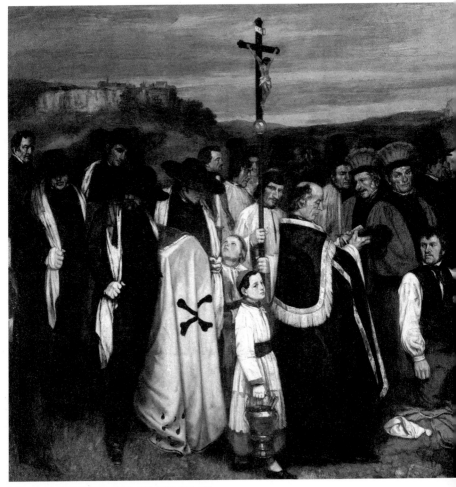

049 쿠르베, 〈오르낭에서의 매장〉, 1850, O/C, 315×668cm

# 19

세기 사실주의 미술의 거장 쿠르베가 서른한 살 때 오르낭 Onans의 고향 집에서 제작한 대작으로 '사실주의寫實主義, Realism•의 선언서' 같은 작품이다. 원제는 〈군중도群衆圖, 오르낭에서의 매장에 대한 역사적 평가〉다.

쿠르베는 어느 시골 마을의 장례식 장면을 재현하여 이름 없는 시골 사람들의 삶과 죽음을 마치 역사적 사건처럼 그렸다. 쿠르베는 "역사적으로 위대한 인물의 죽음만 슬픈 것이 아니다. 오히려 이웃의 죽음이 더 슬프다. 촌부村夫의 죽음이 영웅의 죽음보다 못하다고 볼 아무런 이유가 없다. 평범한 촌부의 일상도 그림의 소재가 될 수 있고, 거기에 역사적 의미를 부여할 수 있다"고 하면서, 이 그림에 역사화란 이름을 붙여 보수적인 심미안들에게 도발했다. 관객들은 그림의 내용이 평범한 촌부의 일상이라는 것을 알고 크게 분노했다. 그러나 사회사상가이자 비평가인 쥘 샹플뢰리 Jules Champleury, 1821~1889는 "미술이란 귀족들의 전유물이 아니다. 모든 사람에게 필수품이다"라며 쿠르베를 옹호했다.

쿠르베는 초대형 캔버스에 시골 사람들의 삶을 등신대로 담아 냈다. 이 그림에 등장하는 46명은 쿠르베의 가족들, 망자의 가족과 친지들, 마을 사람들이다. 파노라마처럼 펼쳐진 수평 구도 속에 망인의 가족과 친구들, 오르낭 마을의 사제와 복사腹事, 교회 의식 때 사제를 도와주는 소년, 시장, 치안판사, 교회당지기, 붉은색 제복을 입은 두 명의 고참 혁명 전사, 상여꾼, 무덤 파는 사람 등 모든 등장인물을 같은 비중으로 배치하고 그들의 초상을 사실적으로 그려 넣었다. 그들은 모델료도 받지 않고 장시간 모델을 서 주며 협조했고 모두 초상화처럼 정확하게 그려졌다. 그 후손들이 지금도 오르낭에 살고 있고, 이 그림 속에서 자신들의 4대조, 5대조를 짚어 낸다고 한다.

---

● **사실주의**: 19세기 중엽 프랑스에 나타난 예술운동으로 낭만주의의 지나친 주관주의와 감상적 접근에 거부감을 느껴, 실재하는 사실을 주관적으로 변형 왜곡하지 않고 객관적으로 충실하게 반영하고자 한 미술 유파. 쿠르베, 밀레

화면 오른쪽의 여인들 중에는 쿠르베의 어머니와 누이 셋이 포함되어 있는데 그들이 입고 있는 검은 상복과 왼쪽에 성직자들이 입고 있는 흰 옷은 화면 좌우에서 흑백의 대조를 이루고 있다. 중앙에는 매장을 위해 파 놓은 구덩이 주위에 성직자와 시장 등이 빙 둘러서 있고, 그 앞에 무덤 파는 인부가 무릎을 꿇고 앉아 장례식이 빨리 끝나서 자신의 역할도 빨리 끝나기만을 고대하며, 미사를 집전하는 사제를 짜증나는 표정으로 쳐다보고 있다.

이 작품은 1855년 만국박람회에 출품되었다가 거절당하고, 훗날 쿠르베의 유족들이 루브르에 기증했다. 그때 "〈매장〉을 루브르에 들이는 것은 모든 미학에 대한 부정"이라며 격렬한 반발이 있었다.

# 쿠르베, 〈화가의 아틀리에〉

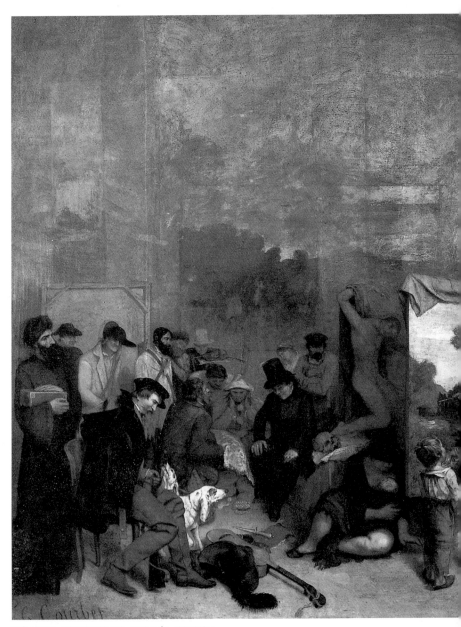

050 **쿠르베, 〈화가의 아틀리에〉**, 1855, O/C, 395×598㎝

쿠르베는 1855년 이 거대한 작품을 포함하여 열네 점의 작품을 파리 만국박람회에 제출했다가 출품을 거절당했다. 그러자 쿠르베는 박람회장 바로 건너편 몽테뉴 거리에 허름한 가건물을 짓고, 자신의 작품 43점으로 '사실주의, G. 쿠르베전'이란 이름으로 개인전을 열었다. 이는 당시 만연한 고전주의와 낭만주의 회화에 반기를 들고, 진실한 사실만을 추구하겠다는 '사실주의의 선언'이었다.

이 작품에 쿠르베가 붙인 원제목은 〈현실적인 우의寓意: 나의 7년간의 예술적 생애의 일면을 결정하는 내 아틀리에의 내부〉라는 긴 이름이었다.

화면 중앙에 쿠르베 자신이 의자에 앉아 커다란 캔버스에 그가 태어난 고향 프랑슈콩테Franche-Comté의 풍경을 그리고 있다. 그의 뒤에 화가의 뮤즈인 듯한 나체의 여인 모델이 서 있고, 화가 앞에 남루한 시골 어린이가 감탄하는 표정으로 그림을 올려다보고 있다. 이는 아카데미 회원들의 비평보다도 이 어린이의 평가가 훨씬 더 바람직하다고 하는 야유를 내포하고 있는 것이라고 한다.

화면 오른쪽에는 쿠르베의 정신적인 친구들과 경제적인 후원자들을 배치해, 예술에 대한 개인적 관심을 표현했다. 누드 모델의 뒤 조금 떨어진 곳에 앉아 쿠르베의 작업을 지켜보고 있는 인물은 쿠르베의 사실주의를 최초로 옹호한 비평가 쥘 샹플뢰리다. 그 뒤에 숄을 걸치고 서서 그림을 보고 있는 여자와 그 옆의 남자는 쿠르베가 '사교적인 미술애호가'라고 칭한 부르주아 부부, 그 뒤 맨 끝에서 주위에 아랑곳하지 않고 독서에 열중하고 있는 이는 「악의 꽃」의 시인이자 비평가인 샤를 보들레르Charles Baudelaire, 1821~1867, 더 안쪽에는 쿠르베에게 많은 영향을 끼친 무정부주의 사상가이자 사회주의 철학자 피에르조제프 프루동Pierre-Joseph Proudhon, 1809~1865, 그리고 쿠르베와 동향의 시인 막스 뷔송, 지방의 은행가로서 쿠르베의 큰 후원자이자 수

집가인 알프레드 브뤼야스Alfred Bruyas, 1821~1877 등 쿠르베에게 소중한 인물들을 모아 놓은 것이다.

화면 왼쪽에는 쿠르베가 본 당시의 비참한 사회상을 묘사해 사회적 관심을 표현했다. 캔버스 바로 뒤 화살을 맞은 성 세바스티앵의 나체 석고상은 기존의 예술 즉 아카데미즘의 죽음을 의미한다. 그 조각상 앞에서 가난한 '아일랜드 여인'이 흐트러진 자세로 앉아 아이에게 젖을 물리고 있다. 이는 당시 세계에서 가장 부유한 나라인 프랑스가, 굶주려서 국경을 넘어 들어온 수십만 명의 아일랜드 난민이 굶어 죽어 가는 참사를 방치하여 국제사회로부터 비난을 받고 있던 비참한 현실을 반영하고 있다. 그 바로 뒤의 해골을 싼 신문지는 당시 나폴레옹 3세의 시녀로 전락해 언론 본연의 생명을 잃어버린 저널리즘을, 그 뒤에서 옷감을 팔고 있는 유대인 상인은 상업 활동을, 그를 상대로 흥정하고 있는 중산모 차림의 사내는 부르주아bourgeois*를 각각 의미한다. 그들 주위에 있는 창녀, 광대, 무덤 파는 인부, 농부, 실업자 등 사회의 하층민들은 가난한 인간성의 착취를, 맨 끝에 있는 유대교 랍비와 그 안쪽의 가톨릭 신부는 종교를, 그 앞에 사냥총을 잡고 사냥개 두 마리를 데리고 무표정하게 앉아 있는 사냥꾼은 이들 빈민들을 착취해 온 폭군 나폴레옹 3세를 각각 의미하는 것이라고 한다. 그 앞 마룻바닥에 팽개쳐진 단검, 기타, 솜브레로는 낭만파 화가들이 즐겨 그리던 것으로 낭만주의 예술의 쇠퇴를 나타내고 있다고 한다.**

그러나 고전주의와 낭만주의에 길든 일반 관객들의 이 작품에 대한 반응은 비난과 조소였다. 쿠르베는 그의 작품이 신랄하게 비판을 받으면 받을수록 오히려 더 거만하고 거세게 저항하는 반응을 보였다.

---

● **부르주아**: 19세기 전반 산업혁명의 성과를 손에 쥔 도시 중산계급이 경제의 주요한 담당자가 되면서, 신분제나 문벌을 넘어 근대적 시민사회의 주역을 맡게 된 시민들
●● 다카시나 슈지, 『명화를 보는 눈』, 179-88쪽

이 작품은 그려진 지 26년 후인 1881년 쿠르베의 아틀리에에서 팔려 나 갔다가, 1920년 정부가 사들여 루브르로 들어왔다가 오르세로 넘어왔다.

**귀스타브 쿠르베** Gustave Courbet, 1819~1877 는 1819년 프랑스 동부 스위스 국경에 가까운 프랑슈콩테주州 오르낭에서 유복한 포도원 주인의 아들로 태어났다. 스무 살 때 법학을 공부하려고 파리로 나왔으나 화가가 되기로 결심하고, 스물네 살 때 아카데미 쉬스 Académie suisse 에 들어가 미술 수업을 받으면서 루브르 박물관에서 거장들의 작품을 모사했다.

쿠르베는 1844년 〈자화상〉을 살롱에 출품하여 입선했지만, 그 뒤 작품 의 비전통적인 양식 때문에 세 번이나 낙선했다. 그는 당시 프랑스 미술계에 서 세력을 떨치고 있던 고전주의의 형식적 이상과 낭만주의의 주관적 감정 을 배격하고 '현실을 있는 그대로 직시하여 묘사할 것'을 주장하면서, 자신 이 직접 보고 경험한 것만 그리겠다는 태도를 견지했다. "나는 천사를 그리 지 않는다. 천사를 본 적이 없기 때문이다"라는 그의 말은 사실주의자로서 의 투철한 신념을 드러낸 명언이다.

쿠르베는 고향인 오르낭을 각별히 사랑하여 그곳의 농부들과 서민들 의 주변 일상을 주제로 삼아 대중에게 호소력을 갖는 작품을 그렸다. 그 는 가난한 사람들의 삶에 지친 모습, 노동자의 힘겨운 모습 등 프롤레타 리아 prolétariat •의 삶을 생생하게 묘사한 역사상 최초의 '프롤레타리아 예 술가'였다.

1870년 레종도뇌르 훈장이 서훈됐으나 쿠르베는 끝내 거부하고, 스 스로 사실주의자, 사회주의자, 공화주의자임을 자처하며 철저하게 혁명 의 편에 섰다. 1870년 나폴레옹 3세의 무능한 프랑스가 프로이센과의 전

---

• **프롤레타리아**: 자신의 생산수단을 가지지 않고, 살기 위해 노동력을 팔아 생활하는 노동자

쟁 보불(普佛)전쟁에서 항복하고 굴욕적인 강화조약을 체결하자, 이에 저항하는 파리 시민들은 자치선거를 실시하여 1871년 3월 18일 인류 역사상 최초로 사회주의자와 노동자 계급을 축으로 한 혁명적 자치정부인 파리 코뮌Commune de Paris, 1871. 3. 18~5. 28을 수립했다. 그때 쿠르베는 예술위원회 의장으로 선출되어, 나폴레옹의 아우스터리츠Austerlitz 전투의 승리를 기념하며 침략과 전쟁의 무훈을 부조한 나폴레옹주의의 상징인 방돔 원주Vendôme 圓柱*의 철거를 제안하고, 코뮌은 5월 16일 그 기둥을 철거했다.

그러나 5월 21일 프로이센군과 결탁한 루이 아돌프 티에르Louis Adolphe Tiers, 1797~1877의 임시정부군이 파리로 진격하여 '피의 일주일'이란 7일간의 시가전에서 국민군 3만여 명을 학살한 끝에, 5월 28일 파리 코뮌은 72일 만에 붕괴되었다. 쿠르베는 방돔 원주의 철거를 선동했다는 죄로 체포되었다. 징역 6월과 기둥 재건 비용에 상당하는 50만 프랑을 배상하라는 판결을 선고받고, 모든 재산과 작품을 몰수당했다. 신변에 위협을 느낀 쿠르베는 1873년 스위스로 탈출하여, 1877년 그곳 레만호반에서 병사했다.

---

● **방돔 원주**: 1802년 나폴레옹의 명에 의해 궁정건축가 망사르(Jules Hardouin Mansart)의 설계로 파리 방돔 광장 중앙에 세운 기둥. 나폴레옹의 아우스터리츠 전투의 승리를 기념하여 로마 황제 트라야누스의 기념주를 본떠 세워졌다. 위 전투에서 노획한 133문의 대포를 포함해 유럽 연합군에게서 빼앗은 대포 약 1,200문의 청동 포신을 녹여서 주조했다. 기둥의 나선형 무늬에 조각가 베르제레(Pierre-Nolasque Bergeret)가 조각한 전투 장면이 양각되어 있고, 기둥의 꼭대기에 케사르(시저) 풍의 나폴레옹 동상이 세워져 있다. 1871년 파리 코뮌 때 철거되었다가 1874년 다시 세워졌다. 총 높이 43.5미터

# 밀레, 〈이삭 줍는 여인들〉

051  밀레, 〈이삭 줍는 여인들〉, 1857, O/C, 83.5x111㎝

추수가 끝난 황금빛 들판에서 세 명의 농촌 여인이 이삭을 줍고 있다. 그 당시 농촌 사회에서는 추수하면서 땅에 흘린 이삭을 주워 가져가는 것이 널리 인정된 관습이었다. 이 가난한 소작농 아낙들의 삶은 뒤에 산더미처럼 쌓인 풍요로운 곡식단과 대비되어 더욱 힘겨워 보인다. 하지만 자신들이 처한 운명을 비관하지 않고, 두 여인은 허리를 굽혀 땅에 떨어진 이삭을 묵묵히 줍고, 한 여인은 허리를 조금 펴고 자신이 주운 이삭을 간수하고 있다. 한 알의 곡식이라도 소중히 여기는 농심農心, 고난과 역경 속에서도 꿋꿋하게 살아가는 그들의 경건한 모습에서, 우리는 대지의 고마움, 노동과 땀의 소중함과 인간으로서의 존엄성까지 느끼게 된다.

# 밀레, 〈만종〉

052 **밀레, 〈만종〉**, 1857~59, O/C, 55.5×66㎝

밀레의 〈만종晩鐘〉은 아마 내가 어렸을 때 가장 처음 보았고, 또 가장 많이 본 명화일 것이다. 당시 이 그림의 조악한 복제품은 이발소, 복덕방, 상점, 학교, 식당, 가정집에 이르기까지 많이 걸려 있었다.

1979년 루브르를 처음 방문했을 때, 회화관을 거의 다 둘러봐도 밀레의 작품들을 찾을 수 없었다. 그래서 박물관 직원에게 장프랑수아 밀레가 어디 있느냐고 물었더니 몇 명의 직원은 "밀레?" 하며 팔을 벌리고 어깨를 으쓱하거나, 고개를 갸우뚱거리며 어디 있는지 모르겠다는 반응을 보였다. 3층 구석방으로 가라고 가르쳐 준 직원은 내게 일본인이냐고 물었다. 밀레 전시실을 힘들여 찾아가니, 〈만종〉, 〈이삭 줍는 여인들〉, 〈양 치는 소녀〉 등 밀레의 대표작 앞에 10여 명의 일본인들이 있었다. 한국인들이 〈만종〉을 좋아하게 된 것은, 천황에게 일본인들을 순종시키기 위해 일제가 널리 보급한 이 그림이 일제강점기에 식민지 교육을 통해 우리에게 소개되었기 때문일 것이다.

저녁놀이 드리워진 들판에서 감자를 수확하던 농부 내외가 멀리 마을 교회당에서 울리는 종소리에 잠시 일손을 멈춘다. 농부는 모자를 벗고 아내는 두 손을 모아 "은총이 가득하신 마리아님, 기뻐하소서…"라며 삼종기도아침, 정오, 저녁에 세 번씩 치는 종소리[三鐘]에 맞춰 드리는 기도를 바치고 있다. 그들의 삶은 비록 고달프지만, 그들은 항상 하느님께

감사하는 마음으로 삶을 성실하게 살아가고 있다. 이 그림은 '농민 화가' 밀레가 독실한 신앙심과 노동의 신성함, 장엄한 대지의 숭고함과 인간의 엄숙한 존엄성을 가장 잘 표현한 그의 대표작으로, 보는 이에게 경건한 신앙심과 종교적 감동을 불러일으킨다.

이 그림을 그릴 당시 밀레는 물감을 살 돈조차 없는 가난한 화가였다. 이를 보다 못한 화상 아르투르 스테반스가 그림을 인수하는 조건으로 1천 프랑을 지원했다. 그 후 이 그림은 벨기에로 팔려 갔다가 다시 프랑스로 돌아와 1889년 경매에서 미국예술가협회에 58만 프랑에 팔려 나갔다. 그 이듬해 루브르 백화점 주인 알프레드 쇼샤르 Alfred Chauchard가 거금 80만 프랑에 되사들여 프랑스로 돌아오게 되었다. 그가 죽은 후 1906년 루브르에 유증되었다.

장프랑수아 밀레 Jean-Françoise Millet, 1814~1875는 노르망디의 그레빌에서 신앙심 깊은 중농의 아들로 태어나 열아홉 살 때부터 셰르부르 Cherbourg에서 그림 공부를 하였다. 스물세 살 때 장학금을 받고 파리로 나가 역사화가 폴 들라로슈 Paul Delaroche, 1797~1856의 제자로 입문해 미술 수업을 받았다. 그 이듬해인 1838년 파리의 국립미술학교인 에콜 데 보자르 Ecole des Beaux-Arts에 입학하고, 1840년 첫 작품인 〈초상화〉로 살롱전에 입선했다. 1844년 파리에서 혹독한 궁핍 속에 첫 아내와 사별한 후, 1849년 새로 꾸린 가정을 이끌고 파리의 광란한 분위기와 혼돈을 피해 풍광 좋은 바르비종 Barvizon으로 이주했다. 밀레는 그곳에서 직접 농사를 짓고 가난한 삶을 체험하면서, 가난한 기층 농민들의 생활상과 주변의 자연 풍경을 자연주의 自然主義, Naturalism* 정신에 입각해 사실적으로 그렸다. 카미유 코로 Camille Corot, 1796~1875, 나르시스 디아즈 Narcisse Diaz de Peña, 1808~1876, 테오도르 루소 Théodore Rousseau, 1812~1867,

---

● **자연주의 미술**: 이상주의에 대한 반발로 대자연의 신비와 평화로운 농촌 풍경을 보이는 그대로 충실하게 묘사하려고 한 미술양식. 밀레, 코로

샤를 도비니 Charles Daubigny, 1817~1878 등과 친교를 맺고, 그들과 함께 바르비종파**를 창립하여 그 파의 대표적 화가로 활동했다.

밀레는 독실한 기독교 신앙을 바탕으로 농민들의 고달픈 삶을 진지하게 관찰하고 그들의 정직하고 소박한 일상을 사실적으로 그려, 노동의 신성함과 인간의 존엄을 표현했다. 풍부한 정서가 담긴 목가풍의 작품에는 잔잔한 평화가 흐르며 우수에 찬 분위기가 감돈다. 그러나 가난과 고통의 솔직한 묘사와 휴머니즘의 표현은 당시 보수적인 비평가들로부터 사회주의자 아니냐는 성토의 대상이 되었고, 정치적으로는 의혹의 대상이 되었다. 그럼에도 불구하고 어딘지 모르게 종교적 감동을 자아내는 밀레의 작품은 만년에 이르러 그 진가를 인정받아 대중으로부터 폭발적인 사랑을 받게 된다.

밀레는 1860년경부터 명성을 얻기 시작하여 1868년에는 레종 도뇌르 훈장을 받고, 1870년 파리 살롱의 심사위원으로 위촉되는 등 만년에 화가로서의 영광을 누렸다.

●● **바르비종파**: 19세기 중반 파리 교외 퐁텐블로 숲 어귀에 있는 작은 마을 바르비종에서 활동했던 일군의 프랑스 풍경화가들. 밀레, 코로, 디아즈, 테오도르 루소, 도비니, 콩스탕 트루아용(Constant Troyon, 1810~1865), 쥘 뒤프레(Jules Dupré, 1811~1889)

# 마네, 〈풀밭 위의 점심〉

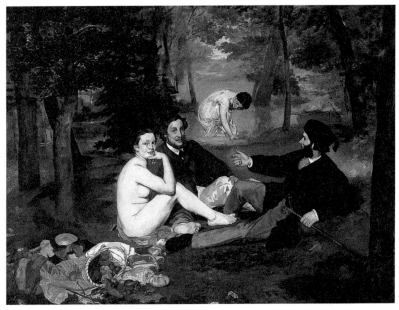

053 마네, 〈풀밭 위의 점심〉, 1863, O/C, 208×264.5㎝

**밝**은 대낮에 호젓한 숲속에서 한 여자가 완전히 벌거벗고 앉아 관객을 빤히 쳐다보고 있다. 그녀의 맞은편과 뒤쪽에는 마네 특유의 검은색 정장을 깔끔하게 차려입은 두 남자가 앉아 있고, 그들 뒤에 속옷 바람의 여인이 다리를 물에 담근 채 엎드려서 몸을 씻고 있다.

마네는 이 그림을 1863년 '살롱전'에 〈목욕〉이란 제목으로 출품했다가 낙선했다. 당시 살롱전은 미술가들의 유일한 등용문이었는데, 보수적인 아카데미파의 심사위원들은 시대정신을 읽지 못하고 그들만의 양식을 고수하며 혁신적인 새로운 회화가 발붙이지 못하도록 배제하고 있었다. 그들의 심사는 매우 엄격하여 출품작의 거의 4분의 3인 3천 점 이상의 작품

이 낙선되었다. 심사위원들의 편견과 모순으로 가득 찬 살롱전에 대한 원성이 높아지자, 나폴레옹 3세는 살롱 개막 직전에 회장 會場을 찾아와 낙선 작품을 돌아본 후, 낙선 작품만 모아 전시회를 열어 일반 대중의 평가를 받도록 하라고 조치했다. 그렇게 하여 1863년 5월 15일 낙선 작품 1,200여 점이 출품된 이른바 '낙선전 落選展 Salon des Refusés'이라는 역사적 전시회가 열리게 되었다.

낙선전에 〈풀밭 위의 점심〉이 발표되자 파리 화단은 발칵 뒤집혔다. 사람들은 이 '외설적이고 불경스러운' 작품에 대해 경악을 넘어 분노했다. 관객들은 "발가벗고 앉아 관객을 이처럼 뻔뻔스럽게 쳐다볼 수 있는 여성은 아마 매춘부밖에 없을 것이다. 어떻게 벌건 대낮에 야외에서 신사들이 매춘부들과 이렇게 난잡하게 놀아날 수 있느냐"면서 매우 분개했다.

그 전에도 여인의 누드화는 있었다. 전통적으로 누드란 신화 속의 여신들이나 역사 속의 주인공들을 아름답게 그려 이상화한 여체의 상징이었다. 그러나 이 그림은 현세에 실존하는 여인을 누드로 그렸을 뿐만 아니라, 도회의 부유한 신사들이 돈 주고 산 매춘부들을 데리고 즐기는 장면을 그린 것이라 해서 더욱 격렬한 비난을 받았다. 그러나 마네는 이 작품을 통하여 겉으로는 근엄한 척하면서 속은 경박한 속물 근성으로 가득 찬 당시 부르주아들의 위장된 도덕성을 신랄하게 비판했다.

마네는 입체감을 나타내는 명암법과 원근법에 의해 3차원의 세계를 표현하고자 한 전통적인 기법을 부정하고, 2차원적 표현을 강조하여 작품을 오히려 납작하게 평면화함으로써 인상주의의 탄생을 예고했다.

사실 이 그림의 나부는 빅토린 뫼랑이라는 직업모델을, 정장을 한 중앙의 사내는 자신의 동생 귀스타브 마네를, 학생 모자를 쓴 오른쪽의 사내는 후에 마네의 매제가 되는 네덜란드 출신의 조각가 페르디낭 렌호프 Ferdinant Leenhoff를 기용해서 그린 것이라고 한다.

# 마네, 〈올랭피아〉

054  마네, 〈**올랭피아**〉, 1863, O/C, 130.5×190㎝

서양미술사상 이 그림처럼 커다란 소동을 일으킨 작품은 아마 없을
것이다. 발가벗은 여자가 침대에 비스듬히 누워 부끄러운 줄도 모
르고 관객을 쏘아보고 있다. 게다가 이 여인은 완전히 벌거벗었으면서도 머
리에 빨간 리본을 달고 목에는 까만 벨벳 끈을 둘렀으며, 놋쇠 팔찌를 끼고
낡은 실내화를 신고 있다. 목에 두른 벨벳 끈은 당시 카바레 무희나 매춘부
들이 애용하던 장식으로 손님에게 팔려 가는 사치스러운 물건임을 암시하
는 것이고, 그 밖의 장식품들도 그녀의 천박한 사회적 신분을 암시하고 있

다. 뿐만 아니라 〈올랭피아 Olympia〉라는 그림의 제목은 당시 창녀 사회나 문학작품에서 매춘부들이 가장 흔하게 사용하는 이름이었다. 흑인 하녀가 들고 있는 꽃다발도 지금 그녀의 고객이 옆방에서 대기하고 있음을 암시하고, 여인의 발치에 웅크리고 있는 검은 고양이는 성적 욕구를 자극하는 관능적 유혹의 상징으로 보인다. 올랭피아의 밝은 크림색 살결과 흑인 하녀, 검은 고양이, 어두운 배경은 뚜렷한 흑백 대비를 이루고 있어서, 마치 올랭피아가 검은 배경 속에서 튀어나오는 것처럼 표현되어 있다.

또한 이 여인은 이상적인 팔등신 미인도 아닌 데다가 정면을 빤히 응시하고 있는 자세도 뻔뻔스럽고, 왼손을 펴서 음부를 지그시 누르고 있는 모습도 음탕해 보인다. 아무튼 이 그림은 이래저래 꼼짝없이 천박한 매춘부를 그린 작품으로 여겨질 수밖에 없었다.

1865년 이 그림이 살롱전에 입선하여 전시되었을 때, 우아하게 정장을 차려입고 점잔 빼며 전시장에 입장한 관객들은 "우리가 지금 이 창녀의 고객이란 말인가?"라면서 분통을 터뜨리고 야유와 욕설을 퍼부었다. 흥분한 어느 관중은 그림을 찢어 버리려고 지팡이를 휘둘렀다. 주최 측은 이 그림을 보호하기 위해 맨 마지막 전시실의 문 위 눈에 잘 띄지 않는 어두운 벽에 옮겨다 걸었다. 신문들도 일제히 비난을 퍼부으며, 임산부와 양가의 처녀는 입장을 금지시켜야 한다고 선동했다. 그러나 소설가 에밀 졸라는 극렬한 비난에 맞서, "우리의 다음 세대는 마네 앞에서 감격할 것이다. … 〈풀밭 위의 점심〉과 〈올랭피아〉는 장차 당연히 루브르 박물관에 수장될 것이다"라면서 마네를 옹호했다.

나부가 누워서 관객을 바라보고 있는 〈올랭피아〉의 구도는 티치아노의 〈우르비노의 비너스〉[169]를 비롯하여 고야의 〈벌거벗은 마하〉[205] 등 이전에도 더러 있었다. 바로 2년 전인 1863년 〈풀밭 위의 점심〉이 낙선된 그 살롱전에 〈올랭피아〉보다 훨씬 더 관능적이고 퇴폐적인 알렉상드르 카바넬 Alexandre

Cabanel, 1823~1889의 〈비너스의 탄생〉이 입선하여 전시됐다. 그때 비평가들은 갈채를 보냈고, 나폴레옹 3세는 그 그림을 정부가 사들이도록 했다. 그러나 비너스는 신화의 주인공으로 '환상 속의 여인'이었지, 이 그림에서와 같이 '현실의 여인'은 아니었다.

일본의 서양미술사학자 다카시나 슈지高階秀爾, 1932~는 "벌거벗은 여자가 비너스이거나 어떤 우의였다면 시민들은 안심하고 갈채를 보냈을 것이다. 마네의 '죄'는 벗은 여자를 그렸다는 것보다도, 벗은 여자를 가리고 있던 '위장偶裝'을 걷어 낸 점이었다. 이때 나부를 가리고 있던 '위장'이라는 것은 물론 사회적인 약속이며 화가와 감상자 사이의 암묵적인 양해였다. 화가는 '비너스'를 방패막이로 삼아 관능적인 나부를 그리고, 시민들은 그 표면상의 구실을 받아들임으로써 마음 놓고 나부를 감상할 수 있었다"•고 했다. 즉, 마네가 격렬한 비난을 받게 된 이유는 나부를 그렸기 때문이 아니라, '밤의 꽃'인 매춘부를 그려 부르주아들이 덮고 싶었던 매춘의 세계를 폭로하여, 당시의 사회적 성적 관습에 대해 도전했기 때문이라는 것이다.

마네는 그림 속의 벌거벗은 여자가 비너스인지 아닌지를 따지는 것은 무의미하다, 벌거벗은 여자라도 비너스는 용인되고 현실의 여인은 안 된다는 거짓된 가면을 벗고, 있는 그대로의 현실을 직시하자고 했다. 이런 마네의 시각은 그 당시로서는 가히 혁명적인 것이었다. 마네는 자신이 혁명가로 불리기를 원치 않았지만, 이 그림은 분명 프랑스 미술에 있어서 들라크루아와 쿠르베에 이은 세 번째 혁명이었다.

〈풀밭 위의 점심〉과 〈올랭피아〉의 나부는 매춘부가 아니라, 마네가 역사화가로 유명한 토마 쿠튀르Thomas Couture, 1815~1879 문하에서 미술 수업을 받을 때 그 화실에서 만난 빅토린 뫼랑Victorine Meurent, 1844~1927이라는 직업모델

---

• 다카시나 슈지, 신미원 옮김, 『예술과 패트런』(눌와, 2003), 153쪽

이었다. 그녀는 이 그림 외에도 〈거리의 여가수〉1862, 〈투우사 의상을 입은 빅토린〉1862, 〈철로〉1872 등 1862년부터 1874년 사이의 마네의 많은 작품의 단골 모델이 되었다. 강렬한 눈매를 가지고 있는 뫼랑은 세상에 대해 냉소적이고 반항적인 태도를 지니고 있었다고 한다. 이 그림에서도 관람자를 뚫어질 듯 쏘아보며 오히려 '관람자를 관람'하고 있는 그녀의 당돌한 눈길은 당당하기 이를 데 없다. 뫼랑은 그 후 그림을 배워 1870년대에는 당대 예술가들과 어깨를 나란히 하는 화가의 반열에 오르고, 1876년에는 〈자화상〉으로 살롱전에도 입선했다.

말썽 많던 〈올랭피아〉는 마네가 사망한 후 1890년 모네가 주동하여 거둔 기금으로 마네의 부인에게서 사들여 정부에 기증했다.

**에두아르 마네** Édouard Manet, 1832~1883는 파리에서 부유한 법무부 고관과, 스웨덴 왕세자 샤를 베르나도트현 스웨덴 왕조의 시조의 손녀이자 외교관의 딸 사이에서 출생했다. 집안에서는 마네가 법조인으로 출세하기를 바라다가 화가를 지망하자 맹렬하게 반대했다. 그러나 우여곡절 끝에 열여덟 살 때인 1850년 쿠튀르의 아틀리에에 들어가 6년간 미술 수업을 받으며 루브르 박물관의 걸작들을 모사했다. 1853~56년 독일, 이탈리아, 네덜란드 등을 여행하며 할스Frans Hals, 1581?~1666, 벨라스케스, 고야 등의 명화를 모사하고 그들의 영향을 받았다.

마네는 제도권에서 인정받기 위해 관전官展인 살롱전에만 출품했고, 1861년 처음으로 입선했다. 그러나 1863년 〈풀밭 위의 점심〉이 낙선전에서 소동을 일으킨 데 이어 1865년 〈올랭피아〉가 살롱전에서 연거푸 물의를 일으키자, 마네의 주변에는 그의 이념에 동조하는 카미유 피사로Camille Pissarro,

055 마네, 〈피리 부는 소년〉(부분), 1866, O/C, 전폭 161×97cm, 오르세 미술관

1830~1903 ·모네·르누아르·세잔·시슬레·기요맹·바지유 같은 진보적인 젊은 화가들과 조각가, 에밀 졸라 등의 평론가, 소설가, 시인, 음악가, 사진작가들이 모여들었고 마네는 그들의 리더가 되었다. 그들은 1866년부터 몽마르트르 바티뇰 Batignolles 대로에 있는 '카페 게르부아 Café Guerbois'에서 매주 한 번씩 모임을 갖고 새로운 예술에 관하여 토론했다. 이른바 그 '바티뇰 그룹'이 인상주의 印象主義, Impressionism● 탄생의 계기가 되자, 이들의 맏형 격인 마네는 항상 인상주의자와 한 동아리로 여겨졌고 훗날 '인상주의의 아버지'라 불리게 된다.

1865년 마네는 사회의 비난과 조소를 견디다 못해, 그에게 많은 영향을 끼친 벨라스케스와 고야의 나라 에스파냐로 잠시 피신하여 프라도 미술관에서 그들의 작품을 연구했다. 1866년 마네는 〈피리 부는 소년〉055을 살롱전에 출품했다가 낙선하는 수모를 당했다.

마네는 자신이 인상주의자와 동일시되는 것을 싫어해서 인상주의 화가들과는 거리를 두고 지냈다. 1874년 제1회 인상주의전을 개최할 때 모네와 드가가 참가를 간청했으나 거절하고, 그 후에도 출품하지 않았다. 1881년에는 레종도뇌르 훈장을 받았으나 때늦은 서훈에 냉소적이었다고 한다.

마네는 만년에 매독 3기와 다리 류머티스로 고생하면서도 최후의 걸작 〈폴리 베르제르의 술집〉056을 완성하여 살롱에서 대성공을 거두었다. 1883년 왼쪽 다리에 괴저 壞疽가 생겨서 잘라 내고 그 후유증으로 고생하다가, 쉰한 살로 길지 않은 생애를 마감하고 팡테옹에 안장되었다.

마네가 수행한 역사적 역할은 쿠르베보다 훨씬 컸다. 쿠르베는 혁명적 사

---

● **인상주의 미술**: 19세기 후반 20세기 초 프랑스를 중심으로 모든 전통적인 회화 기법을 거부하고, 야외로 나가 태양의 직사광선 아래 빛에 의해 시시각각으로 변하는 자연의 순간적 모습을 포착하려고 한 미술양식. 모네, 드가, 피사로, 르누아르, 시슬레, 카유보트, 모리조, 기요맹

056 마네, 〈폴리 베르제르의 술집〉, 1881~82, O/C, 96×130㎝, 런던 코톨드 갤러리

상가이자 급진적 반역자이기는 했으나 혁명적인 화가는 아니었다. 그의 작품의 표현 기법은 여전히 전통을 벗어나지 못했다. 그러나 마네는 세련된 도시인으로서 사교계나 상류 시민계급과의 교제를 즐기는 멋쟁이였으며, 자신이 혁명가로 불리는 것을 원치 않았지만 그의 작품은 분명 전통과의 단절을 보여 주는 혁명적인 것이었다. 마네에 대해서는 '혁명적'이라는 표현과 '비열한 부르주아'라는 표현이 동시에 따라다녔다. 이는 마네가 화가로서는 그토록 혁신적이었으나 반면 인간으로서는 지극히 보수적이어서, 보·혁 양쪽에서 모두 그에게 곱지 않은 시선을 보냈기 때문이었다.●

----

● 다카시나 슈지, 『명화를 보는 눈』, 188, 199~200쪽 참조

# 드가, 〈무대 위의 무희〉

057 드가, 〈무대 위의 무희〉, 1878, 파스텔/모노타이프, 60×44cm

오르세 미술관 3층의 한 작은 전시실은 아주 어둡게 조명되어 있다. 조명의 빛과 열에 의해 파스텔화가 훼손될 것을 염려해서 그런 것이라고 한다. 그 방에는 드가의 주옥 같은 파스텔화들이 많이 전시되어 있는데, 그중에서도 〈무대 위의 무희 스타 발레리나〉057가 단연 압권이다.

아름다운 프리마 발레리나가 무대 위에서 스포트라이트를 받으면서 환상적인 동작으로 우아하게 독무獨舞를 추고 있다. 이 그림은 높은 특별석에서 무대를 내려다보며 관람하는 구도로, 빠르게 움직이는 무희의 한순간을 포착하여 그린 것이다. 주인공은 무대 조명을 받아 한층 돋보이고, 커튼에 가려진 남자와 그 밖의 무희들은 마치 배경의 한 요소처럼 자유분방하고 거친 필치로 간략하게 묘사되어 있다. 조명의 빛과 그늘의 명암 대비, 흰색 의상과 검은색 목끈의 흑백 대비, 움직이는 인체의 운동감과 역동적이고 환상적인 모습, 반투명한 발레 의상 속에서 선명하게 드러나는 발레리나의 다리 묘사가 일품이다.

이 그림은 1877년 인상주의전에 출품되어 큰 호평을 받았다. 인상주의 작품만 높은 가격에 구입하여 가난한 동료 화가들을 재정적으로 후원한 유복한 인상주의 화가 귀스타브 카이유보트Gustave Caillebotte, 1848~1894가 구입하여 수장하다가 1894년 루브르에 유증遺贈했다.

에드가 드가 Edgar Degas, 1834~1917는 1834년 파리의 부유한 은행가 집안
에서 장남으로 태어나 파리대학 법학부에 진학했으나 곧 학업을 포기하
고 미술로 전향했다. 스무 살 때인 1854년 앵그르의 제자 루이 라모트 Louis
Lamothes에게서 가르침을 받고, 1855년 그의 소개로 파리의 국립미술학교
에 입학했으나 곧 자퇴했다. 1856~59년 이탈리아 로마와 피렌체에서 르네
상스 미술에 심취해 고전 미술을 연구했다.

드가는 자연광선의 변화에 매료되어 옥외로 나간 다른 인상주의 화가
들과는 달리 풍경화에는 전혀 흥미가 없었다. 실내의 채광과 인공 조명 아
래서 빠르게 움직이는 인체의 동작을 순간적으로 포착한 그림을 그렸다.
음악과 발레 마니아였고 열렬한 경마 팬이었던 그는 특히 발레의 운동성
에 착안하여 〈댄스 레슨〉058● 등 다양한 포즈의 발레리나를 즐겨 그렸다.
그는 움직이는 인체를 그린 소묘의 대가로서 명확한 윤곽선을 강조했다.
그런 면에서 드가는 인상주의보다는 사실주의에 더 가까운 화가라고 할
수 있다. 초상화, 목욕하는 여인, 세탁하는 여인, 다림질하는 여인, 카페,
가수, 교향악단, 경주마와 기수 등 도시의 일상생활을 소재로 때로는 신
선하고 차분한, 때로는 화려한 색채의 그림을 그렸다.

드가는 1863년부터 마네를 만나 카페 게르부아의 모임에 참가하고, 1874년
부터 1886년까지 여덟 번 열린 인상주의전에 일곱 번이나 출품한 인상주의
화가다. 그러나 제도권에의 미련을 버리지 못해 1865~70년 고전적인 그림을
살롱전에 계속 출품했다가 번번이 낙선하고 더 이상 출품하지 않기로 한다.
그는 분명 인상주의자자면서도 인상주의자라 불리는 것을 싫어했고, 자신은
사실주의자라고 주장했다.

---

● 발레를 지도하고 있는 교사는 프랑스 무용가 겸 안무가 쥘 페로(Jules Perrot, 1810~1892)다.

058 드가, 〈댄스 레슨〉, 1873~75, O/C, 85×75cm, 오르세 미술관

이지적이지만 소심하고 괴팍한 성격으로 매사에 까다로웠던 드가는 자의식이 강하고 대인기피증이 있어, 지인들과 연락을 끊고 외롭게 지냈다. 그의 유일한 친구는 미국 출신의 여류화가 메리 커셋 Mary Cassett, 1845~1926 뿐이었다. 그러나 둘은 서로 거리를 두고 교유하여 결실을 맺지 못했다. 드가는 평생 독신으로 고독하게 지내며 만년에는 시력이 나빠지자 파스텔화에 전념하고, 1898년 시력을 거의 상실하자 평면회화를 포기하고 조각으로 전향했다.

# 모네, 〈양산을 쓴 여인〉

059 모네, 〈양산을 쓴 여인〉, 1886, O/C, 131×88㎝

18 86년 모네는 〈양산을 쓴 여인〉이라는 그림 두 점을 그렸다. 하나는 여인이 오른쪽을 향하여 서 있는 것이고, 다른 하나는 왼쪽을 향해서 서 있는 것이다.

왼쪽을 바라보는 〈양산을 쓴 여인〉[059]은 흰 구름이 뜬 파란 하늘을 배경으로 언덕 위 초록색 풀밭에 흰 드레스 차림으로 상큼하게 서 있다. 여인은 초록색 양산을 들고 밀짚모자를 살짝 감싼 푸른 스카프를 싱그러운 바람에 나부끼며 먼 곳을 바라보고 서 있다. 그녀는 방금 하늘에서 내려온 선녀인 듯 전신이 마치 공중에 떠 있는 것처럼 보이고, 하늘에서는 눈부신 햇빛이 홍수처럼 쏟아져 내린다.

모네는 이 작품에서 눈부신 햇빛을 화면 가득히 묘사하면서, 양산으로 인해 만들어지는 그늘과 빛의 작용을 표현하려고 했다. 역광 속에 들어 있는 여인의 실루엣은 대충 그려져 형상이 분명치 않고, 얼굴 생김새는 이목구비조차 묘사되어 있지 않다. 이 작품은 모네가 알리스 오슈데 Alice Hoschedé 부인의 딸 쉬잔을 모델로 하여 그린 것이다. 얼굴을 그리지 않은 것은, 모든 것을 빛으로 환원시킴으로써 대상의 형태를 희생시키는 인상주의의 절정에 다다른 이 작품에서는 어쩌면 당연한 일이었을 것이다.

모네가 카미유 동시외 Camille Doncieux, 1847~1879를 처음 만난 것은 1865년, 모네가 스물다섯, 카미유가 열여덟일 때였다. 그들은 화가와 모델로 만나 곧 사랑에 빠져 이내 동거에 들어갔으나, 모네 가족들의 반대로 결혼하지 못한 채 1867년 장남 장을 출산했다. 1870년 프랑스·프로이센 간에 전쟁이 터질 조짐을 보이자, 모네는 군 징집을 늦추기 위해 카미유와 정식으로 결혼하고, 런던으로 피난을 가서 전쟁이 끝난 다음 해에 파리로 돌아왔다.

모네는 카미유와 함께 사는 9년 동안 아내를 모델로 수많은 그림을 그렸다. 반대하는 결혼 때문에 아버지로부터 받던 재정적 지원이 끊어지자, 양

060  모네, 〈파라솔을 쓴 여인과 아이〉, 1875, O/C, 100×81㎝, 워싱턴 국립미술관

식이 떨어지고 불도 지피지 못하고, 물감 살 돈이 없어 작업을 중단한 일이
여러 번 있었다. 곤궁한 모네는 좀 여유 있는 동료 화가 르누아르나 마네에
게 도움을 청해 여러 번 도움을 받았다. 카미유는 그렇게 고생만 하다가 차
남 미셸을 출산한 후 극도로 몸이 허약해져, 1879년 서른둘의 젊은 나이에

자궁암으로 사망했다.

모네는 1875년 이 그림과 같은 구도의 그림 한 점을 그린 적이 있다. 〈파라솔을 쓴 여인과 아이〉[060] 워싱턴 국립미술관 라는 그림이다. 흰 드레스를 입고 양산을 쓴 여인이 파란 하늘을 배경으로 초록색 풀밭에 서 있고, 왼쪽에 어린 사내아이가 서 있다. 모네가 아내 카미유와 아들 장을 모델로 하여 그린 것이다. 여기서도 카미유가 입고 있는 흰 드레스는 양산으로 그늘져 남보랏빛으로 묘사되어 있다. 베일로 가렸지만 아름다운 얼굴이 보이는 카미유가 언덕 위에서 모네를 내려다보고 있다.

그로부터 4년 후 카미유는 세상을 떠났다. 그리고 다시 7년이 지난 후 모네 그 자리에 쉬잔을 세워 놓고 같은 구도로 그림을 그렸다.[059] 모네는 쉬잔을 그릴 때 카미유를 떠올렸을 것이다. 그는 쉬잔의 모습 속에 투영된 아내의 그림자를 쉽게 지우지 못했을 것이다. 그래서 모델의 얼굴 모습을 그리지 않았던 것일까? 모네는 아내를 향한 자신의 사랑을 이렇게라도 표현하고 싶었던 것 아닐까?

모네는 1875년경 벨기에 출신의 부유한 미술품 수집가 에르네스 오슈데 Ernest Hoschedé의 요청으로 그의 저택 대연회장에 풍경화를 그리면서 부인 알리스와 불륜에 빠졌다. 1870년대 후반에 불어닥친 불황으로 1877년 에르네스가 파산하여 자살을 기도했다가 벨기에로 도망가 버린 후, 다급해진 알리스는 1878년 2남 4녀를 데리고 베퇴유의 모네의 집으로 들어와 합류했다. 알리스는 죽어 가는 카미유를 정성껏 간호했고 모네의 아들 둘도 양육했다. 모네는 카미유가 죽은 뒤 13년 만인 1892년 알리스와 정식으로 재혼했다.

클로드 모네 Claude Monet, 1840~1926는 1840년 파리의 식료품점 아들로 태어나 다섯 살 때 일가족이 전부 노르망디에 있는 항구도시 르아브르 Le

Havre로 이주했다. 열여덟 살 때 바다 풍경화로 유명한 외광파* 화가 외젠 부댕 Eugène Louis Boudin, 1824~1898의 문하에 들어가, 외광 묘사에 대한 초보적인 화법을 배우고 곧 옥외에서 그림을 그렸다. 열아홉 살 때인 1859년 파리로 나가 파리의 국립미술학교에 지원했다가 떨어지고 아카데미 쉬스에 들어가 피사로와 사귀었다. 1862년 파리 국립미술학교의 교사인 샤를 글레르 Charles Gleyre, 1808~1874의 아틀리에에서 르누아르, 알프레드 시슬레 Alfred Sisley, 1839~1899, 장프레데리크 바지유 Jean-Frédéric Bazille, 1841~1870와 사귀며 공부했다. 초기에는 인물화를 그렸으나, 점차 밝은 야외에서 빛과 대기의 효과를 의식적으로 표현하는 풍경화를 그렸다. 1860년대 후반부터 모네는 위 동료 화가들과 인상주의 그룹을 결성하여 최초로 순수한 인상주의 작품들을 제작해 내기 시작했다. 그 시기인 1867년 아내 카미유를 모델로 초기의 대작 〈정원의 여인들〉[061] 오르세 미술관을 그려 살롱에 출품하였으나 낙선했다.

모네는 밝은 색 옷을 잘 차려입은 여인들이 정원에서 꽃을 꺾으며 놀고 있는 이 화사한 그림을 그리면서 카미유에 대한 지극한 사랑과 행복한 마음을 담았지만, 당시 모네는 먹을 것과 땔감이 떨어져

• **외광파**(外光派): 19세기 프랑스 회화에서 아틀리에의 인공 조명을 거부하고 실외의 공기와 자연광선에 의한 회화적 효과를 표현하기 위해 야외에서 그림을 그린 화가들

061 모네, 〈정원의 여인들〉, 1867, O/C, 256×208cm, 오르세 미술관

극한적인 궁핍에 시달리고 있었다. 여유 있는 동료 화가 바지유가 보다 못해 그 그림을 매월 50프랑씩 50개월 할부로 2,500프랑에 사 주었다. 그러나 바지유는 불과 3년 후인 1870년 프랑스·프로이센전쟁에 나가 전사했다. 모네는 그의 그림을 생소하게 여긴 대중의 몰이해로 궁핍한 생활에 시달리며 고생을 했다.

모네 일파는 중간색을 표현하고 싶을 때에는 팔레트 위에서 물감을 섞지 않고 섞어야 할 색을 따로 따로 작은 터치로 캔버스 위에 병치並置했다. 그리하여 조금 떨어져서 보면 '시각 혼합'으로 전체가 하나로 섞여 보이며 밝기가 유지되는 '색채 분할'의 기법으로 그림을 그렸다. 1874년 화가·조각가·판화가·무명예술가협회전에 〈인상, 해돋이〉[118] 마르모탕 미술관를 출품하여 '인상주의'라는 미술 유파 작명의 계기가 되었다. 그는 인상주의 기법을 창안하여 인상주의 전시회를 이끌며 점차 그 유파의 대표적 지도자가 되었다.

모네는 1871년부터 일본의 다색판화 우키요에에 매료되어 광적으로 수집하면서 자포니슴에 경도되었다. 모네는 1872~78년 아르장퇴유Argenteuil, 1878~81년 베퇴유Véthueil, 1881~83년 푸아시Poissy 시절을 거쳐, 1883년 파리에서 84킬로미터 떨어진 지베르니에 농가를 사들여 그곳으로 이사했다. 1890년 집 건너편 과수원의 늪지대를 사들이고 엡트강 지천의 물줄기를 돌려서 넓은 연못을 만들고 수련을 심어 가꿨다. 그리고는 1899년부터 연못에 떠 있는 수련을 그리는 데 몰두해 죽을 때까지 27년 동안 300여 점의 수련을 그렸다. 1893년 〈루앙 대성당〉 연작을 그리고 1889년 이후 개인전마다 성공하여 만년에는 부와 명예를 누렸다.

평생 빛을 추구하며 "죽음보다 어둠이 더 두렵다"고 말하던 '빛의 화가' 모네는 1922년 백내장으로 두 눈의 시력을 잃었다가, 1923년 수술을 받고 부분적으로 시력을 회복했다. 골초였던 그는 1926년 여든여섯에 폐암으로 세상을 떠날 때까지 오랑주리의 벽화[110]를 손질했다.

# 르누아르, 〈물랭 드 라 갈레트의 무도회〉

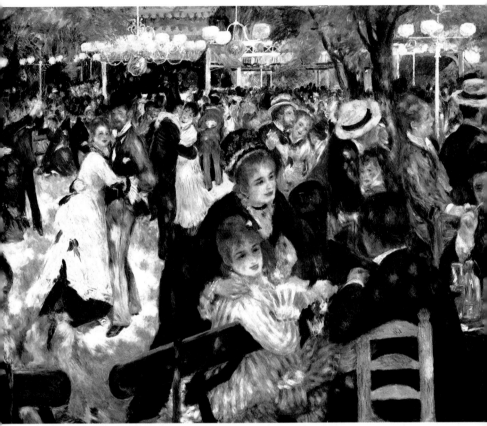

062 르누아르, 〈물랭 드 라 갈레트의 무도회〉, 1876, O/C, 131×175㎝, 오르세 미술관

부드러운 햇빛이 비치는 몽마르트르Montmartre 언덕 위의 야외 무도장, 물랭 드 라 갈레트Moulin de la Galette에서 젊은 연인들이 넘실넘실 흥겹게 춤을 추고, 전경의 젊은이들은 유쾌하게 술을 마시며 수다를 떨고 있다. 몽마르트르는 19세기 말에서 20세기 초에 걸쳐 세계 각지의 가난한 화가·시인·음악가 들이 모여들어 보헤미안적인 자유생활을 구가하며 창작활

동을 한, 근대 미술의 메카이며 해방구였다. 그곳은 나폴레옹 3세의 궁정건축가 오스망 George-Eugène Haussmann 남작의 파리 대★개축공사로 밀려난 빈민들이 모여 사는 동네였다. 즐거운 주말 오후의 흥청거리는 분위기가 저절로 느껴지는 이 화면에는 백여 명의 인물이 등장하는데, 앞에 있는 몇몇 인물만 충실하게 묘사돼 있고 나머지 인물들은 흐릿하게 그려져 있다. 나뭇가지 사이로 새어 든 초여름 햇빛의 반점들은 엷은 빛과 그늘을 만들면서 마치 진동하고 있는 것처럼 흐른다.

화면 속 인물들은 르누아르가 이 그림을 그릴 때 자원하여 몇 시간씩 모델을 서 준 친구와 지인 들이다. 화면 맨 앞쪽에 앉아 있는 엷은 핑크 바탕에 푸른 줄무늬 드레스를 입고 있는 소녀는 에스텔이고, 그 뒤는 에스텔의 언니 열여섯 살의 잔이다. 오른쪽에 유리잔을 앞에 놓고 노란 모자를 쓴 조르주 리비에르 Georges Rivière 는 훗날 재무부 국장까지 승진하여 『인상주의』라는 평론지를 발간해 인상주의자들을 후원하게 되는 인물이다. 그 옆은 카페 누벨 아텐의 단골 화가 노르벨 게누트로, 잔의 애인이다. 게누트와 잔 두 사람은 2년 전에 제작된 〈그네〉1874 의 모델이었다. 왼쪽에서 춤을 추는 한 쌍의 남녀는 바이달 데 솔리레스라는 쿠바 출신 화가와 모델 마르고 Margot, 본명 앙리에트 안나 르뵈프 인데, 마르고는 〈마르고의 초상〉 등의 작품에 등장하는 르누아르의 단골 모델로 3년 후 스물여덟 살에 요절한다.

이 그림은 르누아르가 인상주의 시대에 그린 1870년대의 기념비적인 대표작이다. 1877년 제3회 인상주의전에 출품되어 호평을 받았고, 인상주의 화가이자 수집가인 카유보트가 구입하여 수장하다가 프랑스 정부에 기증하였다. 르누아르는 같은 주제로 이것보다 작게 또 하나의 〈물랭 드 라 갈레트의 무도회〉002 O/C, 78.7×113㎝ 를 그렸다. 그 그림은 1990년 소더비 뉴욕 경매에서 일본의 사업가 사이토 료헤이에게 7,810만 달러라는 경이적인 가격에 낙찰되어 세상 사람들을 놀라게 했다.

피에르오귀스트 르누아르 Pierre-Auguste Renoir, 1841~1919는 도자기 산지로 유명한 프랑스 중서부 리모주 Limoges에서 가난한 양복재단사의 아들로 태어났다. 그는 열세 살 때부터 도자기 공방에 들어가 도자기에 그림을 그리는 직공으로 출발했다. 스물한 살 때 파리의 국립미술학교에 입학하여, 그 학교 교사인 스위스 태생의 화가 샤를 글레르의 아틀리에에 들어가 모네, 시슬레, 바지유와 함께 활동했다. 피사로, 세잔, 기요맹과 어울리며 인상주의자 그룹을 형성해, 색채 분할로 대상의 형태를 희생시키는 인상주의 기법에 빠졌다. 1870년 프랑스·프로이센전쟁 후 파리 교외에서 모네, 시슬레와 함께 그림을 그리면서 1874년 제1회부터 제3회까지 인상주의전에 연속 참가했다.

1878년 르누아르는 부르주아 가정의 행복한 모습을 그린 〈샤르팡티에 부인과 아이들〉063 뉴욕 메트로폴리탄 미술관이 살롱전에 입선하여 큰 성공을 거두었

063 르누아르, 〈샤르팡티에 부인과 아이들〉, 1878, O/C, 153×189㎝, 뉴욕 메트로폴리탄 미술관

064 르누아르, 〈선상 파티의 점심〉, 1881, O/C, 129.5×172.7㎝, 워싱턴 필립스 컬렉션

다. 자신의 최대 후원자이자 출판업자인 조르주 샤르팡티에Georges Charpen-tier의 아내와 어린 자녀가 호화롭게 꾸민 실내에서 단란한 시간을 보내는 모습을 그린 작품이었다.

　1881년 이탈리아를 여행하며 라파엘로의 그림에 감동을 받고, 인물화가로 변신해 점차 담백한 색조를 선호하고 명확한 형태를 표현하면서 인상주의에서 이탈해 전통으로 회귀하게 된다. 1882년 제7회 인상주의전에 인상주의와 결별을 고하게 된 기념비적인 걸작 〈선상 파티의 점심〉064 워싱턴 필립스 컬렉션을 출품하여 호평을 받았다.

# 르누아르, 〈피아노 앞의 소녀들〉

065 르누아르, 〈피아노 앞의 소녀들〉, 1892, O/C, 116×90㎝

누아르는 1890년대부터 부르주아의 기호에 부응하여 밝고 행복한 주제의 통속적인 작품들을 고전적인 경향으로 그렸다. 그 대표적인 작품 가운데 하나가 〈피아노 앞의 소녀들〉[065]이다. 이 그림은 시인 말라르메의 천거로 정부로부터 주문을 받아, 당시 파리의 부유한 가정의 안락한 실

066 르누아르, 〈이렌 캉 당베르 양의 초상〉, 1880, O/C, 65×54㎝, 스위스 뷔를레 재단

내에서 밝고 건강한 소녀들이 피아노를 치고 있는 유복한 광경을 그린 것이다. 그는 이 시기부터 인상주의의 특징적 기법을 쓰지 않고, 엷게 칠하면서 색채를 여러 겹 입히는 중층 기법을 사용하여 밝고 온화한 분위기를 표현했다. 이른바 '무지갯빛 시기'의 시작이다.

르누아르는 인상주의전에 네 번 출품했으나, 상업적으로 성공을 거둔 후에는 관전官展인 살롱으로 돌아가, 1886년 마지막 인상주의전인 제8회 전시회에는 출품을 거절당하기까지 했다.

우윳빛 살결, 초롱초롱한 눈, 불타오르는 듯한 붉은 머릿결이 아름다운 소녀 〈이렌 캉 당베르양Mlle Irène Cahen d'Anvers의 초상〉066 1880, 스위스 뷔를레 재단(E. G. Bührle Foundation)은 자신의 큰 후원자의 한 사람인 알베르 캉 당베르Albert Cahen d'Anvers의 딸을 그린 것이다. 예전에 달력 그림으로 많이 사용되었는데, 너무 아름다워서 버리기 아까워 따로 떼어 벽에 붙여 놓고 많이들 완상하였다.

르누아르는 여성의 신체를 찬미하며, "누드화를 그릴 때에는 누구나 그 그림을 보고 그 유방이나 엉덩이를 매만지고 싶도록 그려야 한다"면서 관능적인 누드를 많이 그렸다. 또 "그림이란 즐겁고 유쾌하고 아름다운 것이라야 한다"라면서, 화려한 색채의 꽃이나 과일, 건강하고 아름다운 젊은 여인과 관능적인 풍만한 나부, 우아하고 교양 있어 보이는 상층 부르주아 여인과 천진한 아이들, 화창한 야외 풍경과 떠들썩하게 노는 낙천적인 사람들을 부드러운 필치와 밝고 따뜻한 색채로 그려, 프랑스 미술의 우아한 전통을 근대에 계승했다.

# 르누아르, 〈습작, 토르소, 빛의 효과〉

067 르누아르, 〈습작, 토르소, 빛의 효과〉, 1875~76, O/C, 81×65㎝

〈햇빛 속의 나부〉로 더 잘 알려진 〈습작, 토르소, 빛의 효과〉[067]는 1876년 제2회 인상주의전에 출품된 작품이다. 르누아르는 이 작품에서 다채로운 빛의 굴절과 섬광을 사용하여 인상주의 회화의 정수를 보여 줬지만, 화단의 평가는 혹독했다. 『르 피가로』지의 보수적인 비평가 알베르 울프 Albert Wolff는 "완전히 부패한 상태의 시체에서 나타나는 녹색과 보라색 반점으로 뒤덮인 살덩어리"라고 혹평했다. 그러나 훗날 프랑스 소설가이자 비평가인 옥타브 미르보는 "여성의 피부가 지닌 신선함, 빛, 삶, 설득력을 놀랍도록 훌륭하게 포착해 낸, 가장 아름다운 현대미술의 걸작"이라고 평했다.

힘차고 거친 붓질로 자유롭게 표현된 푸른 숲을 배경으로 야외에서 여인이 햇빛을 받고 있다. 나뭇잎에 여과된 오후의 햇빛이 여인의 하얀 살갗 위로 쏟아져 어른거리는 빛의 영상을 포착한 인상주의 기법이 잘 드러난 작품이다. 이 작품은 르누아르가 옥외에서 그린 최초의 누드화다.

〈잠든 여인〉[068] 취리히 오스카르 라이하르트 컬렉션은 인체의 아름다운 프러포션과 매끈한 조형, 부드러운 피부, 모델의 자세와 표정이 빼어나게 아름다운 누드화다.

그는 항상 검은 색을 뺀 화사한 색만 썼다 해서 '무지개 팔레트'라는 별명을 얻기도 하고, 달콤하고 예쁜 그림만 그렸다고 해서 '초콜릿 상자 화가'라는 비난을 받기도 했다.

류머티스로 고생한 르누아르는 1903년 남프랑스 니스 부근 바다가 보이는 카뉴쉬르메르 Cagnes-sur-Mer에 정착해 스스로 '우체국'이라 부른 집에 거주하며 남국의 광선에 영감을 받아 더욱 강렬한 색채를 구사하게 된다. 1912년 지병인 류머티즘성 관절염의 악화로 수족이 마비되어 손가락을 쓸 수 없

068 르누아르, 〈잠든 여인〉, 1897, O/C, 81×65㎝, 취리히 오스카르 라이하르트 컬렉션 암 뢰머홀츠

게 되자, 휠체어를 타고 손가락 사이에 붓을 끼우고 붕대로 고정시킨 채 그림을 그리면서도 마지막까지 제작 활동을 포기하지 않았다. 1919년 일흔여덟 살에 카뉴에서 타계했다.

# 르누아르, 〈도시에서의 춤〉·〈시골에서의 춤〉

069 르누아르, 〈도시에서의 춤〉, 1883, O/C, 180×90㎝    070 르누아르, 〈시골에서의 춤〉, 1883, O/C, 180×90㎝

르누아르가 인상주의와 결별한 후 형태를 정확하게 묘사하고 따뜻하고 화사한 색채를 쓰면서 고전주의 회화로 복귀하기 시작한 미술 전환기의 작품이다.

〈도시에서의 춤〉[069]의 여자 모델은 당시 열여덟 살의 쉬잔 발라동[071] Suzanne Valadon, 1865~1938이라는 몽마르트르의 명물 아가씨다.

071 르누아르, 〈쉬잔 발라동〉, c.1885, O/C, 64.1×53.3㎝, 내셔널 갤러리

쉬잔은 1865년 리모주 근방에서 가난한 세탁부의 사생아로 태어났다. 본명은 마리클레망틴Marie-Clémentine. 쉬잔이라는 이름은 서른다섯 살 때 로트레크가 지어 준 것이다. 그녀는 파리로 올라와 여섯 살 때부터 어머니를 따라 일터로 나갔고, 아홉 살 때부터 스스로 생계를 꾸려야 했다. 쉬잔은 바느질, 꽃집 점원, 급사 등 온갖 직업을 전전하면서, 자신이 대부호의 딸이라고 신분과 연령에 관해 거짓말을 입에 달고 다녔다. 페르낭도 서커스에 입단해서 줄타기를 하던 중 떨어져서 곡예사의 길을 포기했다. 154센티미터의 자그마한 키에 동그란 얼굴, 크고 푸른 눈에 갈색 머리카락을 가진 발라동은 상당한 표현력과 연기력도 있어 열다섯 살 때부터 퓌비 드 샤반, 드가, 르누아르, 로트레크 등의 모델로 일하면서 그들 모두의 정부情婦가 되었다. 귀족인 로트레크에게는 신분 상승과 재산을 노려 결혼해 달라고 매달렸다가 거절당하자 자살 소동을 벌이기도 했다. 가난한 예술가들과 어울려 몽마르트르의 뒷골목을 누비며 자유분방한 생활로 한세상을 살았다.

쉬잔은 열여덟 살 때인 1883년 아비가 누구인지 알 수 없는 사내아이를 낳았다. 그 아이는 여덟 살이 될 때까지 성도 없이 살았다. 1891년 카탈루냐 출신의 화가이자 비평가인 미겔 위트릴로Miguel Utrillo가 입양하여 자신의 성을 따서 아이 이름을 짓게 했다. 그러나 미겔은 아이에게 성만 주었을 뿐 아

버지인 것 같지는 않다. 그 아이는 외할머니의 손에 자라면서 열 살 때부터 술을 마시기 시작하여 열네 살 때에는 이미 알코올 중독자가 되었고, 그로 인해 열여덟 살 때 학교에서 퇴학당해 생탄 정신병원에 입원하게 된다. 의사와 쉬잔은 술을 끊게 하기 위한 치료의 한 방법으로 위트릴로에게 그림을 그릴 것을 권했다. 그는 독학으로 그림을 공부하여 본격적인 화가의 길로 들어서 독자적인 조형 세계를 구축한다. 그가 바로 훗날 몽마르트르의 낡은 회색 건물들을 우수에 찬 백색 톤으로 그린 이른바 '백색시대'1908~1914의 화가 모리스 위트릴로Maurice Utrillo, 1883~1955다.

쉬잔은 화가들의 모델 노릇을 하면서 곁눈으로 그림 그리는 법을 배웠다. 우연히 그녀의 그림을 보고 재능을 간파한 드가의 격려와 로트레크의 후원에 힘입어 그녀는 스스로 그림을 그리기 시작했다. 쉬잔은 퍽 재능이 있어 자신이 모델로 서 주었던 화가들과 어깨를 나란히 겨루는 화가의 반열에 올랐다.

쉬잔 발라동을 여자 모델로 한 〈도시에서의 춤〉에서 남자는 턱시도를, 여인은 비단 드레스와 흰 장갑에 이르기까지 격식을 갖춰 입고, 엄격하고 차가운 상류사회의 무도회에서 춤을 추고 있다. 여인의 날씬하고 아름다운 몸매와 우아하고 기품 있는 자태가 화사하게 돋보인다. 〈시골에서의 춤〉070은 격식을 차리지 않은 소박한 의상과 여인의 뚱뚱한 몸매, 엉거주춤한 자세가 오히려 더 자연스럽고 따뜻하다.

르누아르는 처음에는 〈시골에서의 춤〉의 여성도 쉬잔을 모델로 해서 그렸는데, 열아홉 살 연하의 재봉사 출신 약혼녀 알린 샤리고Aline Charigot, 1859~1915가 질투하는 바람에 여주인공의 얼굴을 알린으로 급히 바꿔 그렸다고 전해진다. 위 두 그림의 남자는 모두 르누아르와 이탈리아 여행을 같이 했던 친구 폴 로트Paul Lhote를 모델로 하여 그린 것이다.

# 세잔, 〈카드놀이 하는 사람들〉

072 세잔, 〈카드놀이 하는 사람들〉, c.1890~95, O/C, 47.5×57㎝

O 그림은 얼핏 보면 사물을 평면화한 화면, 세부가 무시된 형태, 물감을 바르다 만 수채화 같은 색채 등으로 미완성 작품처럼 보인다. 그러나 이 작은 그림은 회화의 역사를 바꾼 후기인상주의後期印象主義, Post-Impressionism＊의 위대한 화가 세잔의 대표작 중 하나로 꼽히는 작품이다.

화면은 테이블 한가운데 놓여 있는 술병을 중심으로 좌우 대칭으로 되어 있다. 서로 마주 앉은 두 남자는 화면 양쪽에 강한 수직선을 이루고, 화면 중심에 모인 손과 원통 모양의 휘어진 팔들은 화면을 상하로 나누며 견고한 좌우대칭의 구도를 만들고 있다. 시간이 정지된 것 같은 장면의 형태는 단순 명료하고 색채는 차분하며 화면은 적막하다. 그러나 카드를 손에 쥐고 서로 상대방을 탐색하는 두 사람의 모습에는 팽팽한 긴장감이 감돈다. 세잔은 같은 주제로 다섯 점의 연작을 완성했다.

후기인상주의 화가들은 순간적인 빛과 색의 변화를 추구한 인상주의자들과는 달리 대상의 구조와 형태에 더 중점을 두었다. 세잔은 이 그림에서와 같이 형태와 색채를 엄격하고 질서 있게 마치 벽돌을 한 장 한 장 쌓아 올리듯 차곡차곡 구축해 나가는 자세로 일관했다. 그리하여 그는 정확한 묘사를 하기 위해 정물화를 그리면서 사과가 썩을 때까지 100회 이상 작업을 하고, 초상화를 그릴 때에는 모델을 150회나 자리에 앉혔다고 한다.

폴 세잔Paul Cézanne, 1839~1906은 1839년 남프랑스의 엑상프로방스Aix-en-Provence에서 은행가로 크게 성공한 모자 제조업자와 미혼녀 사이에서 태어났다. 출생에서 오는 아버지에 대한 두려움, 사생아인 데서 오는 불안감이 평생 그를 괴롭혔다. 열아홉 살 때 아버지의 권유로 엑상프로방스대학 법학

● **후기인상주의 미술**: 인상주의에 속하거나 그 영향을 받았으면서도 차츰 그 영향에서 벗어나 개성적인 방향을 모색함으로써 인상주의를 수정하려고 한 예술가들의 경향. 세잔, 반 고흐, 고갱

073 세잔, 〈사과와 오렌지〉, 1895~1900, O/C, 73×92cm, 오르세 미술관

과에 진학했으나, 전혀 흥미를 느끼지 못해 곧 포기했다. 스물두 살 때 어머니가 간청하여 아버지의 허락을 받아 파리로 회화 공부를 하러 갔다. 아카데미 쉬스에 다니면서 기요맹, 피사로, 드가, 모네, 르누아르 등 진보적인 인상주의 화가들과 사귀었고, 중학교 동창생인 소설가 에밀 졸라Émile Zola, 1840~1902와 잘 어울렸다.

세잔은 1861~62년 파리의 국립미술학교 입학시험에 응시했으나 두 번 다 낙방하고 아카데미 살롱전에도 여러 번 낙선하자, 열등감에 빠져 심한 우울증을 앓기도 했다. 1874년과 1877년 제1회 및 3회 인상주의전에 참가했으나 발표작마다 혹평을 받자 인상주의와 절연을 선언하고 엑상프로방스로 돌아갔다. 그 뒤 점차 인상주의를 벗어나 구도와 형상을 단순화한 거친 터치로 독자적인 화풍을 개척해 나갔다. 세잔은 내성적인 성격으로 수줍음을 많이

타서 사람들을 사귀는 데 극도의 어려움을 겪어 항상 고립된 채로 지냈다.

1886년 세잔은 에밀 졸라와 결별하고, 아버지의 사망으로 막대한 유산을 상속받게 되자 인상주의와 결별하고, 엑상프로방스에 은둔해 자신의 예술세계에 몰입하여 한평생 독창적인 작품 제작에 몰두했다.

세잔은 우선 정확한 데생으로 윤곽선을 그려 모양을 갖추고 거기에 색을 칠해 가는 전통적인 회화 기법에서 벗어나, 색채 그 자체로 형태를 만들어 가는 독특한 방법으로 그림을 그렸다.[073] 르네상스 이래의 전통적인 원근법과 명암법을 파괴하고 "미술의 본질은 변화하지 않는 형태이며, 원통과 원추와 구체球體라는 본질적인 형태로 환원된다"라는 '원추 이론'을 도입하여 불변의 법칙을 추구한 그의 혁명적인 화법은 당시 혹평을 받았다. 그러나 천재 발굴에 천부적 안목을 가졌던 화상 앙브루아즈 볼라르Ambroise Vollard, 1868~1939가 쥘리앵 탕기 Julien François Tanguy의 화방●에서 사들인 세잔의 작품으로 1895년 11월 첫 개인전을 열어 줘 세잔을 파리 화단에 소개했고, 세잔의 작품은 혹평과 극찬의 엇갈린 반응 속에서 일단 본격적인 평론의 도마 위에 오르게 되었다.

오랫동안 당뇨병에 시달리던 세잔은 1906년 10월 어느 날 야외에서, 만년에 수십 번 거듭해 그리며 집착하던 고향의 생트빅투아르Sainte-Victoire 산을 또다시 그리다가, 저녁 무렵 갑자기 쏟아진 비를 맞고 팔레트를 손에 쥔 채 쓰러졌다. 지나가던 어느 마차꾼에게 발견되어 집으로 옮겨졌으나 폐렴에 걸려 일주일 후 예순일곱 살로 생을 마감했다.

---

● **쥘리앵 탕기 화방**: 몽마르트르 클로젤 가에 있던, 가난한 화가들에게 물감을 외상으로 주거나 화구 값 대신에 그림을 받기도 한 맘씨 좋은 화방

074 세잔, 〈생트빅투아르산〉, 1904~06, O/C, 73×92㎝, 필라델피아 미술관

세잔의 미술은 인상주의에서 현대 회화의 야수주의Fauvisme*와 입체주의Cubisme**로 가는 길을 여는 데 큰 영향을 끼쳤다. 20세기 초 마티스, 피카소 등에 의해서 재평가되어 '후기인상주의의 거장', '20세기 회화의 참다운 발견자', '근대 회화의 아버지'로 불리게 되었다.

- ● **야수주의**: 20세기 초, 1905~07년 파리에서 일어난 혁신적인 회화 운동으로, 자유분방하고 힘찬 붓터치, 강렬한 원색의 과감한 구사, 전통적인 투시법·양감·명암법의 파괴로 인한 화면의 평면화, 조형적 장식적 표현, 대상의 간략화와 추상화를 통해 화가의 주관·감정·경험을 표현했다. 마티스, 루오, 드랭, 뒤피, 반 동겐, 마르케, 모리스 드 블라맹크(Maurice de Vlaminck, 1876~1958)
- ●●**입체주의**: 20세기 초, 1907~14년 파리에서 일어난 미술 혁신 운동으로, 자연의 모방이라는 종래의 이론에 반발하여, 원근법·명암법·단축법 등의 전통적 기법을 거부하고, 다각적인 복수의 시점(視點)과 다변화된 시간에서 본 대상의 모습을 한 화면에 동시에 표현하여 형태를 추상화하고 기하학적 형상으로 환원했다. 그로 인해 비묘사적 표현이 시작되고 회화와 조소의 경계가 소멸되었다. 몽마르트르의 세탁선(Bateau-Lavoir)에 거주하던 피카소, 브라크가 그 운동의 중심이었다. 후안 그리스(Juan Gris, 1887~1927), 페르낭 레제(Fernand Léger, 1881~1955)

# 반 고흐, 〈아를의 침실〉

075 반 고흐, 〈아를의 침실〉, 1889, O/C, 56×74㎝

〈아를의 침실〉은 일찍이 일본의 미술품 대 수집가인 마쓰카타 고지로가 수집했던 작품이다. 프랑스는 1959년 일본에 '마쓰카타 컬렉션'을 반환할 때 이 그림을 프랑스에 잔류시키고 끝내 보내지 않았다제1장 참조.

솔직히 말해서 나는 이 작품에서 처음에는 특별한 인상을 받지 못했던 것 같다. 오르세 미술관이 생기기 전에 죄드폼을 관람하였으나 본 기억조차 없고, 그 뒤에도 거칠고 촌스러운 이 그림을 주의 깊게 보지 않았다.

이 그림은 첫째, 높은 곳에서 내려다본 부감시俯瞰視로 그려진 마루가 너무 높게 솟아올라 가구들이 앞으로 쏟아져 내릴 것 같아 불안하다. 둘째, 방의 안쪽이 갑자기 너무 좁아져서 방과 침대가 너무 길게 보여 크기가 모호하다. 셋째, 침대와 테이블과 의자의 각 방향, 문짝의 골조와 자화상 액자의 각 연장선들이 모두 한곳으로 모이는 소실점消失點이 일치하지 않는다. 넷째, 그림자나 음영이 모두 무시되어 있다. 다섯째, 기물들이 모두 제각각이어서 조화롭지 못하고 무질서하다. 마지막으로, 사물의 윤곽을 검고 굵은 선으로 둘러 그림이 매우 투박하고 촌스러워 보인다. 이 그림은 이렇게 마치 중학생의 습작처럼 졸렬해 보여서 마음에 들지 않았다.

076 반 고흐, 〈해바라기〉, 1889, O/C, 92×73㎝, 일본 야스다해상보험주식회사

파리 생활에 염증을 느낀 반 고흐는 평소 동경하던 밝은 태양을 찾아, 1888년 2월 21일 남프랑스 아를Arles로 이주해 '하얀 아틀리에가 있는 작은 노란 집'에 정착했다. 그는 그곳에 화가 친구들을 불러 모아 공동생활을 하면서 예술 창작을 하는 예술가 공동체 '남프랑스의 아틀리에'를 입안

하고, 파리의 친구들에게 참가를 권유하는 편지를 보냈으나, 오직 폴 고갱만이 오겠다고 회답했다. 반 고흐는 자신의 좁은 침실에는 값싸고 투박한 농부용 가구를 들여놨으면서도, 평소 깊이 존경하는 고갱의 침실은 넓은 방에 고급 가구로 꾸며 놓고 그가 올 날만 학수고대하고 있었다. 그 무렵 반 고흐는 〈해바라기〉 연작을 그렸는데, 그중 열네 송이를 그린 〈해바라기〉반 고흐가 2점을 그려 런던 내셔널 갤러리[227] 및 일본 야스다해상보험주식회사 [076]가 1점씩 소장하고 있다가 걸작이다.

1888년 10월 17일 반 고흐는 고갱에게 "〈아를의 침실〉은 갖가지 색에 의해 '절대적인 휴식'을 표현하려고 했다. 나는 마치 몽유병자처럼 일하고 있어 때때로 내가 무얼 하고 있는지 나 자신도 알지 못한다"라는 편지를 보냈다. 그러나 다카시나 슈지에 따르면, 이 작품에서 우리가 받는 인상은 평화로운 휴식이라기보다는 오히려 언짢을 정도의 불안정과 초조다. 성질이 매우 급하고 흥분하기 쉬운 성격에 어느 한 가지 생각에 몰두하면 병적일 정도로 열중하는 반 고흐가, 자신의 꿈이 얼마 안 있어 실현되려 하는 때에 불안과 기대에 찬 흥분된 심리 상태에서 이 그림을 그렸기 때문에 우리가 그런 인상을 받게 되는 것이라고 했다.●

드디어 1888년 10월 23일 고갱이 아를에 도착하여 두 사람은 한 집에 살면서 각자 제작 활동에 들어갔다. 그들은 서로 영향을 주고받았지만, 격정적이고 비타협적인 반 고흐와 자기중심적이고 거만한 고갱은 사사건건 충돌했다. 드디어 12월 23일 밤 두 사람은 카페에서 격렬한 언쟁을 벌인 끝에, 압생트를 주문한 반 고흐가 고갱을 향해 술잔을 집어던지자 고갱은 그 술잔을 피하며 반 고흐의 몸을 강하게 압박했다. 이튿날 반 고흐가 자신의 무례를 사과했지만, 고갱은 단호하게 파리로 돌아가겠다고 선언했다. 반 고흐

● 다카시나 슈지, 『명화를 보는 눈』, 254-55쪽

077 반 고흐, 〈별이 빛나는 밤〉, 1889, O/C, 73×92㎝, 뉴욕 현대미술관

는 또다시 고독 속에 혼자 남겨지는 것을 두려워한 나머지, 12월 24일 저녁 식사 후 산책을 나간 고갱을 뒤따라가 면도칼로 가해하려다가 실패하고 혼자 집으로 돌아왔다. 그리고 바로 그 '아를의 침실'에서 자신을 계속 괴롭혀 오던 환청에서 벗어나기 위해 그 칼로 왼쪽 귀를 잘랐다. 그는 귓불을 물에 씻어 종이에 싸 가지고 안면이 있는 창녀 라셸의 집으로 찾아가 그녀에게 건네주고, 집으로 돌아와 '침대'에 눕자마자 의식을 잃었다. 거의 다 죽어 가던 그는 라셸의 신고로 경찰에 발견되어 병원으로 옮겨졌다. 동생 테오가 달려오고, 고갱은 26일 급히 파리로 돌아가 버렸다.

반 고흐는 이듬해 1월 7일 퇴원하여 집으로 돌아왔으나, 2월 다시 환각 증세를 보여 이웃 사람들의 신고로 3월 말까지 요양원에 강제로 입원당했다.

그는 요양 중에도 작품 제작을 그치지 않았다. 그는 신경 발작으로 시달리다가, 같은 해 5월 8일 자진해서 프로방스의 생레미Saint-Rémy에 있는 생 폴 드 무솔Saint Paul de Mausole 정신병원에 들어가 측두엽 이상에 의한 간질뇌전증 발작으로 진단받고 1년간 요양했다. 그는 입원 중에도 발작에서 깨어나면, 작품 제작을 금지당하지 않으려고 자신의 건재를 의료진에게 과시하기 위해 그림을 그렸다. 그때 또 하나의 걸작 〈별이 빛나는 밤〉077과 〈붓꽃〉006 등 수많은 걸작들을 제작하고, 〈아를의 침실〉과 거의 똑같은 작품도 두 점 더 그렸다.

나는 이 그림의 전말을 알고 나서 부끄러워 어쩔 줄 몰랐다. 이때처럼 '아는 만큼 보인다. 모르면 보이지 않고, 보지 못하면 느끼지 못한다'는 말을 실감한 적이 없었다. 나는 이 위대한 천재 화가가 비극 전야에 불안정한 자신의 정신상태를 표현한 이 그림을 피상적으로 보고 졸작으로 평가하는 큰 실수를 저지른 것이다. 몽유병자처럼 불안정하고 흥분된 정신상태의 화가에게 원근법, 소실점, 기하학의 원리, 질서와 조화 따위들이 도대체 무슨 상관이란 말인가.

그래서 이 그림의 진면목과 그 비극적인 역사적 배경을 꿰뚫어 본 일본의 미술사가 야시로 유키오矢代幸雄는 파리 유학 시절 '다시없는 걸작'이라고 상찬하면서 마쓰카타에게 무조건 구입하라고 적극 권유한 것이고, 이 그림을 일단 손에 넣은 프랑스로서는 절대로 다시 내놓고 싶지 않았을 것이다.

처음 그린 〈아를의 침실〉은 작업실에 방치되어 있다가 홍수로 인해 일부가 손상되었는데 현재 네덜란드 암스테르담의 국립 반 고흐 미술관에 수장되어 있다. 나중에 그린 두 점 가운데 하나는 현재 시카고미술연구소Chicago Art Institute가 수장하고 있고, 나머지 하나가 마쓰카타 컬렉션에서 프랑스에 잔류시켜 현재 오르세 미술관에 있는 것이다.

# 반 고흐, 〈의사 가셰의 초상〉

078  반 고흐, 〈의사 가셰의 초상〉, 1890, O/C, 68×57㎝

18 90년 5월 16일 생레미의 정신병원에서 퇴원한 반 고흐는 5월 20일 파리에서 북쪽으로 35킬로미터쯤 떨어진 일 드 프랑스 Ile de France 의 오베르쉬르와즈라는 작은 마을로 옮겼다. 거기서 정신과 전문의 폴 페르디 낭 가셰 박사에게 치료를 의탁하고, 라부 Ravoux 여인숙에 하숙하면서 밤낮 없이 창작에만 매달렸다.

가셰는 20년 가까이 오베르에 살면서 그곳에 와서 살던 도미에, 쿠르베, 마네, 피사로, 세잔 등 많은 인상주의 화가들과 친분을 맺고 지냈으며, 반 고흐가 오베르에 오게 된 것도 피사로가 가셰에게 소개했기 때문이었다.

〈의사 가셰의 초상〉은 반 고흐가 세상을 떠나기 8주 전인 1890년 6월 초 불과 사흘 만에 제작한 그의 대표작 중 하나다. 그는 생애의 마지막 순간 에 폭발할 것 같은 예술혼을 불태우며, 62세의 가셰를 광적으로 관찰하고, 초점 없는 멍한 시선과 멜랑콜리하고 찌푸린 표정을 정확하게 포착했다.

반 고흐는 거의 같은 가셰 박사의 초상을 두 점 남겼는데, 테이블 위에 책 이 있는 것과 책이 없는 것이다. '책이 없는' 이 그림[078]은 가셰의 상속인들 이 루브르에 기증한 것이 현재 오르세 미술관에 있고, 유대계 독일인 크라 마르스키 가문이 수장하고 있던 '책이 있는' 그림[001]은 1990년 크리스티 뉴 욕 경매에서 일본인 사업가 사이토 료헤이에게 8,250만 달러에 낙찰되어 전 세계 사람들을 경악케 했다. 오르세 소장본은 사이토 소장본보다 완성도 가 떨어진다.

궁핍과 고독 속에서 죽은 반 고흐의 작품이 꼭 백 년 후 세계에서 가장 비싼 가격으로 거래되다니, 세상은 참으로 아이러니하지 않은가.

빈센트 반 고흐[079] Vincent Van Gogh, 1853~1890 는 1853년 네덜란드 남부 브라 반트 Bravant 지방의 그루트 준데르트 Groot Zundert 라는 작은 마을에서 칼뱅파 개신교 목사의 장남으로 태어났다. 그는 열여섯 살 때 가난해서 학업을 중단하고, 숙부가 운영하는 구필 Goupil 화랑 헤이그 지점에 견습사원으로 고용됐다. 그 후 스무 살 때 런던 지점을 거쳐 스물두 살 때 파리 본점으로 전근되어 일하던 중, 기독교 신비주의에 빠져 화랑 일을 소홀히 한다는 이유로 스물세 살 때 해고당했다. 1878년 목사가 되려고 암스테르담신학대학에 응시했다가 낙방하고, 브뤼셀의 목사양성소에서 3개월 단기과정을 수료한 후 벨기에의 보리나주 Borinage 탄광촌에 비공식 전도사로 파송되었다. 그는 최하층민의 생활을 체험하기 위해 오두막에 살면서 헌신적으로 전도활동에 전념했으나, 고용주에게 착취당하는 노동자들의 파업에 동조했다는 이유로 1879년 또다시 해임되고 말았다.

반 고흐는 영어와 프랑스어를 유창하게 구사하고 셰익스피어와 빅토르 위고 등을 탐독하는 교양인이었지만, 격정적인 성격 때문에 사람을 사귀는 데 어려움을 겪었고 늘 환경에 적응하지 못했다. 그 누구보다 정직하게 살고자 했으나 번번이 낙오했다. 스무 살 때 첫사랑이었던 런던의 하숙집 딸 유진 로이어에게 구혼했다가 거절당하고, 스물여덟 살 때 과부인 사촌 케이 보스에게 사랑을 고백했다가 또 거절당해 그때마다 정신적으로 큰 상처를 입었다.

생애에서 가장 어둡고 불안한 시기를 지낸 후 1880년 반 고흐는 화가로 살 것을 결심하고 1881년 자신의 외사촌형 이자 헤이그 화파의 풍경화가인 안톤 마우베 Anton Mauve, 1838~1888를 찾아가 그림 수업을 받으며 함께 일했다.

1882년부터 헤이그와 안트베르펜에서 본격적으로 활동 하면서, 1885년 초기의 걸작 〈감자 먹는 사람들〉[080]을 그렸다.

079 반 고흐, 〈자화상〉(부분), 1890, O/C, 전폭 65×54㎝, 오르세 미술관

080 반 고흐, 〈감자 먹는 사람들〉, 1885, O/C, 82×114㎝, 암스테르담 반 고흐 미술관

1886년 파리로 가서 화상 점원으로 일하는 동생 테오와 함께 생활하며, 페르낭 코르몽Fernand Cormon, 1845~1924 화숙畵塾에서 로트레크를 알게 되었다. 1887년 피사로, 드가, 고갱, 쇠라 등을 만나고 에밀 베르나르Émile Bernard, 1868~1941와 친교를 맺었다. 그는 인상주의 화가들의 밝은 그림과 일본 우키요에의 영향을 받아 점차 밝고 강렬한 색채와 격렬한 필치로 그림을 그리면서 파리 시기1886. 2. 28~1888. 2. 20에 200점이 넘는 작품을 제작했다.

반 고흐는 아를1888. 2. 21~1889. 5. 7과 생레미1889. 5. 8~1890. 5. 16를 거쳐 오베르1890. 5. 20~7. 29에서 발작의 불안에서 벗어나는 듯 평안하고 고요한 짧은 시기를 보내며, 1890년 6월 〈오베르의 교회〉O/C, 94×74㎝, 오르세 미술관와 〈의사 가셰의 초상〉을, 같은 해 7월 마지막으로 그의 유작이 된 〈까마귀가 나는 밀밭〉081 암스테르담 반 고흐 미술관을 제작했다. 그러나 오랜 세월 동생에게 경제적으

081 반 고흐, 〈까마귀가 나는 밀밭〉, 1890, O/C, 51×103.5㎝, 암스테르담 반 고흐 미술관

로 철저하게 의존하고 있는 자신의 무능에 대한 자괴감, 열등감과 외로움을 견디지 못해 같은 해 7월 27일 저녁 야외에서 권총으로 자신의 가슴을 쏘아 자살을 기도했다. 그는 이틀 뒤인 7월 29일 새벽 1시 30분 하숙방에서 동생 테오의 품에 안겨 "인생의 고통은 살아 있는 그 자체다"라는 말을 남기고, 서른일곱 해의 비극적인 삶을 접었다.

강렬한 색채, 거친 붓놀림, 뚜렷한 윤곽을 지닌 형태, 물감을 두껍고 힘차게 덧칠하는 임파스토impasto 기법으로 화면을 구축한 반 고흐의 미술 세계는 훗날 표현주의 미술의 선구가 된다.

반 고흐는 1880~90년 불과 10년이라는 짧은 기간밖에 화가로서 활동하지 못했다. 그러면서도 그 기간에 879점의 유화와 1,100여 점의 데생을 제작했다. 특히 아를로 내려간 후 자살할 때까지 불과 2년 5개월 동안은 그가 가

장 왕성하게 창작에 매달렸던 시기다. 그가 아를에 머문 약 1년 3개월간에 제작한 185점의 유화와 125점의 데생, 생레미에 머문 1년간에 제작한 150점의 유화와 140점의 데생, 그리고 오베르에 머문 70일간에 제작한 70점의 유화와 12점의 데생은 그의 대표적 걸작들이다.

그러나 불운했던 반 고흐는 자기 동생 테오 Théodor Van Gogh, 1857~1891 가 화상이었음에도 생전에 한 점의 그림밖에 팔지 못했다. 죽기 다섯 달 전인 1890년 2월 브뤼셀에서 열린 20인전에서 〈붉은 포도밭〉 1888, O/C, 75×93cm, 모스크바 푸슈킨 미술관이 400프랑 미화 약 80달러에 팔린 것이 유일한 것이었다. 그때 그 그림을 산 안나 보슈 Anna Bosh는 반 고흐가 아를에서 사귄 화가 외젠 보슈 Eugène Bosh의 누이로, 그런 인간관계 때문에 무명 화가인 반 고흐의 작품을 구입한 것 같다.

반 고흐는 1901년 파리에서 열린 추모전 이후 명성을 얻기 시작했다. 그리고 그가 죽은 뒤 백 년이 못 되어 그의 〈해바라기〉,005 〈붓꽃〉,006 〈의사 가셰의 초상〉001이 당시까지 경매 가격의 최고 기록을 연거푸 세 번이나 수립한 것이다. 반 고흐의 작품들은 지금 세계에서 가장 비싼 값에 거래되고 있다.

그의 회화를 수장 국가별로 보면, 네덜란드 364점 그중 암스테르담 반 고흐 미술관 205점, 오테를로의 크뢸러 뮐러 미술관 87점, 미국 190점, 스위스 80점, 프랑스 45점, 영국 35점, 독일 25점, 러시아 10점 등이다. 역시 국부國富와 관심의 정도에 비례한다.

# 고갱, 〈바닷가의 타히티 여인들〉

082 **고갱, 〈바닷가의 타히티 여인들〉, 1891, O/C, 69×91cm**

〈바닷가의 타히티 여인들〉082은 1891년 고갱이 타히티에 도착한 직후, 원시적인 생명력이 느껴지는 갈색 피부의 건강한 마오리족 여인들을 그 특유의 원시적 색채와 형태로 묘사한 그의 대표적인 작품이다.

왼쪽에 흰 티아레꽃 무늬가 장식된 전통의상 '팔레오'를 허리에 두른 구릿빛 피부의 아가씨가 돌아앉아 있고, 그녀의 귀에는 흰 티아레꽃이 꽂혀 있다. 오른쪽에는 선교사들이 가져온 것으로 보이는 분홍색 원피스로 열대의 날씨에 어울리지 않게 온몸을 감싼 여인이 정면을 향해 앉아 있다. 오른쪽 여인의 멍한 시선과 어두운 표정, 왼쪽 여인의 시무룩한 표정은 화면에 우울함이 감돌게 한다. 타히티의 전통이 외부에서 유입된 서양 문명과 충돌

하여 사라져 가는 듯한 언짢은 느낌을 주는 그림이다.

　고갱은 이 두 여인의 모습을 화면 가득히 클로즈업시켜 대담하게 화면을 구성했다. 황금빛 모래밭 뒤의 에메랄드 빛 바다 풍경은 상당히 추상화되어 있다.

　고갱은 이미 퐁타방 시절 인상주의의 색채 분할에 한계를 느껴 인상주의와 결별하고, 상징주의 Symbolism *적인 화법을 지향한다. 그는 1889년부터 퐁타방에서 만난 에밀 베르나르와 함께 마치 중세의 스테인드글래스처럼 굵은 윤곽선으로 널찍하게 분할된 원색의 색면들로 단순한 형태를 구획하고, 원근법과 입체감이 무시된 평면적 구성을 사용한다. 그리고 강렬하고 야생적인 원색을 과감하게 구사하는 '클루아조니슴 cloisonnisme', 종합주의 synthetism라는 양식으로, 마치 초보자처럼 서투르게 보이는 그림을 그리기 시작한다. 고갱은 타히티의 원시에서 순수성을 발견하고 원주민 여인들을 열대의 밝고 강렬한 색채로 그리면서도, 갈수록 원시성과 단순성을 추구하며 문명에 안주하지 못하고 원시를 찾아 끝까지 방랑했다. 그의 상징성과 비非자연주의적 경향은 20세기 야수주의, 표현주의 Expressionism **와 추상미술 abstract art ***의 대두에 선구적 역할을 하게 된다.

---

●　**상징주의 미술**: 19세기 후반 인상주의에 대한 반작용으로 나타나 기존의 예술 체계를 거부하고 형상화할 수 없는 초자연적인 세계, 사상, 내면의 감정·관념 따위를 상징적인 기법으로 표현하고자 한 예술운동. 샤반, 모로, 르동, 고갱, 에드바르트 뭉크(Edvard Munch, 1863~1944), 구스타프 클림트(Gustav Klimt, 1862~1918)

●●　**표현주의 미술**: 20세기 초 1910~20년 주로 독일에서 전개된 예술운동으로 반(反)자연주의적인 왜곡된 형태와 강렬한 원색에 의해 작가 내면의 감정을 주관적으로 표출했다. 불안감, 고뇌, 고통, 좌절, 분노 등 어둡고 우울한 감정을 표현하기 위해 원색을 사용했다. 다리(Die Brücke)파의 에른스트 키르히너(Ernst Kirchner, 1880~1938), 에밀 놀데(Emil Nolde, 1867~1956), 슈투름(Sturm) 그룹의 오스카 코코슈카(Oskar Kokoschka, 1886~1980), 에곤 실레(Egon Schiele, 1890~1918), 청기사파(靑騎士派)의 바실리 칸딘스키(Vassilly Kandinsky, 1866~1944), 파울 클레(Paul Klee, 1879~1940)

●●●　**추상미술**: 1910년경부터 일어난 미술사조로 사실주의의 전통을 거부하며 대상을 사실적으로 재현하지 않고, 순수 형식 요소나 주관적 감정으로 표현한 미술. 기하학적인 경향을 지향한 '차가운 추상'의 피에트 몬드리안(Piet Mondrian, 1872~1944), 표현주의적 경향을 지향한 '뜨거운 추상'의 칸딘스키, 클레, 액션 페인팅의 잭슨 폴록(Jackson Pollock, 1912~1956), 빌럼 데 쿠닝(Willem de Kooning, 1904~1997), 색면추상의 마크 로스코(Mark Rothko, 1903~1970)

폴 고갱083 Eugène Henri Paul Gauguin, 1848~1903은 1848년 6월 7일 파리에서 태어났다. 그때 파리는 무능하고 부패한 루이 필리프 왕정을 뒤엎은 2월혁명의 여파로 소란스러웠다. 부친은 공화파 신문『르 나시오날』지의 정치부 기자 클로비스이고, 모친은 생시몽 Saint-Simon, 1760~1825파 사회주의 운동가이자 여류작가인 플로라 트리스탕 Flora Tristan, 1803~1844의 딸이며 페루 출신의 프랑스계 혼혈녀였다. 1851년 나폴레옹 1세의 조카이며 제2공화정의 대통령인 루이 나폴레옹 재임 1848~1851은 친위 쿠데타를 일으켜 공화정을 붕괴시키고 나폴레옹 3세 황제 재위 1852~1871로 즉위하여 왕정을 복고시켰다. 이에 급진파 공화주의자인 고갱의 부친은 신변에 위협을 느껴 가족들을 데리고 프랑스를 탈출하여 아내의 친정인 페루를 향해 항해하던 중 배 위에서 급성동맥류파열로 갑자기 사망했다. 고갱은 4년간 리마의 외가에서 여걸풍의 외조모 손에 풍요롭게 자랐다. 일곱 살 때 조부의 유산을 물려받고자 프랑스 오를레앙으로 돌아와 열한 살 때 그곳 소小신학교에 기숙생으로 입학했다.

고갱은 열일곱 살 때인 1865년 견습선원으로 상선에 승선하여 이듬해 3등항해사가 되었다. 세계일주 항해를 떠나 전 세계를 누비고 다니다가, 1867년 모친이 별세하자 파리로 돌아왔다. 그는 다시 이듬해 해군에 입대하여 군 복무를 마치고 1871년 제대했다. 그리고 어머니의 친구이자 유복한 후견인 귀스타브 아로자의 주선으로 파리의 폴 베르탕 주식중개사무소에 취직하여 12년간 주식중개인으로 활동한다. 스물다섯 살 때 덴마크 태생의 메테 소피 가트 Mette Sophie Gad와 결혼하여 다섯 자녀를 낳고 중산층 가정의 안정된 생활을 영위한다.

083 고갱, 〈자화상〉(부분), c.1893~94, O/C, 전폭 46×38㎝, 오르세 미술관

084 고갱, 〈설교 후의 환상: 천사와 씨름하는 야곱〉, 1888, O/C, 73×92㎝, 에든버러 스코틀랜드 국립미술관

그러는 한편, 1874년부터 아카데미 콜라로시에 다니며 인상주의 회화 수업을 받고 휴일에는 '일요 화가'로 화필을 들었다. 1876년 살롱전에 풍경화를 출품하여 입선하고, 이를 계기로 피사로를 알게 되어 세잔, 기요맹 등 인상주의 화가들과 교유했다. 1879년에는 빚을 내어 마네, 세잔, 피사로, 모네, 르누아르, 시슬레의 작품을 수집하기도 했다. 인상주의전에는 1880~89년 제5회부터 8회까지 계속 출품했다.

1883년 프랑스에 금융위기가 닥쳐 주식시장이 붕괴되자, 서른다섯 살의 고갱은 화가가 되기로 결심하고 직장을 떠나 본격적인 전업화가의 길로 뛰어들었다. 1884년 고갱의 아내는 남편의 끊임없는 여성 편력과 생활고에 시달리다가 다섯 명의 아이들을 데리고 친정인 코펜하겐으로 가 버렸다. 1886년

고갱은 생활비가 적게 들고 아직도 옛 켈트족의 전통적 생활 방식을 고수하고 있는 브르타뉴의 퐁타방 Pont-Aven 으로 들어갔다. 그곳에서 에밀 베르나르, 피사로, 세잔 등 인상주의 화가들과 어울려 그림을 그리고, 1886년에는 화상 테오의 소개로 반 고흐와 친교를 맺게 되었다.

도시 생활에 지친 고갱은 1887년 6월 퐁타방에서 알게 된 젊은 화가 샤를 라발 Charles Laval 을 꼬드겨 파나마와 대서양 소小안틸레스제도의 마르티니크 Martinique 섬으로 건너갔다. 고갱은 열대지방의 풍경에서 찬란한 색채와 관능적인 기쁨을 발견하고 '자연 그대로의 삶'을 살아가는 원시공동체의 매력을 경험했다.

그러나 병을 얻어 같은 해 11월 다시 파리로 돌아와 반 고흐와 합류해 퐁타방으로 들어갔다. 이때부터 고갱은 인상주의에 만족하지 않고 점차 이탈해 독자적인 화풍을 개척해 나간다. 1888년 고갱은 초기의 걸작 〈설교 후의 환상: 천사와 씨름하는 야곱〉084을 완성하고, 같은 해 10월 남프랑스 아를로 내려가 두 달 동안 반 고흐와 함께 지내다가 고흐가 귀를 자른 사건으로 파리로 돌아왔다. 고갱은 다시 퐁타방으로 들어가 1889년 4월 또 하나의 걸작 〈황색의 그리스도〉085 버팔로 올브라이트 녹스 미술관 를 그렸다. 1890년 반 고흐가 자살하고 자신도 생활고에 시달리자 문명 세계에 대한 혐오감을 견디지 못한 고갱은, 열대지방의 원시적인 자연과 생활을 동경하여 남태평양행을 결심하고 작품 30점을 팔아 9,800프랑의 여비를 마련했다.

1891년 4월 4일 마르세유를 출항해 같은 해 6월 9일 타히티 Tahiti 섬 파페에테 Papeete 에 도착하여 마타이에아 Mataiea 라는 시골로 들어갔다. 그곳에서 낙천적이고 건강한 원주민의 삶과 밝고 원색적인 열대의 자연에 매혹되어, 대나무와 종려나무로 '파레'라는 전통 가옥을 짓고 모델 겸 애인인 열세 살의 원주민 소녀 테프라와 동거에 들어갔다. 그리고 본격적으로 원시의 근원을 탐구하면서 원초적인 색채와 형태로 원주민 여인들을 그렸다.

085 고갱, 〈황색의 그리스도〉, 1889, O/C, 92×73㎝, 버팔로 올브라이트 녹스 미술관

그 시기에 타히티 여인들이 천사의 인도로 타히티인 마리아와 예수께 경배하는 〈마리아님께 인사드립니다 la Orana Maria〉[086] 1891, 뉴욕 메트로폴리탄 미술관, 원근법, 명암법, 입체감을 일체 무시하고 평면적인 원시미술 형태로 건강한 두

086 고갱, 〈마리아님 인사드립니다(Ia Orana Maria)〉, 1891, O/C, 113.7×87.6㎝, 뉴욕 메트로폴리탄 미술관

명의 타히티 여인을 그린 〈언제 결혼하세요?Nafea Faa Ipoipo〉087● 1892, 카타르 왕

실 컬렉션, 열대의 찬란한 빛을 환상적인 색채로 담아 낸 〈마타모에Matamoe, 죽

음: 공작이 있는 풍경〉 1892, O/C, 115×86㎝, 모스크바 푸슈킨 미술관 등의 명작들이 탄

생한다.

● 이 그림은 2015년 2월 카타르 왕실이 스위스 사업가 루돌프 스테린으로부터 3억 달러(한화 3,272억원)에 구
입했다. 비싸게 팔린 미술품의 이 기록은 2017년 11월 15일 뉴욕 크리스티 경매에서 레오나르도 다 빈치의
〈살바도르 문디〉(c.1500)를 사우디아라비아의 바데르 빈 압둘라 빈 모하마드 왕자가 4억 5,030만 달러(한화
약 5천억 원)에 낙찰하여 갱신되었다.

087 고갱, 〈언제 결혼하세요?〉, 1892, O/C, 105×77.5㎝, 카타르 왕실 컬렉션

그러나 가난과 고독에 시달린 고갱은 1893년 6월 4일 타히티를 출발하여 8월 26일 파리로 돌아왔다. 같은 해 11월 10일 개인전을 열어 타히티에서 그린 그림 40점을 선보이자, 문명 세계의 안목들은 이국적인 작품에 호기심을 보이면서도, 너무나 야만적이고 미개하다고 비난했다. 고갱은 뜻밖에 숙부의 사망으로 1만 3천 프랑의 유산을 물려받자, 같은 해 12월부터 자바 출신의 흑인 혼혈녀 안나 라 자바네스를 모델 겸 애인 삼아 동거하면서 호탕하게 낭비한다. 1894년 겨울 안나가 모든 재산을 처분하고 도망가자, 영원히

088 고갱, 〈우리는 어디서 왔으며, 무엇이며, 어디로 가는가?〉, 1897~98, O/C, 139×375㎝, 보스턴 미술관

문명 세계를 떠나기로 결심한다. 1895년 6월 28일 그는 파리를 출발하여 같은 해 9월 초 타히티에 도착했다. 전 애인 테프라는 이미 다른 남자의 아내가 되어 있었다. 그는 푸나아우이아Punaauia에 정착하여 1896년 4월 원주민 소녀 파프라와 만나 동거하며 그녀를 모델로 그림을 그렸다. 그러나 또다시 병마와 가난, 고독과 패배감에 시달리며 우울증에 빠져 자살을 결심한다.

고갱은 1897년 12월 그의 인생철학을 시사해 주는 유서적 작품인 생애 최고의 걸작 〈우리는 어디서 왔으며, 무엇이며, 어디로 가는가?〉088 보스턴 미술관를 그린 다음, 1898년 2월 11일 비소를 마시고 자살을 기도했으나 실패했다. 1900년 병이 들어 작업을 하지 못했고, 이듬해 2월 그의 건강은 매독과

심장병, 알코올 중독과 영양실조로 이미 회복할 기미가 거의 없는 상태가 되었다. 8월 프랑스령 폴리네시아 마르키즈Marquises 제도의 히바 오아Hiva Oa 섬으로 이주하여, 아토우아나Atouana에 작은 오두막집 한 채를 지어 '즐거운 집'이라 이름을 붙이고 거처로 삼았다. 1903년 4월 백인 관헌의 원주민 구타에 항의했다가 오히려 명예훼손죄로 징역 3월과 벌금 500프랑의 형을 선고받았다. 그는 그에 불복하여 투쟁하던 중 갑자기 심장병이 악화되어 같은 해 5월 8일 오두막집에서 쉰다섯 살을 일기로 기구한 생애를 마감했다. 오만하고 야심만만했던 고갱도 반 고흐와 마찬가지로 너무 강렬한 개성 때문에 사회에 동화되지 못하고, 절망적인 고독 속에서 방황하다가 그렇게 스러져 갔다.

# 고갱, 〈흰 말〉

089  고갱, 〈흰 말〉, 1898, O/C, 141×91㎝

이 그림처럼 첫눈에 나를 강렬하게 사로잡은 작품은 참 드물다. 시정詩情이 넘치는 이 작품을 처음 대했을 때 나는 잠시 꼼짝 못 했다. 그런 다음 뭐라고 형언할 수 없는 감동이 천천히 온몸으로 번져 나갔다. 그후 화집이나 오르세에서 볼 때마다 이 그림은 점점 더 신비롭게 다가왔다.

흰 말 한 마리가 태고적 신비가 감도는 짙은 프러시안블루빛 늪에서 한가롭게 물을 마시고 있다. 늪의 표면에는 마치 살아 있는 물체처럼 유동하는 빛이 떠 있고, 말은 그 빛을 마시고 있다. 클로즈업된 검푸른 나뭇가지, 붉은 말 잔등에 앉아 멀리 사라져 가는 소년, 이 모두가 환상의 세계다. 고갱이 자살을 시도했다가 실패한 후 기력을 회복하여 그린 이 그림은 생과 사, 시時와 공空을 모두 초월한 신비의 세계이며 빛과 소리의 흐름이 일체 정지된 찰나와 침묵의 세계다.

'이것은 분명 이승의 모습이 아니다. 혹시 내가 지금 사후의 세계를 엿보고 있는 것은 아닌가?'

그리고 2000년 10월 10일 오르세에 가서 그 그림을 다시 한 번 더 보면서, 그 이상한 침묵이 흐르는 한없이 신비스러운 정적에 잠시 멍해졌었다.

소설가 김원일은 이 그림에 대해 "인간이 문명화된 이후 갖게 된 모든 욕망과 허위와 가식이 일체 배제된 탈욕脫慾의 현장, 그 순수한 세계"라고 했다.•

---

● 김원일, 『그림 속 나의 인생』(엘림원, 2000), 30쪽

# 쇠라, 〈서커스〉

090 **쇠라, 〈서커스〉**, 1890~91, O/C, 185.5×152.5㎝

〈서커스〉[090]는 신인상주의의 창시자 쇠라가 점묘법으로 그린 근대 회화사상 획기적인 작품이다. 그는 이 그림을 그리기 위해 서커스 메드라노에 열심히 다니면서 관찰하고, 1890년부터 그리기 시작하여 완성하지 못한 상태로 1891년 제7회 앙데팡당전에 출품했다. 이 작품은 종전의 직선적이고 정적이던 화면의 이미지가 곡선적이고 동적인 모습으로 변화하고 있음을 보여 준다. 그는 위 전시회를 준비하던 중 과로로 인해 걸린 감기가 전염성 후두염으로 악화되어 불과 서른한 살을 갓 넘긴 젊은 나이에 안타깝게도 요절하고 말았다. 그래서 이 그림은 채색된 드로잉 상태의 미완성 작품으로 남겨지게 되었다.

쇠라는 대부분의 작품들을 한 점 완성하는 데 1년이 넘는 기간 동안 끊임없는 노력을 기울이며 정력을 소진한 탓에 10년이라는 작가 생활 동안 유화로는 7점밖에 남기지 못했다. 영국의 저명한 미술사가 케네스 클라크 경 Sir Kenneth Clark, 1903~1983은 "만약 쇠라가 천수를 누렸더라면, 큐비즘의 가장 순수한 표현을 훨씬 일찍이 실현시켜 보이지 않았을까"라며 애석해 했다.

쇠라의 점묘법은 그가 죽은 후 후배 폴 시냐크 Paul Signac, 1863~1935에 의해 계승되어, 〈우물가의 여인들〉1892, O/C, 195×131㎝, 오르세 미술관, 〈교황의 성〉 같은 점묘법의 명작들을 탄생시키게 된다.

작가이자 미술비평가인 펠릭스 페네옹 Félix Fénéon, 1861~1944은 쇠라 일파의 미술을 신인상주의 Neo-Impressionism *라고 이름 지었다.

---

● **신인상주의 미술**: 물감을 팔레트나 캔버스에서 혼합하지 않고 캔버스에 미세한 원색의 점을 무수하게 병치(竝置)시켜 시각적 혼합을 통해 필요한 색채를 얻는 회화 기법. 쇠라, 시냐크

조르주피에르 쇠라Georges-Pierre Seurat, 1859~1891는 파리에서 부유한 퇴직 관리의 아들로 태어났다. 열아홉 살 때 파리의 국립미술학교에 입학하여 앵그르의 수제자 앙리 레만Henri Lehmann의 지도를 받다가, 2년 만에 자퇴하고 지원병으로 입대했다. 그는 1년간 브르타뉴의 브레스트 해변에서 복무할 때, 바다를 바라보면서 빛에 대하여 눈을 뜨게 되었다고 한다.

1880년 쇠라는 파리로 돌아와 1884년 점묘법에 의한 최초의 대작 〈아니에르에서의 물놀이〉091 내셔널 갤러리를 살롱에 출품했다가 낙선하자 같은 해 폴 시냐크, 오딜롱 르동Odilon Redon, 1840~1916 등 진보적인 미술가들과 함께 '앙데팡당전*'을 창설하여 그곳을 무대로 활약했다. 그리고 1886년 2년 넘는 기간 혼신의 힘을 기울인 필생의 걸작 〈그랑 자트섬의 일요일 오후〉092 시카고미술연구소를 완성하고, 1886년 이를 마지막 인상주의전에 발표하여 신인상주의의 탄생을 고했다.

091 쇠라, 〈아니에르에서의 물놀이〉, 1883~84, O/C, 182×366㎝, 런던 내셔널 갤러리

---

● **앙데팡당전**(Salon des Indépentants): 관전인 살롱전에 대항하여 심사나 시상 없이 소정의 참가비만 내면 누구라도 자유롭게 참가할 수 있도록 만든 민간 주도의 미술전람회

092 쇠라, 〈그랑 자트섬의 일요일 오후〉, 1884~86, O/C, 207×308㎝, 시카고미술연구소

쇠라는 미셸 슈브뢸Michel Eugène Chevreul, 1786~1889과 헤르만 폰 헬름홀츠Hermann von Helmholtz, 1821~1894의 색채학과 광학이론을 바탕으로 색채가 시각에 미치는 작용에 관한 이론을 과학적으로 탐구했다. 그 결과 1884년경 팔레트 위에서 물감을 혼합하면 색이 칙칙해지므로, 자연의 색을 내기 위해 혼합해야 할 순색純色의 물감들을 작은 터치로 따로따로 캔버스 위에 병치시키면, 가까이에서 볼 때에는 물감의 터치밖에 보이지 않지만 떨어져서 보면 관자의 망막에 색채가 서로 혼합되어, 사물의 색채는 그 명도와 순도를 유지하면서 더욱 선명하고 풍부해지는 이른바 '시각혼합'의 원리를 개발했다. 쇠라는 이렇게 하여 빛을 중시한 인상주의의 전통을 계승하면서도, 다양한 색깔의 점만으로 모든 윤곽선을 무너트리고 모든 형태를 색의 모자이크로 만드는 매우 독자적인 분할묘법分割描法, divisionisme, 또는 점묘법點描法, pointillisme을 확립했다. 쇠라의 그림에서는 질서정연한 기하학적 구도 속에 형태는 단순화되고 모든 존재는 정지되어 있다.

# 로트레크, 〈춤추는 잔 아브릴〉

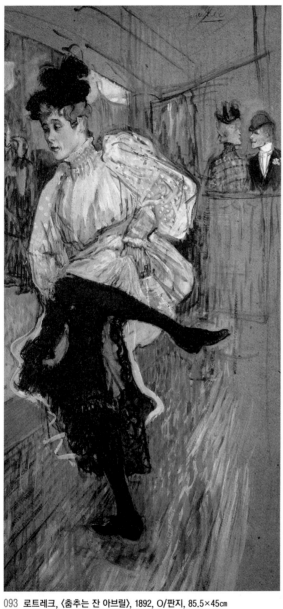

094  1900년 32세의 잔 아브릴

093  로트레크, 〈춤추는 잔 아브릴〉, 1892, O/판지, 85.5×45㎝

'몽마르트르의 화가' 툴루즈로트레크는 물랑 루주 최고의 무희 라굴뤼 La Goulue, '먹보', 본명 루이즈 베베르 와 잔 아브릴, 검은 장갑의 샹송 가수이자 캉캉 댄서 이베트 길베르 Yvette Guilbert, 여광대 샤위카오 Cha-U-Kao, 뼈 없는 인간처럼 흐느적거리며 춤추는 발랑탱 르 데조세 Valentin le Désossé 등의 모습을 재빨리 포착하여 날카로운 필치로 잘 그렸다. 그중에서도 〈춤추는 잔 아브릴〉[080]이 백미다. 화면 속의 잔 아브릴은 출렁거리는 흰 모슬린 드레스 사이로 검은 스타킹을 신은 왼쪽 다리를 치켜들고 정신없이 흔들며 춤을 추고 있다. 그러나 그녀의 얼굴은 쇠잔한 인생을 반영한 듯 쓸쓸해 보인다. 하반신이 부자유스러웠던 로트레크는 이렇게 춤추는 여인들을 그리면서 자유로운 신체에 대한 원망願望을 대리만족했는지도 모른다.

잔 아브릴[094] Jane Avril, 1868~1943 의 본명은 잔 보동 Jeanne Beaudon. 이탈리아의 귀족과 고급 매춘부 사이에서 사생아로 태어났다. 그녀는 어릴 때 어머니가 아버지로부터 버림받은 탓에 유년기에 외조부모에게 맡겨져 수녀원에서 좋은 교육을 받다가, 아홉 살 되던 해 미치광이 같은 어머니가 찾아와 데려다가 노예처럼 부려 먹고, 때리고 학대했다. 그녀는 길거리에서 구걸을 하다가 열여섯 살 때 가출하여 서커스에 들어갔다. 잔은 그곳에서 말 타는 일을 하다가 신경장애를 겪으면서 춤을 추지 않으면 못 견디는 이른바 '무도증舞蹈症'이라는 병에 걸렸다. 그녀는 그 치유의 한 방법으로 무희의 길을 택해 몽마르트르에 입성했다. 잔은 물랑 루주, 디방 자포네 Divan Japonais, 자르댕 드 파리 Jardin de Paris 등 여러 카바레에서 열정적이고 독창적인 춤을 춰 '춤의 화신'이라는 찬사를 받으며 '라 멜리니트' La Mélinite, 다이너마이트 라는 별명까지 얻는다. 그녀는 1888년 스무 살에 물랑 루주에 데뷔하여 1890년에는 인기가 절정에 이르고, 1894년까지 몽마르트르의 무대를 누비며 숨 돌릴 틈 없이 남성들을 매혹시켰다.

잔은 곧 로트레크의 대표적 모델이 되어 그녀의 갖가지 모습이 그려지게

된다. 명석하고 이지적인 용모에 세련된 취미와 섬세한 감정, 우아한 품격까지 갖춘 잔은 문학과 미술에도 상당한 소양을 지녀 로트레크의 명망가 친구들인 시인 스테판 말라르메, 시인 폴 베를렌 Paul Verlaine, 1844~1896, 아일랜드 작가 오스카 와일드 Oscar Wilde, 1854~1900, 시인 폴 포르 Paul Fort, 1872~1960, 소설가 조리카를 위스망스 Joris-Karl Huysmans, 1848~1907 등 그녀의 예찬자 그룹의 당대 최고의 문인들과 교유하면서 문화적 소양을 과시했으나, 그로 인해 동류들에게는 따돌림을 당했다. 잔은 로트레크가 죽은 후 연극배우가 되었고, 1905년 저명한 저널리스트 모리스 비에 Maurice Biais 와 결혼했다.

앙리 드 툴루즈로트레크 Henri Marie Raymond de Toulouse-Lautrec Monfa, 1864~1901 는 1864년 에스파냐 국경에 가까운 남프랑스 알비 Albi 의 보스크성에서 아버지 알퐁스 드 툴루즈로트레크 Alphonse de Toulouse-Lautrec 백작과 아버지의 이종사촌 누이인 아델 타피에 드 셀레랑 Adèle Tapié de Céleyran 사이에서 장남으로 태어났다. 그의 집안은 그 지역에서 대대로 영주 노릇을 해 온 유서 깊은 귀족이었다. 그는 태어날 때부터 병약했는데, 이는 두 가문 사이의 오랜 근친혼으로 인한 유전적 결함 때문이었을 것이라고 한다. 그는 열네 살 때 보스크성의 객실 의자에서 떨어져 왼쪽 대퇴부 골절상을 입고, 그 이듬해 피레네산맥의 온천장 바레주에서 어머니와 산책을 하던 중 도랑에 떨어져 오른쪽 대퇴부마저 골절상을 입었다. 그 후 상반신은 정상적으로 성장했으나 두 다리는 발육을 멈춰 버려, 상반신은 어른이지만 하반신은 어린애 그대로였다. 그래서 152센티미터의 작은 키에 머리만 큰 난쟁이가 되고 말았다.[095]

귀족 가문의 자제로서 불구의 외모를 지녀 극심한 성장통을 겪으며 자란 툴루즈로트레크는 자신의 모습으로는 상류사회에 나갈 수 없다고 생각하고, 부모의 권유에 따라 1882년 열여덟 살 때부터 페르낭 코르몽 Fernand

Cormon, 1845~1924 문하에서 미술 수업을 받으며 그림에 몰두했다. 그러다가 스물한 살 때인 1885년 바로 벨 에포크 Belle Epoque, '아름다운 시절'*에 파리의 환락가 몽마르트르에 아틀리에를 차리고 유흥가에 출입하면서 새로운 인생을 발견하여 13년간 그곳에 머물며 그림을 그렸다.

095 **툴루즈로트레크**

1889년 10월 5일 몽마르트르에 세기말 파리의 대표적인 오락장 물랭루주 Moulin Rouge, '빨간 풍차'가 개장했다. 로트레크는 매일 그곳에 출입하면서 화려한 조명 아래 '카드리유 quadrille, 네 사람이 한 조가 되어 추는 춤'와 '프렌치 캉캉'의 현란한 노래와 춤, 술과 섹스가 난무하는 황홀한 밤 풍경에 매료되었다. 그는 카페, 뮤직홀, 카바레, 사창가를 전전하며 가수, 무희, 창부, 여광대 등 밑바닥 인생들의 신세 타령을 진지하게 들어 주고 그들의 천한 웃음 뒤에 가려진 인간의 비애와 그들의 고달픈 삶의 모습을 그리고, 그들과 사랑을 나누었다.

로트레크는 밤마다 담배 연기 자욱하고 소란한 유흥업소를 찾았다. 그는 항상 맨 앞줄의 테이블에 앉아 밤새도록 무희나 창부들의 춤을 보며, 그들의 개성적 특징을 예민한 통찰력으로 정확히 포착했다. 빠른 손놀림과 박력 있는 데생력으로 춤추는 순간의 모습을 생동감 있고 과장되게 묘사하면서, 그들의 육체뿐만 아니라 심리까지 스케치했다.

---

● **벨 에포크**: 1890년에서 1914년 제1차 세계대전이 발발하기 전까지 유럽이 전쟁과 혁명의 상처로부터 회복되어 정치적인 안정 속에 파리를 중심으로 문학, 음악, 미술, 연극 등 다양한 분야의 문화가 꽃피우던 시절

096 로트레크, 〈물랭 루주에서〉, 1892, O/C, 123×140.5㎝, 시카고미술연구소

　　그는 몽마르트르의 술집뿐만 아니라 창녀들의 매음굴 생활 등 세기말적
도시 문화의 퇴폐적인 모습도 화폭 위에 생생하게 기록했다.

　　시카고미술연구소의 〈물랭 루즈에서〉096 1892 중 화면의 배경에서 나란히
걷고 있는 키가 큰 사촌 타피에 드 세레랑과 키가 작은 로트레크 자신을 취
합한 것은 로트레크식 유머이다. 돌아서서 붉은 머리를 손질하는 라굴뤼
의 모습이 보인다.

# 로트레크, 〈라굴뤼와 뼈 없는 발랑탱의 춤〉

097 로트레크, 〈라굴뤼의 바라크의 그림 간판: 라굴뤼와 뼈 없는 발랑탱의 춤〉, 1895. O/C, 298×316㎝

〈라굴뤼의 바라크의 그림 간판: 라굴뤼와 뼈 없는 발랑탱의 춤〉[097] 1895, O/C, 298×316㎝과 〈라굴뤼의 바라크의 그림간판: 이집트 무희의 무어 춤〉 1895, O/C, 285×307.5㎝, 오르세 미술관은 물랭 루주의 스타 무희 라굴뤼가 스타의 자리는 다른 사람에게 대신케 하고, 돌로뉴 광장에 있는 자신이 춤추는 업소인 판잣집 baraque의 입구를 장식하기 위해 로트레크에게 의뢰하여 제작한 2매조의 대작이다. 그중 전자는 물랭 루주에서 카드리유를 추는 전성기의 스타 라굴뤼와 그의 파트너 '뼈 없는 발랑탱'을 주역으로 했고,

098 로트레크, 〈물랭 루주에서의 춤〉, 1890, O/C, 115.5×150㎝, 필라델피아 헨리 매킬헤니 컬렉션

후자는 이집트 무어 춤을 추는 라굴뤼를 그린 것이다.

〈물랭 루주에서의 춤〉[098] 1890, C/O, 필라델피아 헨리 매킬헤니 컬렉션은 물랭 루주를 주제로 한 수많은 로트레크의 작품 중에서도 대표적인 작품으로, 그곳의 지배인 오렐이 구입하여 물랭 루주 입구의 벽에 걸어 놓았던 그림이다. 경쾌한 카드리유의 스텝을 밟는 라굴뤼와 뼈 없는 발랑탱의 움직임이 재빨리 포착되어 있다.

1891년 로트레크는 춤추는 라굴뤼에게서 힌트를 얻어 해학적인 형태와 날카로운 실루엣, 검은 그림자로 최초의 포스터 작품인 〈물랭 루주: 라굴뤼〉[099]를 제작하고, 이어 〈디방 자포네 Divan Japonais: 잔 아브릴〉, 〈자르댕 드 파리 Jardin de Paris: 잔 아브릴〉 등 여러 카바레와 나이트클럽의 다색 석판화 포스터를 제작하여 선풍적인 인기를 끌었다. 그 후 그는 10년 동안 30점이 넘는 포스터와 300여 점의 석판화를 제작했다. 그 포스터들은 최초의 '현대적 포스터'이자 진

정한 예술작품이었고, 그로 인해 그는 예술가로서의 명성을 확고히 다지게 된다. 로트레크의 멋진 포스터가 파리 시내에 나붙자 시민들은 열광하여 그걸 떼어 가지려고 한동안 혈안이 되었다고 한다.

로트레크는 1898년 가학적인 과도한 음주로 인한 알코올 중독과 문란한 성생활로 매독에 걸려 건강이 악화되었다. 정신착란으로 환각에 시달리다가 1899년 2월 물랭 루주 사창가에서 발작을 일으켜 뇌이이의 요양소에 강제로 수용되어 금단치료를 받고 5월에 퇴원했다. 그러나 1900년 다시 음주벽이 도져 건강이 완전히 악화되었고, 1901년 9월 9일 말로메 Malromé 성에서 어

099 로트레크, 〈물랭 루주: 라굴뤼〉 포스터, 석판, 1891, 195×122cm

머니가 지켜보는 가운데 서른일곱 살을 일기로 세상을 떠났다.

로트레크는 인생에 대한 깊은 통찰과 우수를 공감케 하는 유화 737점, 판화와 포스터 368점, 수채화 275점, 드로잉 4,784점 등 많은 작품을 남겼다. 평생 아들의 슬픔을 자기 탓으로 돌리고 깊은 사랑으로 아들을 감싸 안았던 어머니는 아틀리에에 남아 있던 아들의 유작 600여 점을 모두 알비 Albi 미술관에 기증했다. 1922년 화상 모리스 주아양의 주선으로 알비 로트레크 미술관이 개관되었다.

입장한 지 3시간 30분 만인 오후 1시 50분경 미술관을 나왔다. 오르세를 나오면서, 춥고 음산한 독일에는 좋은 음악가가 많고, 밝고 따스한 프랑스에는 유난히 훌륭한 화가가 많구나 하는 생각을 하게 되었다.

R O

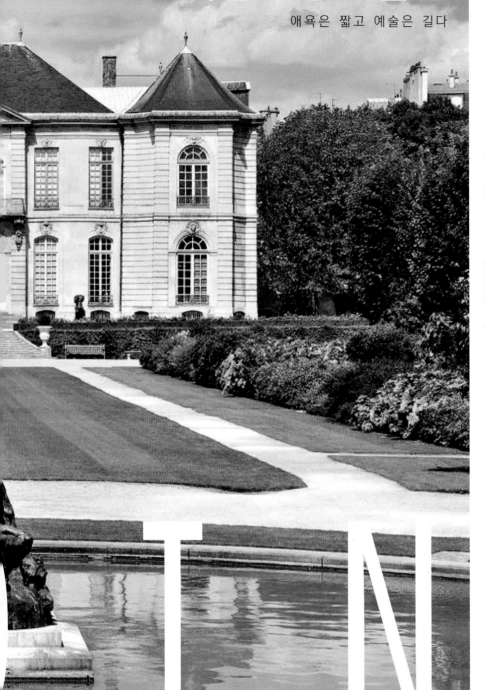

# 파리 국립 로댕 미술관

애욕은 짧고 예술은 길다

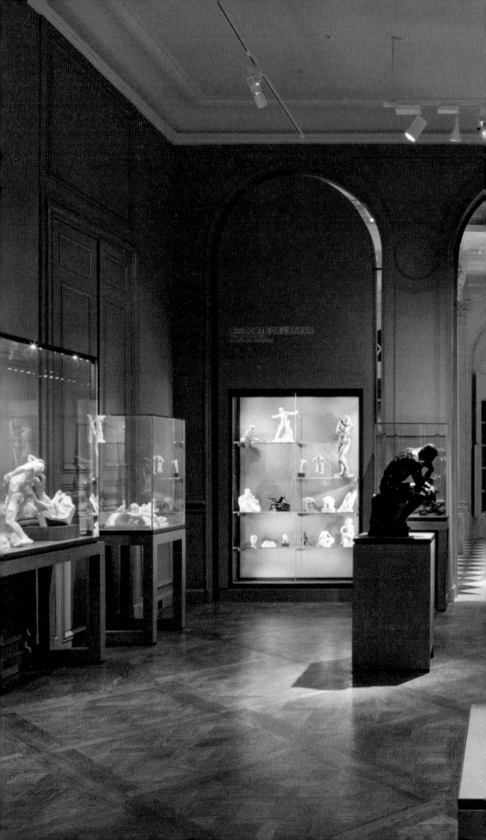

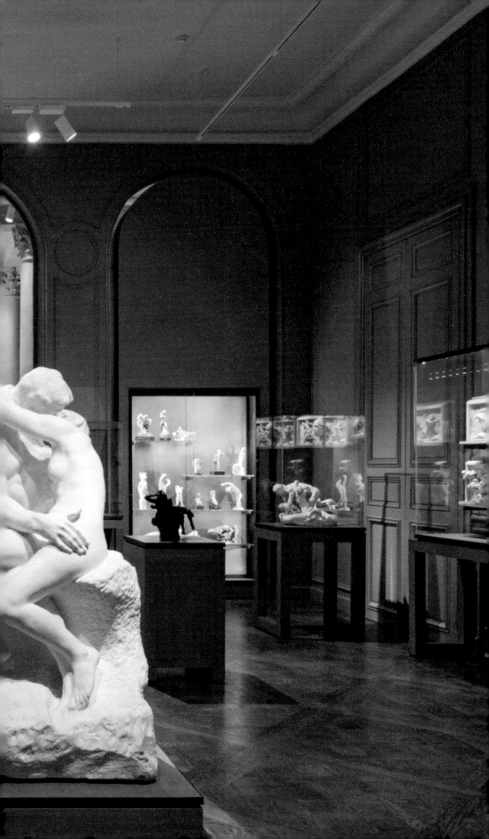

## 로댕 미술관의 설립

19 11년 프랑스 정부는 로댕이 아틀리에로 임차해 쓰고 있는 오텔 비롱의 보존 가치를 고려하여 매입하고, 그곳에 입주해 있던 로댕을 비롯해 무용가 이사도라 던컨 Isadora Duncan, 1877~1927, 시민 장 콕토 Jean Cocteau, 1889~1963, 화가 앙리 마티스 등에게 강제퇴거를 명했다. 로댕은 이곳을 미술관으로 정하고 생을 마칠 때까지 쓸 수 있도록 해 준다면, 정부에 자신의 모든 작품과 판권, 자신이 수집한 고대의 대리석상까지 모두 기증하겠다고 제안했다.

이 문제는 로댕의 지지자들과 적대자들 사이에 수년간 격렬한 논쟁을 거친 끝에, 1916년 하원에서 379 대 56, 상원에서 209 대 26이라는 압도적 찬성으로 가결되었다.

로댕이 사망한 2년 후, 1919년 정부는 그 자리에 프랑스 국립 로댕 미술관 Musée Rodin-Paris을 개관하였다.

# 로댕, 〈지옥의 문〉

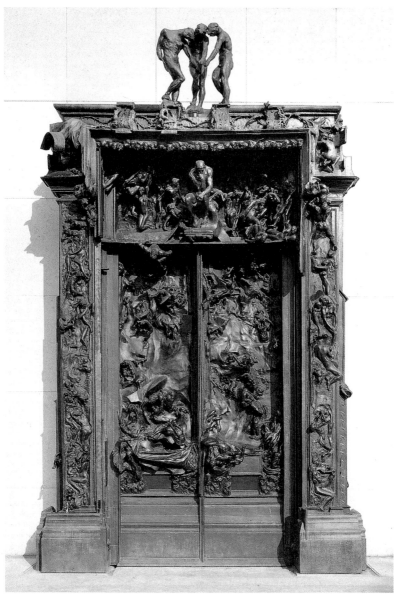

100 로댕, 〈지옥의 문〉, 1880~1917, 브론즈, 635×400×85㎝

18 80년 로댕은 정부로부터 파리 센강변에 건립될 국립장식미술관 정면의 청동문을 제작해 달라는 의뢰를 받는다. 로댕은 일찍이 미켈란젤로가 '천국의 문'이라고 극찬한, 피렌체 세례당의 〈동쪽 문〉을 보고 크게 감격했었다. 그것은 로렌초 기베르티 Lorenzo Ghiberti, 1378~1455 가 구약성서의 삽화 열 장면을 청동 부조로 장식한 것이었다. 평소 단테의 열렬한 애독자였던 로댕은 위 '천국의 문' 구성과 같은 형식의 패널에 『신곡』 지옥편의 정경을 묘사한 저부조低浮彫 연작으로 그 문을 제작하기로 결심하고 곧바로 착수했다.

그러나 작업 도중 미켈란젤로의 〈최후의 심판〉에도 영향을 받아, 주제의 내용을 단테의 『신곡』에서 보들레르의 「악의 꽃」에 표현된 인간 자신의 '지옥' 세계로 바꾸고, 구성 형식도 단테의 '신학적 질서'에서 '혼돈된 세계'로 계획을 수정했다. 그것은 하데스 Hades 나 루시페르 Lucifer 가 지배하는 지옥이 아니라, 인간의 육체와 영혼의 고통, 인간의 채워지지 않는 욕망 속에 존재하는 그런 '지옥'이었다. 결국 『신곡』에서 취재한 모티프는 왼쪽 문짝에 배치한 〈우골리노와 그의 자식들〉과 〈바오로와 프란체스카〉 두 장면으로 한정시켰다.

로댕은 〈지옥의 문〉100 중앙에 '시작 詩作에 열중하는 단테' 대신에 자신의 운명을 심사숙고하는 〈생각하는 사람〉101 1880 을 앞에고, 문의 정상에는 〈아담〉의 두 팔의 동세 動勢를 변화시켜 동일한 상像을 세 몸으로 조합한, 지옥을 지키는 〈세 망령〉102 1880 을 얹었다.

로댕이 〈지옥의 문〉에 얼마나 깊이 천착했는가는 파리 국립 로댕 미술관 2층에 있는 제10~11전시실 '〈지옥의 문〉의 방'에 전시된 수많은 설계도와 스케치와 시작품試作品들을 보면 알 수 있다. 로댕은 마흔 살 때부터 죽을 때까지 37년간 이 대작에 매달려 씨름을 했으나 끝내 완성치 못했다. 그는

101 로댕, 〈생각하는 사람〉, 1880　　102 로댕, 〈세 망령〉, 1880

〈지옥의 문〉에 위치할 인물들을 제작하기 위해 〈생각하는 사람〉, 〈세 망령〉, 〈아담〉, 〈이브〉, 〈사이렌〉, 〈위골린과 그의 자식들〉, 〈바오로와 프란체스카〉, 〈나는 아름답다〉, 〈아름다운 오미에르〉, 〈영원한 우상〉, 〈키스〉, 〈순교자〉, 〈덧없는 사랑〉, 〈탕아〉 등 수많은 명작들을 탄생시켰다. 도합 186명의 인물 이 지옥에서 벌을 받고 몸부림 치는 장면을 형상화해 〈지옥의 문〉을 제작 했다. 그러다 보니 돌출부와 함몰부가 너무 많아져 결국 닫힌 문으로 형상 화하게 되었다. 그러므로 〈지옥의 문〉은 로댕 작품이라기보다 그의 생애 그 자체라고 해도 과언이 아닐 것이다.

오귀스트 로댕 Francçoise-Auguste René Rodin, 1840~1917은 '미켈란젤로 이후 가장 위대한 조각가', '신의 손'으로 불리는 19~20세기 최고의 조각가다. 1840년 파리에서 가난한 하급경찰관의 아들로 태어났다. 열네 살 때 국립 미술전문학교 La Petite École에 입학해 미술 수업을 받으면서, 열일곱 살 때부 터 열아홉 살 때까지 명문 파리 국립미술학교 입학시험에 세 번 응시했으 나 모두 낙방했다. 1863년부터 생계를 위해 극장과 호텔의 장식부에서 석조 장식을 하며 밤에는 틈틈이 초상 조각을 만들어 살롱전에 여러 번 출품했 으나 매번 낙선했다.

1875년 로댕은 피렌체와 로마를 여행하며 도나텔로와 미켈란젤로의 작 품에서 깊은 감명을 받았다. 그는 고전기의 조각과 미켈란젤로의 전통미 술을 자신의 독창적 예술 속에 아주 능란하게 결합시켰다. 1875년부터 브 뤼셀의 카리에벨뢰즈 Albert-Ernest Carrier-Belleuse, 1824~1887 아틀리에에 들어가 건축장식부에서 일하면서, 1877년 파리 살롱에서 그의 첫 출세작 〈청동시 대〉1875~77, 브론즈, 높이 200cm, 로댕 미술관를 발표했다. 그 생명력 넘치고 박진감 있 는 형태에 놀란 『벨기에의 별』 지誌는 "이것은 조각이 아니다. 살아 있는 사 람에게서 직접 석고형을 떠서 제작한 것 아니냐?"는 근거 없는 비난을 했다. 그러나 1880년 이 작품이 재평가되어 살롱전에서 3등상을 받자 정부는 이 를 사들이고, 그에게 국립장식미술관의 청동문 제작을 위촉했다.

# 로댕, 〈칼레의 시민들〉

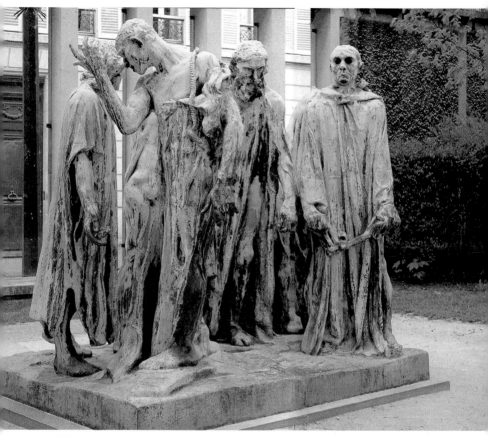

103 로댕, 〈칼레의 시민들〉, 1884~89, 브론즈, 180×230×220㎝

$18$80년대부터 로댕은 상당한 명성을 얻기 시작했다. 1884년 로댕은 북프랑스의 항구도시 칼레Cal-ais시가 발주한 현상공모에 당선되어, 〈칼레의 시민들〉의 제작을 의뢰받았다.

104 로댕, 〈외슈타슈 드 생피에르〉, 1884~89

프랑스와 영국 사이에 벌어진 백년전쟁 1337~1453 기간, 1347년 영국왕 에드워드 3세는 프랑스를 침공하여 칼레시를 포위공격하고, 칼레 시민들은 11개월간 용감하게 항전했다. 그러나 시민들은 구원군이 발길을 돌리고 굶주림에 지친 나머지 적진에 항복의 의사를 전달했다. 칼레시를 모조리 파괴하고 시민들을 모두 학살하려던 영국왕은 "시민들의 생명은 보장하겠다. 그러나 누군가는 어리석은 항전에 대한 책임을 져야 한다. 이 도시에서 가장 명망 있는 시민 대표 여섯 명을 처형하겠다"고 했다. 칼레시에서 가장 부자인 외스타슈 드 생피에르[104] Eustache de St. Pierre가 제일 먼저 나서고, 이어 신분 높은 여섯 명이 죽음을 자원하고 나섰다. 그들은 영국왕의 요구대로 자루 옷을 입고, 모자를 벗고, 성곽의 열쇠를 들고, 교수형에 쓰일 밧줄을 목에 건 채, 맨발로 적진을 찾아갔다. 영국왕은 그들의 희생정신에 감복하고 임신 중인 왕비의 청도 있어 이들을 모두 사면했다. 이 작품은 그 영웅적인 시민 대표들을 기리기 위한 기념상이었다.

로댕은 그들을 영웅적인 모습으로 형상화하지 않았다. 오히려 죽음에 대한 공포와 삶에 대한 집착 사이에서 끝없이 갈등하면서도 앞으로 나가지 않으면 안 되었던 주인공들의 인간적 고뇌와 정신적 고통에 초점을 맞추어 1889년 〈칼레의 시민들〉[103]을 완성했다. 1895년 시청 앞 광장에서 제막했을

때, 장엄하고 영웅적인 순교자의 모습을 기대했던 시민들은 로댕의 의도를 간파하지 못하고 실망을 넘어 분노했다. 시민들의 항의 때문에 작품은 변두리 해안가에 세워졌다. 그러나 이 작품은 후에 조각사상 또 하나의 걸작으로 평가되었다.

1999년 삼성문화재단은 열두 번째로 주조된 〈칼레의 시민들〉의 마지막 에디션을 구입해 리움 미술관이 수장하고 있다.

로댕은 1897년 프랑스문인협회로부터 의뢰받은 또 하나의 걸작 〈발자크 Balzac 상〉[105] 파리 국립 로댕 미술관 을 제작했다. 1899년에는 브뤼셀·암스테르담·로테르담·헤이그에서 전시회가 열렸고, 벨기에 국왕 레오폴드는 그에게 기사 작위를 수여했다. 1900년 파리만국박람회장에 로댕관이 개관되고, 1903년에는 뉴욕에서 전시회를 개최하여 큰 성공을 거두었다.

1907년 옥스퍼드대학은 로댕에게 명예박사학위를 수여하고, 1908년에는 영국왕 에드워드 7세가 뫼동 Meudon 의 저택으로 로댕을 예방했다. 1910년 레종도뇌르 대훈장이 수여되고, 1912년 뉴욕 메트로폴리탄 미술관에 로댕관이 개관되고, 1915년에는 로마를 방문하여 교황 베네딕토 15세의 초상을 제작했다.

지긋지긋한 가난에 시달리며 고생만 하던 로댕은 갑자기 명성을 떨치고 커다란 대중적 인기까지 동시에 누리게 되었다. 세계의 대미술관들은 앞다퉈 그의 작품 구매에 나섰고, 초상 주문도 세계 각국에서 답지했다.

105 로댕, 〈발자크 상〉, 1892~97, 브론즈, 높이 270cm, 파리 국립 로댕 미술관

# 로댕과 카미유 클로델

106 카미유 클로델

107 로댕, 〈카미유 클로델〉, 1884, 브론즈,높이 20㎝

카미유 클로델[106] Camille Claudel, 1864~1943은 1864년 프랑스 북동부 페르 앙 타르드누아Fère-en-Tardenois에서 등기소 소장의 딸로 태어났다. 열세 살 때 딸의 재능을 간파한 아버지는 조각가 알프레드 부셰Alfred Boucher, 1850~1934에게 찾아가 지도를 부탁했다. 클로델은 열일곱 살 때 파리의 국립 미술학교의 교장인 폴 뒤부아Paul Dubois에게 소개되었다. 그러나 당시 그 학 교는 여학생을 받지 않았으므로 사립 아카데미 콜라로시Académie Colarossi에 입학해 조각을 공부하게 되었다. 열아홉 살 때인 1883년 부셰가 로마대상 을 받아 로마로 떠나면서 로댕에게 지도를 부탁해 그의 문하생으로 들어가 게 되었다. 클로델은 학생으로 로댕의 지도를 받다가, 2년 뒤 조수 겸 모델 로 채용되어 아틀리에에서 로댕과 같이 작업을 하게 되었다. 스승과 제자 두 사람은 곧 격정적인 사랑에 빠져 동거에 들어간다. 그때 로댕은 마흔넷,

클로델은 스물하나였다.

빼어난 미모에 천재적인 재능까지 갖추고 태어난 매력적인 아가씨 클로델은 조각가로서 로댕의 대작 〈지옥의 문〉과 〈칼레의 시민들〉의 제작을 돕는 한편, 〈카미유 클로델〉,[107] 〈오로라〉, 〈다나이드〉, 〈팡세〉, 〈키스〉, 〈작별〉 등 로댕의 수많은 조각작품의 모델이 되었다. 카미유의 섬세한 솜씨에 영감을 받은 로댕은 클로델의 재능을 인정하여 작품 중 가장 섬세함을 요하는 손의 표현은 그녀에게 맡겼다.

클로델은 뛰어난 상상력과 재능을 가진 독립된 예술가로서 창조적 열정으로 독창적인 인물상 등 많은 작품을 신들린 듯이 빚어 나갔다. 그녀는 스물네 살 때인 1888년 〈사쿤탈라 Sakuntala〉를 프랑스예술인살롱 Salon des Artistes에 출품하여 최고상을 수상하고 전도유망한 조각가로서의 위치를 차지하게 된다.

비극적 상황은 클로델이 로댕의 정부로 지내기보다 그의 아내가 되려는 욕망을 드러낸 데서 비롯되었다.

로댕에게는 동물적인 충성심으로 평생 그의 곁을 지키며 절대적으로 헌신해 온 로즈 뵈레[108] Marie Rose Beuret, 1844~1917라는 여인이 있었다. 클로델이 세상에 태어나던 1864년, 스무 살의 로즈 뵈레는 스물네 살의 로댕과 조각가와 모델로서 만났다. 뵈레는 로댕의 무명 시절 작업실로 개조한 냄새 나는 마구간에서 손수 삯바느질로 로댕을 봉양했고, 로댕을 위해 추운 겨울날 불도 지피지 못한 방에서 기꺼이 누드 모델도 돼 주었다. 이렇게 어려운 젊은 시절을 함께 보낸 뵈레는

108 로즈 뵈레

로댕에게는 조강지처나 다름없는 존재였다. 그러나 이기적인 로댕은 뵈레를 멸시하며 인간으로 취급하지도 않았다. 1866년 두 사람 사이에서 아들 오귀스트 외젠 뵈레 Auguste Eugène Beuret 가 태어났으나 로댕은 자기 아들로 인정하지 않고 가족부에 올리지도 않았다.

샹파뉴 출신의 재봉사로 교육을 제대로 받지 못한 뵈레는 로댕의 예술작업에 관한 복잡한 지시를 이해할 능력이 없었다. 그래서 허드렛일을 하는 정도밖에 로댕을 도울 능력이 없는 여자였다. 그러나 클로델은 미모와 지성을 겸비하고 강렬한 성적 매력과 천부적인 재능까지 갖춘 여인이었다. 또한 로댕의 조수로서 공동작업을 할 수 있는 수준 높은 예술가였다. 로즈 뵈레는 도저히 그런 클로델의 적수가 될 수 없었다.

클로델은 로댕에게 뵈레와 결별하고 자기와 결혼해 줄 것을 여러 차례 요구했으나 끝내 받아들여지지 않았다. 우유부단한 로댕은 항상 약속만 할 뿐 지키지 않았다. 심지어 1886년 뵈레와 헤어지고 클로델과 해외에 나가서 살겠다는 계약서 초안까지 썼지만 그 약속은 끝내 실현되지 않았다. 로댕은 내심 누구하고도 결혼만큼은 피하고 싶었을 것이다. 화실에서 모델들과 섹스를 즐기는 등 여성 편력이 화려한 로댕은 결혼으로 얽매이고 싶지 않았을 것이다.

남달리 자존심이 강한 클로델은 1893년 로댕과 결별하고, 작곡가 클로드 드뷔시 Claude Debussy 와 친분을 가지며 로댕의 질투심을 부추겼다. 클로델은 로댕에게 젊은 날의 관능과 재능을 착취당하고 버림받았다고 믿었다. 로댕과의 사랑은 클로델에게는 불행의 시작이었다. 그를 사랑한 대가는 훗날 평생 정신병원에 갇혔다가 비극적인 생애를 마치게 되는 것이었다. 클로델은 제작에 착수한 지 10년 만인 1903년 바로 자기 자신과 로댕과 뵈레, 세 사람의 비극적 관계를 묘사한 작품 〈중년 中年〉[109]을 발표했다.

# 클로델, 〈중년〉

109 **클로델, 〈중년〉, 1893~1903, 브론즈, 114×163×72cm**

<span style="font-size:2em">중</span>년의 남자가 늙은 여인에게 잡혀서 무기력하게 어디론가 끌려가고
있다. 남자는 원치는 않지만 그다지 저항하지도 않으면서 노파를 따
라간다. 그 뒤에 젊은 여인이 무릎을 꿇은 채 제발 가지 말라고 애원하며,
떠나가는 남자의 손을 잡으려고 한다. 이는 말할 것도 없이 로댕이 클로델
을 버리고 로즈 뵈레를 따라 떠나는 광경이다. 로댕도 클로델을 향해 왼팔

을 뒤로 뻗고 있지만, 클로델이 필사적으로 내민 손은 로댕의 손을 잡기에 는 거리가 너무 멀어 보인다.

로댕과 결별한 클로델은 오로지 자신만의 예술세계를 담은 독창적인 작품 제작에 매달렸다. 조각가로서 많은 공통점을 가지고 있던 두 사람은 거의 같은 시기에 비슷한 작품들을 발표했다. 로댕의 〈영원한 우상〉이 클로델의 〈사쿤탈라〉를 표절한 것 아니냐는 의혹이 일자, 의혹을 산 클로델의 작품 들을 전시회에 출품하지 못하도록 외압이 가해지고, 결국 두 사람의 관계 는 걷잡을 수 없는 파국으로 치달았다.

로댕과 사이가 벌어질수록 클로델은 점점 세인의 관심으로부터 멀어져 갔다. 클로델의 작품은 로댕의 그늘에 가려 제대로 주목받지 못하고, 여성 에 대한 세상의 편견 때문에 배척당했다. 1905년 정신적 충격을 받은 클로 델은 절망한 나머지 해석증이라는 중증 편집증에 빠져, 로댕이 자신의 창 의적 상상력과 예술적 영감마저 탈취해 갔다고 믿는 과대망상에 사로잡혔 다. 장차 자기가 더 위대하게 될까 봐 로댕이 자기를 죽이려 한다는 피해심 리에 시달렸다. 1906년에는 자신의 작품들을 모두 부숴 버리고 창작활동 마저 중단했다.

1913년 클로델을 전폭 지원해 주던 아버지가 세상을 떠나자, 클로델과 평 생 갈등 관계였던 어머니는 그녀를 빌 에브라르 Ville Evrard 수용소에 입원시 키고, 1914년 1차대전이 발발하자 앙김 Enghiem 의 몽드베르그 Montdevergues 정 신병원으로 이송시켰다. 퇴원하여 가족들과의 생활이 가능하다는 의사들 의 소견과 카미유의 지속적인 퇴원 요구가 있었음에도 불구하고, 어머니는 그녀를 열악한 수용소에서 퇴원시키지 않았다. 클로델은 그렇게 30년간 외 부와 철저히 차단된 감금 생활 끝에, 1943년 10월 19일 정신병원의 차가운 병상에서 일흔아홉 살을 일기로 조용히 숨을 거두었다.

클로델이 정신병원에 수용되고 4년 후인 1917년 1월 29일 로댕은 친구들의 강력한 권유를 받아들여 53년간 헌신해 온 로즈 뵈레와 뫼동의 저택에서 결혼식을 올렸다. 이 결혼은 만약 로댕이 먼저 죽을 경우 뵈레가 로댕의 법적인 아내로서 로댕의 아틀리에가 있는 정부 소유의 오텔 비롱에 기거할 수 있게 하고 국가로부터 연금을 받게 하기 위한 조처였다. 그러나 그로부터 16일 후인 2월 14일 로즈 로댕이 폐렴으로 먼저 세상을 떠나고, 같은 해 11월 17일 로댕도 일흔일곱 살을 일기로 뒤따라가 로즈 옆에 묻혔다.

# 오랑주리 미술관

〈수련〉의, 〈수련〉을 위한

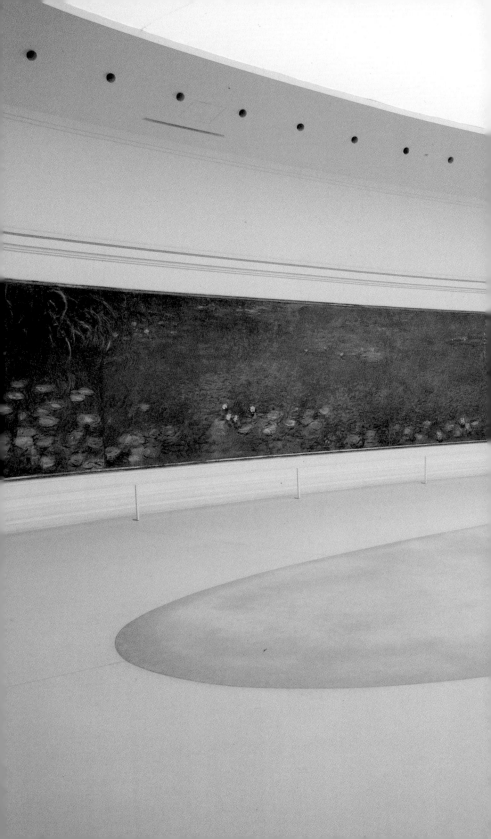

1

2

3

4

5

6

7

# 오랑주리 미술관의 탄생

12월 9일 수요일 아침, 타이완 국보전이 열리고 있는 그랑 팔레 Grand Palais로 달려갔으나, 정오부터 관람객을 입장시킨다고 하며 굳게 닫혀 있었다. 오늘의 둘째 목적지를 향해 샹젤리제를 따라 걸어 내려가 콩코르드 광장을 가로질렀다. 튈르리 정원 서남쪽 귀퉁이에 자리잡은 오랑주리 미술관 Musée de l'Orangerie des Tuileries은 눈앞에 빤히 보이면서도 꽤 멀었다.

이 미술관은 원래 튈르리 정원 안에 있는 식물원 건물에 1827년 개관되었다. 1998년 내가 보고 온 뒤, 1999부터 6년간 개조공사를 하여 2006년 다시 문을 열었다. 그 후 유리 천장에서 쏟아져 내려오는 햇빛을 받아 물과 수련, 하늘과 구름이 시시각각 다른 모습으로 변하는 것을 볼 수 있게 되었다고 한다. 현재 르누아르, 세잔, 드랭, 루소, 마티스, 피카소, 모딜리아니, 로랑생, 위트릴로 등 인상주의에서 1930년까지의 근대 회화가 중심을 이루고, 특히 모네의 〈수련〉 연작들 중 가장 큰 작품이 전시되어 있다.

110 모네의 오랑주리 〈수련〉, 8폭

오전 10시 40분에 입장하여 2층으로 올라가니, 둥근 홀에 위트릴로, 로랑생, 르누아르의 그림이 있는데, 그중에서 르누아르의 누드 〈가브리엘〉본명 가브리엘 르나르, 1878~1959. 1894년 차남 장의 유모 겸 하녀로 입주하여 르누아르 만년까지 관능적이고 풍만한 누드 모델이 되었다은 내가 본 그의 많은 나부들 중에서 아주 뛰어난 수작이었다. 그다음 제1실에 수틴, 제2·3실에 드랭 André Derain, 1880~1954, 제4실에 피카소, 앙리 루소 등이 있는데, 드랭의 소품 〈꽃병 속의 장미〉 이외에는 눈에 확 들어오는 작품이 별로 없었다. 나는 무슨 국립미술관이 이렇게 시시한가 하며 심드렁해 하였다.

그다음 1층으로 내려가자 그곳에 별천지가 펼쳐져 있었다. 길이 24미터의 긴 타원형 큰 방 두 개가 이어져 있고, 그곳에는 각각 모네의 〈수련睡蓮, Nymphéa〉110 대작이 4점씩 벽면을 360도 빙 돌아가며 장식되어 있었다.

클로드 모네는 말년에 수련을 그리는 일에만 집착했다. 모네는 1883년 파리 서쪽 약 84킬로미터 지점, 노르망디와 일 드 프랑스의 경계에 있는 지베르니로 이사해, 세상을 떠날 때까지 42년간 그곳에 거주했다. 그는 1893년 특별한 열정으로 그곳 정원 연못에 수련을 가꾸기 시작하면서 그 신비로운 세계에 몰입하여, 죽을 때까지 무려 300여 점의 수련을 그렸다. 그리하여 우리는 '수련' 하면 금방 모네를 연상케 된다.

1918년 11월 11일 제1차 세계대전의 정전협정이 서명되던 날, 일흔여덟 살의 모네는 친구이자 미술애호가이며 1906년 이래 여러 차례 공화국 총리를 역임한 대정치가 조르주 클레망소 Georges Clémenceau, 1841~1929 에게 편지를 썼다. 자신도 승전의 기쁨에 동참하기 위해 수련 두 점을 조국 프랑스에 기증하고자 하니, 그 작품을 귀하께서 선정해 주면 고맙겠다는 것이었다. 클레망소는 작품을 고르기 위해 지베르니로 갔다. 그러나 그는 기존

111 오랑주리 미술관 내부 타원형 관람실

작품 중에서 고르는 대신, 모네에게 "당신이 원하는 대로 오랑주리 미술관을 특별히 설계하여 제공할 터이니 거기다 수련을 그려 달라"고 요청했다. 백내장이 악화되어 고통을 받고 있던 노화가는 몹시 주저했으나, 친구의 역설은 그의 불안을 압도했다. 모네는 드디어 수락했다. 그러나 자신이 죽는 날까지는 그 작품들을 공개하지 말아 달라고 부탁했다. 그의 요청은 받아들여졌다.

모네는 정원과 연못을 그리기 위해 지베르니에 길이 24미터, 너비 12미터의 초대형 아틀리에를 만들고 그 안에서 생애의 마지막 순간까지 10년간 오랑주리 수련의 캔버스를 손질하는 데 몰두했다. 모네가 죽은 다음 해인 1927년 5월 16일 모네의 그림을 위해 특별히 설계된 오랑주리 미술관은 두 개의 긴 타원형 전시실에 수련 대작 8점을 설치하여 개관되었다.[111]

# 모네 〈수련〉의 방

저 1실은 〈수련, 물의 습작: 아침〉,[112] 〈수련, 물의 습작: 녹색의 반영〉,[113] 〈일몰〉 197×600㎝, 〈구름〉 197×1277㎝ 등 4점으로 구성되어 있고, 제2실은 〈아침의 버드나무〉 197×1277㎝, 〈두 그루의 버드나무〉 197×1700㎝, 〈맑은 아침의 버드나무〉,[114] 〈녹음, 나무의 반영〉 197×850㎝ 등 4점으로 구성되어 있다. 이 8점의 작품을 옆으로 나란히 늘어놓으면 총 길이 91미터가 넘는다. 긴 타원형 전시실의 벽을 꽉 채운 수련의 못에는 하늘과 물이 만나는 수평선이 하나도 없다. 화면 전체가 연못의 물이다. 하늘과 구름은 거울 같은 수면에 비칠 뿐이다. 방 가운데 서 있으면, 자신도 흔들거리는 물의 세계에 떠서 같이 흔들리는 것 같은 환상에 사로잡힌다. 연못에 떠 있는 연꽃과 수초, 물에 비친 구름과 버드나무는 가까이 가서 보면 물감을 캔버스에 짓이겨 놓은 것처럼 거친 터치로 그려져 있다.

1993년 9월 30일 나는 러시아 상트페테르부르크의 에르미타주 박물관을 관람하면서, 수많은 세계적인 명화들 가운데 나란히 걸려 있는 모네의 〈수련〉 2점에 매료되어 여러 번 되돌아가 보며 그 자리를 뜨기 어려웠던 기억이 있다. 그런 수련에 비하면 오랑주리에 있는 만년의 수련들은 화폭이 너무 커서 짜임새가 없어 보인다. 그러나 그 자유분방한 필치는 더 높이 살 만하다고 생각된다. 나는 이 대작 수련들을 가까이 가서 보고, 멀리

떨어져서 또 보고, 서서 보고, 소파에 앉아서 보기도 하면서, 두 시간 동안이나 그 방 안을 서성거리며 떠날 수 없었다. 처음에는 그 큰 규모에 충격을 받아 정신이 멍해졌고, 조금 정신이 든 다음에는 그 아름다움에 풍덩 빠져 버렸다.

오후 3시, 프랑스 상원上院이 들어서 있는 뤽상브르궁에서 1992년 노벨평화상 수상자인 과테말라의 인권운동가 리고베르타 멘추 Rigoberta Menchú 여사와의 만남 행사가 있었고 곧이어 상원의장이 베푼 리셉션이 있었다. 저녁 7시부터 케도르세 Quai d'Orsey에 있는 외무부 청사에서 외무부장관이 베푼 리셉션에 잠깐 참석했다가 서둘러 호텔로 돌아왔다. 밤 11시 40분서울은 12월 10일 오전 7시 40분 KBS 라디오와 세계인권선언 50주년 기념 행사에 관한 생방송 인터뷰를 하였다.

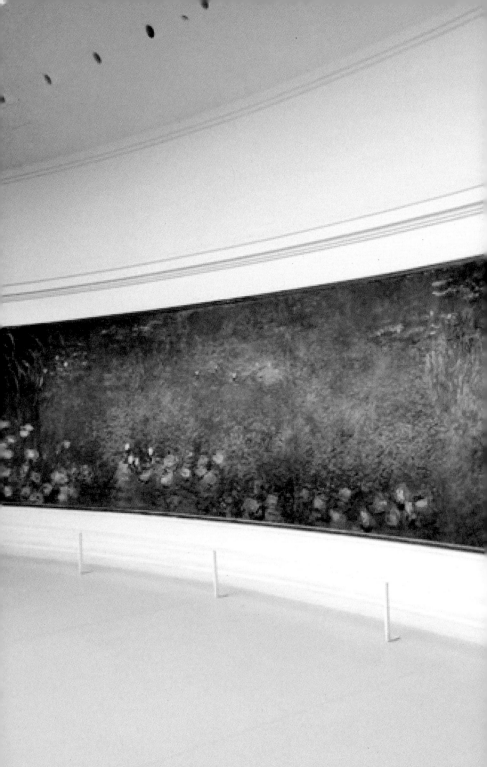

112　모네, 〈수련, 물의 습작: 아침(수련 1)〉, 1926, 197×1277㎝　블로그 달콤살콤 라이프

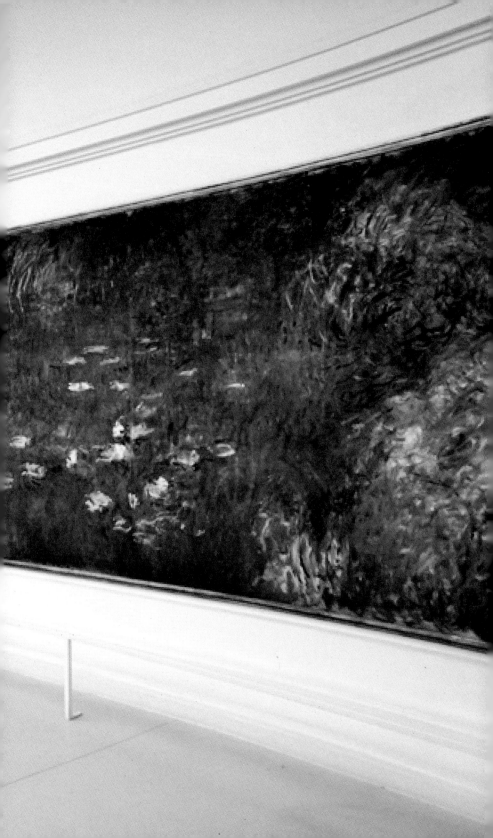

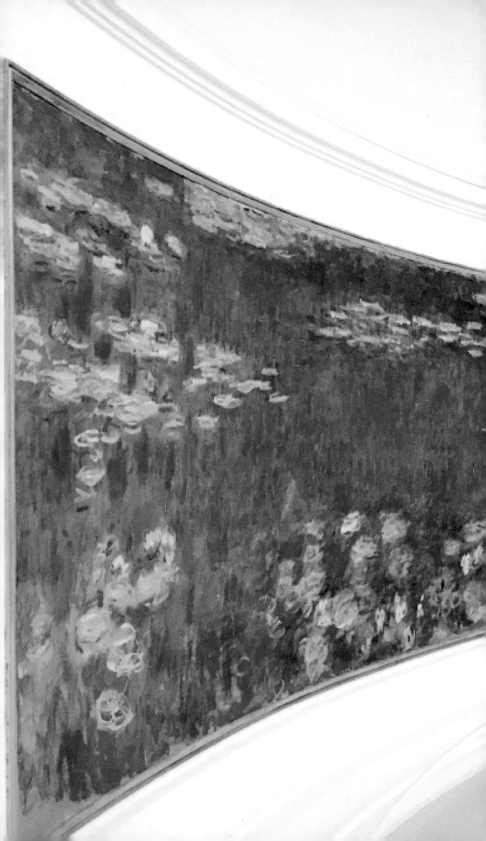

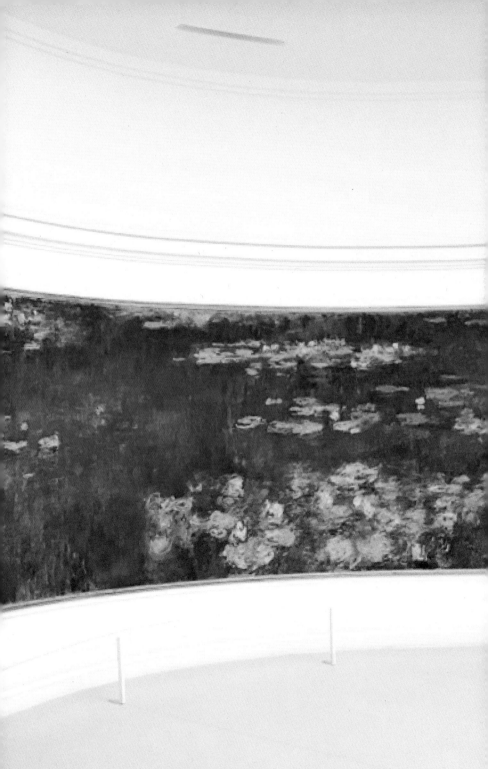

113 모네, 〈수련, 물의 습작: 녹색의 반영(수련 3)〉, 1926, 197×847㎝    블로그 젊은 날의 초상

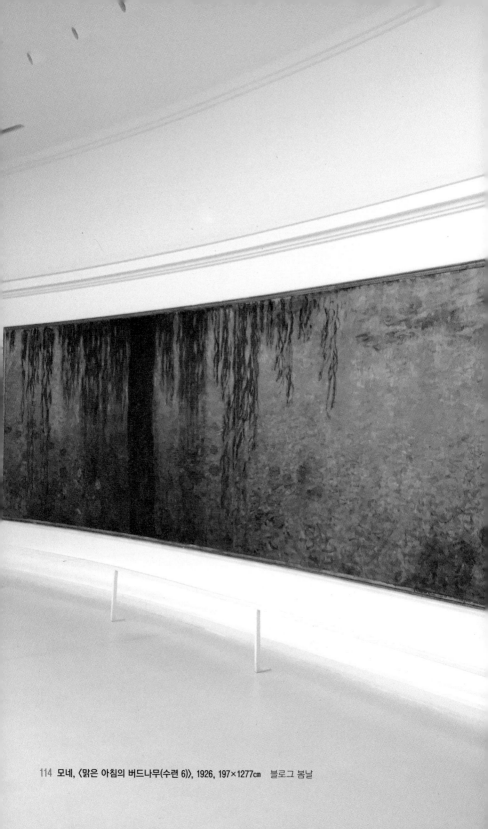

114 모네, 〈맑은 아침의 버드나무(수련 6)〉, 1926, 197×1277㎝　블로그 봄날

MARM

MUSÉE MARMOTTAN MONET
PARIS

# 마르모탕 미술관

기증의 선순환의 모범

## NGO 서밋 <sub></sub>달라이 라마와의 만남

12월 10일 목요일 아침 일찍 NGO 서밋 Summit이 열리고 있는 샤이
요Chaillot궁으로 갔다. 그러나 서밋의 초청장이 없다는 이유로 입장
을 거절당했다. 난감해서 어쩔 줄 몰라 하고 있을 때, 그곳에서 ID카드를
목에 걸고 자원봉사자로 분주하게 활동하고 계신 메리 로빈슨Mary Robinson,
1944~여사를 만났다. 아일랜드 최초의 여성 대통령 1990~1997을 역임하고 현임
유엔인권고등판무관인 분이었다. 한국을 방문했을 때 만나뵌 적이 있어 대
번에 그분을 알아보았다. 그렇게 지위 높은 분이 이런 데서 자원봉사 활동
을 하고 계시다니 정말 뜻밖이었다. 나는 그분께 명함을 드리고 프랑스 정
부 초청으로 파리에 왔지만, 한국 NGO 대표의 한 사람으로 세계 NGO 서
밋에 참가하고 싶다고 말씀드렸다. 행사 요원에게서 방문자 카드를 받아 오
전 9시 30분에 입장했다.

1997년 7월 티베트 여행을 다녀와서 각별한 관심을 가지고 존경하게 된
제14대 달라이 라마 텐진 갸초Tenzin Gyatso, 1935~께서 "세계 여러 곳에서 인
권활동을 하고 계신 여러분! 나는 여러분을 상찬賞讚합니다 I admire you"라고
인권운동가들을 격려하는 연설을 했다. 모두 어려운 처지에서 인권운동을
하고 있는 사람들이지만, 관세음보살의 화현化現이자 살아 있는 부처님으로
칭송되는 종교적·정신적 지도자로부터 '숭배하다'라는 뜻도 담긴 'admire'라

는 말씀을 듣는 것은 좀 과분하다는 생각이 들었다.

1996년 노벨평화상 수상자인 동티모르 망명정부 외무부장관 주제 라모스오르타 José Lamos-Horta, 독립한 뒤 2007년 제2대 대통령에 취임는 "강대국은 후진국 독재자들에게 자국민을 살육하는 살상무기를 팔아먹지 말라"고 질타했다. 중국의 대표적 양심수이자 반체제 인권운동가로 1997년 서방으로 망명한 웨이징성 魏京生을 비롯하여, 이집트·튀니지·필리핀·에스파냐·인도네시아· 러시아에서 온 인권활동가들이 차례로 자국의 인권 침해 사례들을 폭로하고 규탄하면서 장내 분위기는 사뭇 뜨거워졌다. 거기 모인 NGO들은 「파리 선언」을 박수로 채택한 후, 마지막으로 NGO 서밋 회장 피에르 사네 Pierre Sané의 폐막 연설을 듣고 오전 11시 30분경 산회했다.

# 마르모탕 미술관의 탄생

O 어서 벌어진 리셉션에서 점심도 굶은 채 커피 한 잔만 얼른 마시고 그곳을 뛰어나왔다. 시간은 없고 마음이 급해서 가까운 곳이지만 택시를 잡아타고 파리 서쪽 16구 부자 동네에 있는 마르모탕 미술관Musée Marmottan으로 달려갔다. 오후 12시 10분경, 다소 비싸다고 생각되는 입장료 40프랑 미화 8달러을 내고 입장했다.

18세기 중엽에 건축된 고풍스러운 미술관 건물은, 1882년 주식 브로커와 석탄광산으로 부자가 된 쥘 마르모탕Jules Marmottan, 1829~1883이 매수하여 저택 겸 수집품 보관소로 사용하다가 1883년 아들 폴에게 상속되었다. 폴 마르모탕Paul Marmottan, 1856~1932은 나폴레옹 시대의 가구들, 미술품을 수집해 아버지의 컬렉션에 추가하고, 저택을 신고전주의 양식으로 개조했다. 그러나 자식이 없었던 폴은 1932년 저택과 모든 미술품을 박물관 설립을 목적으로 프랑스 미술아카데미에 유증했고, 1934년 그 저택에 이 미술관이 개관되었다.

　루마니아 태생의 의사 조르주 드 벨리오George de Bellio, 1835~1894는 화가가 많이 사는 아르장퇴유에서 개업을 하고 마네, 피사로, 모네, 시슬레, 르누아르 등 화가들을 치료하고, 그들로부터 작품을 수집하여 딸에게 상속

했다. 1957년 벨리오의 딸 빅토린 도노프 드 몽시 부인 Mme. Victorine Donop de Monchy은 아버지로부터 상속한 모네의 대표작 〈인상, 해돋이〉[118]를 비롯하여 마네, 모네, 피사로, 시슬레, 르누아르 등 인상주의 화가들의 작품 20여 점을 이 미술관에 유증했다. 이에 고무된 클로드 모네의 둘째 아들 미셸 모네 Michel Monet는 1966년 아버지의 유작 65점과 아버지의 수집품인 피사로, 르누아르, 카유보트, 시슬레의 작품들을 마르모탕에, 지베르니의 저택과 정원을 프랑스 미술아카데미에 각각 유증했다.

한편 1980년대에는 다니엘 윌덴스타인 Daniel Wildenstein이 유명한 화상이었던 그의 아버지 조르주 윌덴스타인 Georges Wildenstein이 수집한 세계 최상의 중세시대 채색사본 illuminated manuscripts 컬렉션 수백 점을 이 미술관에 기증했다.

세계적인 인상주의 미술관이자 세계에서 가장 큰 모네 컬렉션을 수장한 이 미술관은 수집가들이 자신의 컬렉션을 아낌없이 나라에 쾌척하여 이룩된 것이었다. 참으로 멋지고 부러운 일이 아닐 수 없다.

# 마르모탕 미술관 감상

115 모리조, 〈무도회에서〉, 1875, O/C, 65×52cm

116 르누아르, 〈신문을 읽는 클로드 모네〉, 1872, O/C, 61×50㎝

117 모네, 〈눈 속의 열차〉, 1875, O/C, 59×78cm

모네 전시실 입구에 모네가 쓰던 팔레트와 〈일본식 다리〉 외 작품 2점, 층계에 또 3점, 전시실 안에 모네의 유화 34점, 모리조 1점, 르누아르 4점, 시슬레 1점, 피사로 1점, 카유보트의 〈피아노 레슨〉, 고갱의 정물 〈꽃〉과 기요맹 1점이 전시되어 있었다. 그중에 '인상주의'라는 어휘를 탄생시킨 모네의 대표작 〈인상, 해돋이〉를 비롯하여, 모네가 빛의 화가임을 증명하는 거친 붓놀림의 〈런던 템즈강에 비친 국회의사당〉, 〈스모그 낀 채링크로스 다리〉, 〈루앙 대성당의 석양 모습〉, 〈안개 낀 베퇴유〉, 〈아르장퇴유 부근 산책〉이 있고 모리조의 〈무도회에서〉,[115] 르누아르의 〈신문을 읽는 클로드 모네〉,[116] 〈눈 속의 열차〉,[117] 〈생라자르역〉, 〈클로드 모네 부인의 초상〉, 〈오트르 대로의 설경〉 등의 명화도 전시되어 있었다.

# 모네, 〈인상, 해돋이〉

118 모네, 〈인상, 해돋이〉, 1873, O/C, 48×63㎝

12호 남짓한 아주 작은 그림이다. 그러나 인상주의를 열어 준 가장 결정적 계기가 된 기념비적인 작품으로 미술사에서 중요한 위치를 차지하고 있다.

1874년 4월 15일 모네, 르누아르, 드가, 피사로, 시슬레, 세잔, 모리조 등 30여 명의 화가들이 모여 파리에 있는 사진작가 펠릭스 나다르 Félix Nadar, 1820~1910의 스튜디오에서 '화가·조각가·판화가·무명예술가협회전'이라는 전시회를 열었다. 이름 없는 젊은 예술가들이 정부가 주관하는 관전 '살롱'에 대항하여 개최한 사설 그룹전이었다. 그때 『르 샤리바리 Le Charivari』지의 미술담당기자 루이 르루아 Louis Le Roy가 4월 25일자 신문에 「인상주의자들의 전시회」라는 제목으로 "예술의 본질은 추구하지 않고 인상같이 표피적인 부분만 추구한다"고 비아냥거리면서 그 그룹 전체를 '인상주의자들 impressionnistes'이라고 조롱 섞인 어투로 지칭하는 비평을 썼다. 그 전시회에 출품된 모네의 〈인상, 해돋이 Impression, soreil levant〉[118]라는 작품의 이름이 '인상주의'라는 미술 유파 작명의 빌미가 되었던 것은 물론이다.

사람들은 훗날 위 전시회를 '제1회 인상주의전'이라 부르게 되었고, 인상주의 화가들은 그 후 1886년까지 12년간에 걸쳐 여덟 번의 인상주의전을 열게 된다. 〈인상, 해돋이〉는 모네의 작품 수집가인 벨기에 출신의 부호 에르네스 오슈데가 800프랑이라는 파격적(?)인 가격에 구입했다.

위 일군의 인상주의 화가들은, 사물은 자연광을 통해서 본다는 인식 아래 빛의 미묘한 변화를 관찰하고 '물체를 그리는 것'에서 '빛을 그리는 것'으로 회화의 중심을 이동시켜 작업을 해 나갔다. 당시 사진의 탄생으로 눈에 보이는 한순간을 그대로 포착하는 것이 가능해지자, 그들은 사진의 순간적 인상을 풍경화에서 실험해 보기로 했다. 그들은 자연광 아래서 그림을 그리기 위해 그 당시 막 발명되어 상용화되기 시작한 '튜브에 담긴 물감'과 캔버

스를 들고 어두운 실내를 벗어나 야외로 나갔다. 그리하여 야외에서 그림을 그리는 이른바 외광파 外光派 라는 일단의 화가 그룹이 태어나게 된다. 그들은 형상은 중요치 않다고 생각하며 사물을 색채만으로 파악하고, 거친 붓놀림과 불확실한 표현을 통해 포착한 한순간의 인상을 회화라고 주장했다. 그들의 이러한 화풍은 당시의 비평가들과 대중 사이에서는 비난과 조소의 대상이 되었다. 그러나 그때부터 인상주의에 의한 회화의 혁명은 시작되었다. 그 운동의 중심에 선 인물이 모네였다.

〈인상, 해돋이〉는 파리 북부의 항구도시 르아브르에서 어린 시절을 보낸 모네가 어려서부터 많이 보아 온 바다와 포구의 풍경을 그린 것이다. 지금 막 솟아오른 붉은 공 같은 해는 천천히 피어오르는 회색빛 안개 속에서 온 하늘을 오렌짓빛으로 물들이고, 아직 어두워서 회색빛을 띠고 있는 바다 위에서는 붉은 햇빛을 반사해 반짝이는 물결을 가르며 작은 배들이 미끄러지듯 나간다. 모네는 여명을 가르며 이제 막 떠오르는 태양의 약한 빛이 물체의 고유한 색을 아직 제대로 비추지 못해 희미하게 드러나는 풍경의 짧은 순간을 묘사하고 있다. 모네의 이 작품은 이렇게 하여 회화를 빛과 그림자의 조화로 파악하는 위대한 드라마의 출발점이 되었다.

# 베르트 모리조 특별전

119 마네, 〈제비꽃 장식을 단 베르트 모리조〉,
1872, O/C, 55×38cm, 오르세 미술관

O 미술관 2층에서는 베르트 모리조 Berthe Morisot, 1841~1895의 전시회가 개
최되고 있었다.

　모리조는 부유한 프랑스 중부지역 최고행정관의 딸이자, 로코코 시대의
화가 프라고나르의 외증손녀로 태어났다. 그녀는 미모와 관능과 재능을 겸
비하여 인상주의 그룹의 화가들 중 가장 매력적인 인물이었다. 마네가 그린
〈제비꽃 장식을 단 베르트 모리조〉119 오르세 미술관를 보면, 모리조가 매우 이
지적이고 매력적인 미인이었음을 알 수 있다. 그녀는 스물한 살 때부터 바르
비종파의 거장 카미유 코로의 지도를 받고 스물세 살 때 살롱전에 출품하
여 입선하였다.

　마네와 모리조는 1868년 팡탱라투르의 소개로 알게 되었다. 마네가 서른

120 마네, 〈발콩〉, 1868, O/C, 170×124.5㎝, 오르세 미술관

121 모리조, 〈요람〉, 1872, O/C, 56×46㎝, 오르세 미술관

여섯, 모리조는 스물일곱일 때였다. 모리조는 마네에게서 많은 영향을 받았고, 〈발콩 Le Balcon〉[120] 오르세 미술관, 〈마네가 그린 모리조의 초상〉, 〈휴식〉 등에서 보이듯 자주 마네의 모델이 되었다. 그리고 마네를 통하여 인상주의 화가들과 친교를 맺었다. 1874년부터 모두 여덟 번 개최된 인상주의전에, 딸 쥘리의 출산 때문에 빠진 1879년의 제4회를 제외하고는 매회 출품했다. 모리조는 모성이나 가정적인 주제를 섬세하고 감성적인 형태와 밝고 아름다

운 색채로 그렸다. 언니 에드마와 그녀의 딸 블랑쉬를 그린 〈요람〉[121] 오르세 미술관은 1874년 제1회 인상주의전에 출품하여 호평을 받았다.

1874년 모리조는 마네의 막내동생 외젠 마네 Eugène Manet와 결혼하여 1878년 나중에 화가가 되는 딸 쥘리 마네 Julie Manet, 1878~1966를 낳았다. 1868년 마네가 모리조를 처음 만났을 당시 그는 이미 수잔 렌호프 Suzanne Leenhoff, 1830~1906라는 네덜란드 출신 피아노 가정교사와 결혼한 유부남이었고, 모리조는 마네 가정의 행복을 깨뜨리고 싶지 않았다. 둘의 사랑은 이루어질 수 없는 것이었다. 마네는 모리조를 가까이 두고 세인의 눈을 피해 연인 관계를 유지하고 싶었을 것이다. 그래서 자신의 동생 외젠과 결혼할 것을 권하고, 서른세 살의 노처녀 모리조 역시 외젠과 결혼해 마네 가家의 일원이 되는 길을 택했다.•

한 방에 모리조의 유화작품 16점이 전시되어 있었는데 〈부지발 정원의 외젠 마네와 그의 딸〉, 〈니스 항구〉, 〈위트섬에서의 외젠 마네〉, 〈호숫가에서〉, 〈책을 읽는 쥘리 마네〉, 〈자화상〉 등이었다. 남긴 작품도 그다지 많지 않다고 생각했던 이 여류화가의 작품을 한 곳에서 이렇게 많이 볼 수 있다니! 이 작품들은 쥘리 마네의 손자 드니 루아르 Denis Rouart가 1987년 이 미술관에 기증한 마네, 모네, 드가, 르누아르의 작품 등 80여 점 중 일부라고 한다. 현재 이 미술관에는 81점의 모리조 작품이 있다.

---

• 마네 형제의 결혼과 관련하여, 상당히 신빙할 만한 마네 가의 추문이 회자된다.
  에두아르 마네의 집안은 아버지 오귀스트 마네(Auguste Manet)가 법무부 고위관리이고, 어머니는 스웨덴 왕세자의 외손녀로서 부유하고 명망 있는 가문이었다. 마네 가는 1849년 네덜란드 출신의 수잔 렌호프라는 여인을 피아노 가정교사로 맞이한다. 마네는 자기보다 세 살 위인 수잔을 모델로 그림을 그린다. 그녀는 얼마 안 가서 아버지의 정부(情婦)가 되었고, 잠시 네덜란드로 가 있다가 1852년 아들을 낳아서 돌아온다. 그 아이는 레옹 에두아르 렌호프(Léon Edward Leenhoff)라는 이름으로 어머니의 가(家)로 입적된다. 그 후에도 아버지와 수잔의 관계는 10여 년간 계속되었는데, 오귀스트는 사회적인 체면과 명예를 지키기 위해 1862년 죽을 때까지, 레옹이 열한 살 될 때까지 그 사실을 비밀에 부쳐 주위에서 아무도 눈치 채지 못했다. 그 이듬해인 1863년 마네는 수잔과 결혼을 하고, 레옹을 대자(代子)로 삼는다. 레옹은 어머니 수잔으로부터 마네는 아버지가 아니라 형이라는 말을 듣지만, 가문의 명예를 위해 형과 아우는 부자관계가 된다. 그렇게 해서 마네 가의 추문은 덮어지고 명예는 지켜졌다.
  그로부터 5년 후인 1868년 마네와 모리조는 운명의 해후를 한다. 그 둘은 그렇게 서로 사랑하면서도, 마네는 가문의 명예를 지키기 위해 이혼하지 못한다. 그리고 모리조를 동생 외젠과 결혼시켜 가까이 둔다. 연인의 동생과 결혼한 모리조는 결코 행복할 수 없었을 것이다.

122 모리조, 〈부지발 정원의 외젠 마네와 그의 딸〉, 1881, O/C, 73×92cm, 마르모탕 미술관

**밝**고 화사한 모리조의 유화들 중에서 나는 그녀가 남편과 딸을 모델로 삼아 그린 〈부지발 정원의 외젠 마네와 그의 딸〉[122]을 가장 맘에 드는 작품으로 찍었다. 나는 많은 작품이 전시된 공간에 가서 집중력이 흐트러질 때는, 예전에 그림을 수집할 때 쓰던 수법인데, 이 중에서 만약 한 점의 그림만을 가질 수 있다면 어떤 것을 선택할 것인가 하는 절실한 마음가짐으로 치열하게 좋은 작품을 골라내곤 했다.

123  르누아르, 〈쥘리 마네의 초상〉, 1894, O/C, 55×46cm

그 밖에 별실에 모리조의 〈소녀〉 등 크로키 28점, 파스텔과 수채 26점이 있고, 또 다른 방에 에르네스트 루아르Ernest Rouart의 유화 8점, 모리조의 딸 쥘리 마네의 유화 7점이 있었다. 또 르누아르가 모리조의 딸을 그린 〈쥘리 마네의 초상〉[123]과 에두아르 마네의 〈베르트 모리조의 초상〉이 있었는데 비록 작은 그림들이지만 대가들의 역량이 잘 드러난 수작들이었다. 이 그림들을 차분하게 보고 또 앉아서 감상하면서, 처음에 비싸다고 생각했던 입장료가 이젠 오히려 싸다는 생각이 들었다. 오르세 미술관에서도 몇 점밖에 보지 못한 모리조의 좋은 작품을 그렇게 많이 본 것은 정말 뜻밖의 수확이었다. 하마터면 이 좋은 미술관을 놓칠 뻔했다.

# 에필로그

모네의 〈인상, 해돋이〉의 복제화 한 장을 100프랑에 사 들고, 오후 2시 10분 서둘러 미술관을 뛰어나왔다. 다시 샤이요궁으로 돌아와 오후 3시 세계인권선언 제50주년 기념 행사에 참석했다. 뉴욕의 유엔본부에서 파리로 코피 아난 유엔 사무총장이, 파리에서 뉴욕으로 자크 시라크 프랑스 대통령이, 서로 교차하여 영상으로 세계인권선언 제50주년 기념 연설을 했다. 달라이 라마께서 참석했고 1991년 노벨평화상 수상자 아웅 산 수치 Aung San Suu Kyi 여사와 바츨라프 하벨 Václav Habel 체코 대통령이 영상으로 메시지를 보내왔다. 수치 여사는 버마 군사독재에 맞서 민족민주동맹 NLD 을 이끌어 민주화 운동을 지도하면서 오랜 기간 가택연금되어 있는 상태였다.

그날 저녁 프랑스인 친지로부터 에투알 Etoile 광장 근처에 있는 프랑스 요리 전문의 고급 레스토랑에 초대받았다. 아페리티프는 키르, 수프는 치즈 덩어리를 담근 콩소메, 앙트레는 네 가지 모듬요리와 샤베트, 메인 디쉬는 넙치찜에, 채소 샐러드, 보르도산 붉은 포도주, 카망베르 치즈와 커피로 풀코스의 프랑스 정찬을 즐겼다. 그동안 프랑스를 여행하면서 관광식당에서 맛없는 음식만 먹었던 나는, 그날 처음으로 격식을 갖춘 프랑스 정찬 요리의 진수를 맛보며 왜

프랑스 요리를 서양 음식 중 으뜸이라고 하는지 비로소 그 이유를 알 것 같았다.

12월 11일 금요일 오후 파리 샤를 드골 공항을 출발하여 12월 12일 토요일 오전 김포공항에 내렸다. 좌석은 프레스티지 클래스에 옆자리까지 비어 있어 아주 편안했으나, 무척 피곤한데도 불구하고 잠은 통 오지 않았다. 잠을 자려고 눈을 감고 있으면 며칠 전 매일 점심도 굶어 가며 열심히 관람한 명화들이 주마등처럼 수없이 지나갔다.

양측의 시간이 서로 맞지 않아 몇 차례 연기를 거듭한 끝에, 이듬해 1999년 2월 10일 주한 프랑스 대사관이 오찬에 초대했다. 식사 후 차를 마시면서 탈랑디에 씨가 내게 물었다.

"최 회장님, 이번에 파리에 가서 어떤 미술관을 보고 오셨습니까?"

"루브르, 오르세, 오랑주리와 마르모탕을 보았습니다."

"거기서 보신 미술작품들 중 어떤 것이 좋았습니까?"

나는 대답 대신 내가 본 그림들의 기록으로 가득 찬 수첩을 꺼내어 그에게 건네주었다. 그는 수첩을 펴서 프랑스어로 깨알같이 쓰여 있는 그림 제목들을 한참 동안 찬찬히 들여다보더니, 깜짝 놀라는 표정을 지었다.

# 추천과 추모의 글

제가 선배님을 더욱 닮고 싶었고 존경했던 것은 클래식 음악과 미술에 대한 깊은 소양과 안목이었습니다. 특히 전통 불교미술에 대한 조예는 전문가 수준이었습니다. 좋은 법률가를 뛰어넘는 훌륭한 인격, 저도 본받고 싶었지만 도저히 따라갈 수 없는 경지였습니다. 문재인(변호사, 대통령. 페이스북 추모 글)

처음엔 그저 미술관 여행 가이드북인 줄 알았다. 첫 장부터 '마쓰카타 컬렉션'이라는 생소한 이름과 함께, 왜 일본인이 서양 미술품 수집에 열을 올리는지 묻는다. 컬렉션의 역사를 이리도 포괄적으로 나열한 책이 있었나? 나도 모르게 저자가 누구인지 다시 봤다. 단순한 변호사가 아니다. 방대한 컬렉션의 역사와 변천, 시대를 관통하는 놀라운 시각은 전공자를 무색하게 만들었다. 오랜 시간 미술관을 찾아 작품을 바라보며 가슴 설레고 행복했을 저자에게 공감하고, 때로는 작가의 맘을 후벼 파는 듯한 날카로운 비평에 나도 모르게 고개가 숙여졌다. 책장을 덮는 이 순간 나는 저자를 미술사가라고 자신 있게 부르고 싶다. 이현(미술사가, 전 오르세 미술관 객원연구원)

부럽고, 존경스럽다. 그 치열한 삶의 열정이. 최영도 변호사는 인간의 삶을 얼마나 의미 깊게, 폭넓게, 멋지게, 겹겹이 살 수 있는지를 우리에게 진지하게 보여 준다. '인생은 한번 살아 볼 만한 것'이라는 말을 실증하는 존재다. 모두의 사표(師表)다. 조정래(소설가)

삶을 아름답게 살고자 한다면, 아름다움을 찾아 나서야 한다. 정성을 다해 갈구하고 준비하고 기억하는 사람에게 비로소 깊고 섬세한 아름다운 세계가 열린다. 이 책은 이 시대에 보기 드문 성실한 교양의 자세로 회화의 아름다움을 찾아 나선 감동 어린 궤적의 실례를 담고 있다. 루브르, 오르세 등 미술관들에서 겉의 규모에 파묻히지 않고서 그림의 정수를 체험하는 방법도 구체적으로 제시해 준다. 이 책을 통해서 이제 우리에게 다가오는 아름다운 울림에 눈과 귀를 공손히 기울여 보자. 보려고 하는 만큼 우리는 볼 수 있고 느낄 수 있다. 강금실(변호사, 전 법무부장관)

자신의 직업 외에 가끔 외도를 하는 사람들이 있다. 때로는 본래의 직업이 뭔지 헷갈리기도 한다. 바로 최영도 변호사가 그런 분이다. 변호사는 오히려 부업이다. 나는 최변호사님과 함께 여행하면서 그가 얼마나 예술에 깊이 심취하는지 목격했다. 그가 이런 책을 내는 것은 우연이 아니다. 낯설었던 예술이 이 한 권의 책을 통하여 가까이 다가온다. 박원순(변호사, 서울시장)

최영도 변호사의 유럽 미술관 기행은 '아는 만큼 보이고 보는 만큼 느낀다'는 명언을 새삼 실감케 하지만, 동시에 아는 일과 보는 일 모두 애호의 열정이 있어야만 가능함을 일깨워 준다. 그런 마음이기에 저자는 스스로 일가견을 지녔음에도 전문가들의 식견과 성취를 원용함에 스스럼이 없고, 미술품뿐 아니라 수집가, 화가 들에 얽힌 다채로운 이야기가 독자에게도 지식을 선사함과 동시에 미술에 대한 사랑을 불러일으킨다. 백낙청(문학평론가, 서울대 명예교수)

저자가 일찍이 『토기 사랑 한평생』과 『참 듣기 좋은 소리』를 냈을 때, 그 지은이를 동명이인으로 알던 사람이 많았다. 험난한 시대를 인권운동, 시민운동, 변호 활동으로 벅차게 살아온 그가 우리 토기문화와 클래식 음악의 영역을 두루 섭렵한 것도 놀라운데, 이번에는 유럽 미술관 순례기까지 상재(上梓)하였으니, 나 같은 예술 문외한으로서는 부럽다 못해 배가 아프다. 꾸준한 탐구정신에 경의를 표한다. 한승헌(변호사, 전 감사원장)